新文京開發出版股份有限公司

新世紀．新視野．新文京 — 精選教科書．考試用書．專業參考書

New Wun Ching Developmental Publishing Co., Ltd.

New Age · New Choice · The Best Selected Educational Publications — NEW WCDP

第2版
SECOND EDITION

音樂欣賞
一樂來樂有趣

莊淑欣 編著

國家圖書館出版品預行編目資料

音樂欣賞：樂來樂有趣 / 莊淑欣編著. － 二版.－
新北市：新文京開發, 2019.02
　　面；　公分

ISBN　978-986-430-494-3（平裝）

1. 音樂欣賞

910.38　　　　　　　　　　　　　　108001538

音樂欣賞－樂來樂有趣（第二版）　　（書號：E434e2）

編 著 者	莊淑欣
出 版 者	新文京開發出版股份有限公司
地　　址	新北市中和區中山路二段 362 號 9 樓
電　　話	(02) 2244-8188（代表號）
Ｆ Ａ Ｘ	(02) 2244-8189
郵　　撥	1958730-2
初　　版	西元 2018 年 02 月 20 日
二　　版	西元 2019 年 03 月 01 日

　　古典音樂蘊藏著人類智慧與藝術的結晶，但受限於時空與文化隔閡，讓許多人敬而遠之，實在非常可惜。一般人對古典音樂總懷抱著期待又怕受傷害的心情，它有點嚴肅又有點難度，其實古典音樂的難，難在它的結構。它複雜的結構來自數百年來偉大作曲家與音樂家的攜手合作，將音樂內涵、表現方式與演奏技術不斷提升與改良。對於這種經過長時間焠鍊的經典－古典音樂，我們該如何推廣？該如何播種？該如何教育新一代的莘莘學子來接觸古典音樂？再來，音樂教學又該如何迎接新世紀的挑戰？能否與時代同步？與國際接軌？古典音樂可不可以用新的語彙來解讀、創新的方法來教學？這些都是每一個音樂教師所關心的問題！

　　近年來，古典音樂以全新的風貌呈現在世人面前，它不再是貴族、上流社會的專利，它走出音樂廳擁抱大眾，許多古典音樂家跨界到流行音樂上，要和大家手牽手交朋友。而在流行樂界，流行樂經常向古典取經，吸取精華再創作，古典音樂反而成為流行的風尚，品味的表徵。古典音樂也不再板起臉來，它的身段變軟了，以平易近人的方式向人們招手，透過電視、電影、手機甚至線上遊戲，讓古典音樂變得「樂來樂有趣」！

　　認識古典音樂並不是一定要正襟危坐地守在音樂廳，其實，生活週遭一直有聲音在挑逗我們的聽覺，舉凡電視、電影，甚至是廣告都喜歡藉由所謂的古典音樂來刺探觀眾的味覺。人們在不知不覺中已接受了古典的洗

禮，卻還一直口口聲聲說：「古典音樂，好難懂哦！」而將自己置於門外，這實在是一件相當可惜的事情。

我喜歡看電視，更喜歡看廣告，與其說我在看廣告，不如說我在聽廣告，聽他在賣什麼膏藥，音樂本身是有些催情作用，遇到好的廣告，往往能揮出畫龍點睛的妙筆，再配合著廣告商，這種密集式的促銷，常常能在消費者身上留下深刻的印象。

電影配樂是另一個古典音樂平民化的表現；在台灣由於觀眾主動去聽音樂會的行為稍低，所以能夠與其他媒體相結合的音樂，自然能激發大眾的熱情。電影情節中出現過的古典音樂，很輕易的就闖進人們的思維，誘發人們的想像。各位大大在被音樂感動的同時，可曾留意您聽到的是什麼樣的音樂？

讓我們從音樂的感覺面、情感面來聽音樂；接觸音樂，你無需承諾什麼，任憑你的思維雲遊四海，海闊天空，你總會聽到什麼的。對於一個想要探探究竟，而自認為音痴的人，跟他講解音樂的理論、音樂的歷史，音樂的組成材料，絕對足夠馬上把他嚇跑。雖然，了解越多，越有可能喜歡更多，但我現在只想拉攏更多流離的顧客群，為了要實現這個小小的需求，因此我決定「出賣音樂」。

我常想，名曲欣賞除了了解音樂的結構及表現手法之外，最大的震撼應是培養豐富的想像力。如果說現代生活就是礦泉水、捷運、谷歌大神…所構成，讓我們徹底的融入生活，利用我們無限的想像空間，天馬行空般的幻想，把音樂給出賣，看看這樣的音樂適合來賣什麼關子。當然，也有些人對現代商品是冷感的，但不管怎樣，人還是得生活，姑且讓我們成為自己的主人，藉由音樂，每個人都是 Boss！正所謂沒有共鳴不叫流行，沒有小眾匯不成大眾，古典音樂是絕對值得被推銷、再流行。

在聆聽音樂時，你一定要打開心胸去感受音樂的訊息，套句我最喜歡說的「音樂會說話」；有的音樂聽起來輕鬆自在，有的聽起來纏綿悱惻，有的甚至聽起來令人毛骨悚然。因此，在編寫這本《音樂欣賞》時，我就從音樂的「感覺面」將音樂粗略地分為十個章節：第一章寫景。第二章寫情。第三章結婚。第四章舞曲。第五章動作、爭鬥。第六章顫慄。第七章節慶。第八章動物。第九章人物。第十章音樂劇。透過鮮明的主題分類與商品結合，看看古典音樂適合賣些什麼？醞釀何種商機？

根據我的觀察，台灣一直對柴可夫斯基頗具好感，舉凡他的芭蕾舞劇，一演再演，有相當的擁護者，柴可夫斯基的名氣自然無庸置疑，尤其是他的「天鵝湖」主題也倍受廣告業者的青睞。近年來靠天鵝吃飯的廣告商不勝枚舉，讓人印象最深刻的，就是大茂黑瓜，將花瓜罐頭巧扮成湖邊相遇的王子、公主，隨著樂章譜出逗趣的舞姿。

當然，也有人以天鵝本身的純潔為訴求，譬如「純情」衛生紙，就打出如天鵝般的潔淨與柔軟，推出一系列的家用產品。接著連衛浴設備「藍藍香」也來湊熱鬧，天鵝行經之處，處處留香。

孟德爾頌的結婚進行曲的人氣指數也相當高，直追天鵝，尤其年關將近有錢沒錢娶個老婆好過年，各個婚紗攝影、囍餅廣告，找上孟德爾頌，笑容也是得意的。連「花王妙鼻貼」讓你臉上光鮮亮麗，可以讓你勇敢面對面，也是拜孟德爾頌的結婚進行曲之賜。

第三個被炒作的作品，應屬比才歌劇《卡門》。最廣為流傳的選曲〈哈巴奈拉舞曲〉被流行歌者一再翻唱，從廣東腔的羅文，到台灣本土味的文英阿姨，都是卡門愛用者。卡門這種有點壞壞的女人，在台灣的接受力頗高，可見古典音樂，已經在流行界，起了水乳交融的化學作用。只是各位看倌，不知這耳熟能詳的作品，正來自千錘百鍊的古典大師。所以，身為一個教育工作者，只想當個音樂紅娘，希望透過廣告或經典名片中的音樂配樂作介紹，為這看似衝突的古典與流行搭起友誼的橋樑，將古典音樂以這種平易近人的方式，呈現給喜歡音樂的您。

　　許多愛樂者在接觸古典音樂一段時間後，會遇到一些瓶頸；只知道自己還蠻喜歡古典音樂，覺得它很耐聽，但似乎少了什麼。就我接觸古典音樂這麼多年的經驗，我一直認為，演奏技巧是可以靠苦練完成，但想要真正呈現出撼動人心的演出，就需要靠知識與經驗的累積；欣賞音樂亦是如此，知識量與收穫是成正比的，當你懂得越多，你會獲得更多。因此，在這本書最後的「欣學堂」，我特別針對一些愛樂者常遇到的疑難雜症或令人抓狂的專有名詞做了一些深入淺出的說明，並且設計 11 道與生活結合的互動學習單元，希望把欣賞古典音樂的困難度降低，並且拉近你與音樂的距離，讓學習音樂「樂來樂有趣」，更期待在有趣的音樂體驗中，能使你成為一位兼具知性與感性的音樂欣賞『行家』！！

目錄
CONTENTS

Music
Appreciation

CONTENTS 目錄

寫景

Music
Appreciation

音樂欣賞—樂來樂有趣
Music Appreciation

貝多芬
第六號交響曲〈田園〉

作者介紹

古典樂壇知名度最高的作曲家，放眼望去，確實非貝多芬莫屬。貝多芬 (Beethoven, 1770~1827) 生於德國波昂的航空母艦級音樂家；知道貝多芬這號人物已經不是所謂的專業知識，而成了一種常識，連幼稚園的小小朋友，都知道「背了就會多分」的貝多芬，除了他的名字容易記之外，他的招牌歌－命運交響曲一開始（等、等、等、等…）三短一長象徵命運叩門的主題動機，早已深深烙印在人們的腦海中，幾乎成為每個人對古典音樂的第一印象。

說到命運交響曲最著名的動機（等、等、等、等…）讓我想起一則頗爆笑的廣告：一男子上機列印資料，印表機的速度像蝸牛在爬，等得人柔腸寸斷，把脖子給睡歪了，產生嚴重的傷害而戴上頸部矯正器。此時，耳邊適時帶出貝多芬的第五號交響曲《命運》的第一樂章一開頭三短一長的聲音，還費心打上（等、等、等、等…）切合主題的字幕，實在傳神。

不過，咱們言歸正傳。古典樂壇倒是流行另一種較浪漫的說法：音樂史上，貝多芬被塑造成一生與命運搏鬥的超級戰將，但卻又沒有女人緣的傳奇人物。他的勵志故事是名人傳記架上不可或缺的人物之一，他的失意事蹟，又成了言情小說不可減損的題材；人家蕭邦有喬治桑、舒曼有克拉拉，即使有同志傾向的柴可夫斯基都有梅克夫人傳為佳話，貝多芬雖然有數不清的韻事，是個超級多情種，但實在擠不出任何一個女的可與他認真的排在一塊兒，或許貝多芬的血液中潛藏著飄泊不定的因子，註定他孤獨一輩子。

早期的貝多芬，還是守著古典音樂的傳統－規律、工整的音樂型態；17 歲到維也納跟莫札特上課，22 歲後真正「移居」維也納，並跟隨海頓作曲。從這兩位前輩身上，貝多芬學到 18 世紀音樂的精隨，同時也找到自己的路。貝多芬不同於同時代的海頓、莫札特，乖乖的服侍著王公貴族，他從未為貴族效命過。貝多芬從小就立志闖出個名號來，打從心理羨慕著法國的大革命；他像是音樂史上的拿破崙，歷經 1776 年的美國獨立宣言，1789 年的法國大革命，在這種追求民主自由的歷史背景下成長，貝多芬的自由因子被催化到最高點；他反叛貴族，熱烈追求自由、平等、博愛，他音樂的風格自主性很高，個人色彩濃厚，勇於突破傳統，創作富含革命色彩的曲子。但就在貝多芬最意氣風發，準備到維也納一展長才的時候，發現他患有耳疾，而且耳朵的壞東西迅速的侵犯到他的聽覺，到最後甚至聾掉（當時他才 32 歲）。一般人經歷這種事情都會呼天搶地，大嘆上天不公，更何況是靠耳朵謀生的音樂家。

貝多芬一夜間老了許多，如同我們所熟悉的貝多芬畫像，一頭亂髮、怒髮衝冠、兩頰消瘦、盛氣凌人。一般人有的情緒反應，暴躁易怒、情緒多變、自殺尋短的症狀貝多芬都有，貝多芬甚至沮喪得寫下現代人所熟知的海里根遺書（註 1）。在與外界聲音暫停溝通的情況下，他似乎更能傾聽內心世界吶喊的音符，尊重自己努力搏鬥的生命，於是貝式風格越來越明顯，作品越來越主觀，他終結了古典樂派客觀、講究形式與規則的處理方式，取而代之的是主觀的自我投射。他的作品充滿了波濤洶湧的悲劇情懷與強烈的熱情宣洩，他把作品力度對比加大、音域加寬、和聲變厚、節奏變活潑、轉調變自由，音樂的進行全然跳脫古典的規範。總之，他使音樂從古典傳統中解放出來，掀起了另一浪漫主義風潮，成為跨越古典時期開創浪漫時期的偉大傳奇。世界因為貝多芬，變奇妙了、變璀璨了。

貝多芬一向喜歡打開天窗說亮話，堂而皇之、開門見山的主題是他貫有的表達方式。音樂情感的抒發也是，漸強就是大方漸強，不迂迴、不造作。貝多芬是直腸子鬥士，他闡述的可是生命的永恆價值，他不屑和你談論男歡女愛。他的創造力過人，最令人熟知的作品除了 9 首交響曲，32 首鋼琴奏鳴曲，16 首弦樂四重奏，5 首鋼琴協奏曲，10 首小提琴奏鳴曲，1 首小提琴協奏曲之外，他甚至也作了歌劇，亦是唯一一齣《費黛里奧》，這些全是重量級作品，尤其是他的九首交響曲，人稱不朽的九首，名聲顯赫。後代作曲家要振筆疾書之前莫不細思量，下筆總會再猶豫，沒人敢向「第十首」交響曲挑戰，樂壇始終傳有第九魔咒的詛咒，好比中國人以九為陽數之最，天壇凡九輪，中心祭夫也。對九的敬畏中西皆然。縱然還是有不少音樂家鐵齒地嘗試創作，最後不

是在第九完成時過去，不然就是在寫作第十號交響曲時去世；布魯克納、德弗札克如此，馬勒、佛漢威廉士亦是。「九」是貝多芬的完美句點，是後世音樂家的終結。（註2）

．．

（註1）：「…你們把我當作是心懷怨恨、憤世嫉俗、心態瘋狂的人，但你們不知道真相。…我無法向人們說：『請你們說大聲點，因為我是個聾子』我怎麼能透露自己感官上的弱點，而這個感官對身為音樂家的創作者來說，又必須比別人更加的優秀才行，這是一個聽力必須極其完善的職業。喔！不！我不能，我做不到！…如果你看到我躲避在一旁，請原諒我，其實我是多麼願意跟你們在一起…死亡在我還沒有足夠時間發展我所有藝術才華之前就來臨了，它甚至想更快的到來，儘管我的命運是這麼的苦澀，但我仍希望死亡能遲一些到來。…死亡難道不是解脫那無休無止痛苦的最佳方式嗎？…」

（註2）：「九」的魔咒直到20世紀後半期，才由蘇聯作曲家蕭斯塔科維奇 (D. Shostakovich, 1906~1975) 打破，他活著寫到了第15號交響曲。

樂曲介紹

　　說到寫景音樂，第一個落入腦海的便是貝多芬的第六號交響曲《田園》，是一個具有深刻描寫性的「標題音樂」（註3），貝多芬有意「用音樂來描繪大自然」，因此在每一樂章前還加了道註解般的短詩，使人們對於描寫的對象更有脈絡可尋。不過，這部作品並不只是單純的描寫音樂而已，它是通過對自然的描寫，嘗試與大自然對話，將內心的吶喊透過自然奇景表現出來，把大自然的感情，寄幸福於音樂的作品。

　　1807~1808之間貝多芬埋首苦幹〈命運〉的同時，他已著手進行第六號交響曲〈田園〉，那時他的耳朵已背得厲害，心情鬱卒是可想見。人們異樣的眼光，或是關愛的眼神都會令他渾身不自在，於是他喜歡到田野間散步，看看人以外的東西。不管事情已經多惡劣，溪水始終向前流，小鳥還是高聲歌唱，他喜歡大自然的灑脫，他說：「只要一走入田園，我跟我不幸的耳朵便豁然開朗。在那裡樹木跟我講話，森林給我喜悅…。」大自然更提供他源源不絕的樂念，於是他一股腦兒栽進像畫般的世外桃源。他模仿鳥鳴、溪流，甚至暴風雨的聲音，申抒對大自然充滿無限的愛與感謝，正如羅曼羅蘭所言：「貝多芬什麼都聽不見了，就只好在精神上創作一個已經滅亡了的世界。要聽見它們唯一方法，是讓它們在他心裡唱歌。」於是，他將大自然所湧現的感觸透過音符描繪出來。貝多芬的田園不只是田園，這是一種心靈上的感動，而不是感官上的刺激與仿傚。

　　貝多芬第六號交響曲，這是貝多芬九首交響曲中，唯一一首貝多芬親自賦予它標題的曲子，甚至在每一個樂章一開始，都各有一個小標題來敘述作曲家的樂念及想法。此外，在這首交響曲中，貝多芬打破傳統總共寫了五個樂章（註4），這是音樂史上的創舉；從海頓以來，傳統的交響曲約定俗成都是由三或四個樂章的組成，到了貝多芬的手上，交響曲開花結果，又有了新風貌。此舉深深的影響浪漫樂派的白遼士，在他最有名的幻想交響曲中，也是五個樂章且附有小標題的曲子。由此可窺見貝多芬對白遼士影響之巨。

貝多芬：第六號交響曲《田園》

▌第一樂章

　　到達鄉間後，由愉快的感覺而生的甦醒，不太快的快板 (Erwachen heiterer Empfindungen bei der Ankunft auf dem Lande :Allegro ma non Troppo)

　　第一樂章是不太快的快板 (Allegro ma non Troppo)，作者附有一段註解：「到達鄉間後，由愉快的感覺而生的甦醒。」由弦樂器導出一段具民謠風的田園風光。比較特別的是，此樂章雖為奏鳴曲式（註5），但在呈示部卻安排了「三」個主題群加上一個結束句，而不是一般兩個主題群加上一個結束句的標準模式。第一主題群一開始即展現出很濃烈的綠色氛圍，像置身於綠意盎然的鄉間，忍不住想跟著深深吸一口氣，而貝多芬打造的這個綠色主題（譜例 1-1）就如同貝多芬的貫有手法；動機堆疊法，是由三個動機① ♪ ♫ ♪ ② ♫ ♫ ♪ ③ ♫ ♫ ♩ │ ♩ 組合而成。曲子往後的發展，將靠這三個動機排列組合與堆砌完成。第二主題群是個獨立的主題，均衡且工整，像在描寫水車永不停歇地繞著、滾動著（譜例 1-2）。第三主題是個強弱對比的呼應句，表現大自然的互動，一問一答規律且富邏輯（譜例 1-3）。在最後的結束句（譜例 1-4），以農村快樂的舞曲作結尾且漸漸的遠去，消失在發展部之前。

　　進入發展部，全都是呈示部中綠色主題的② ♫ ♫ ♪ 動機的拼湊組合發展，直到動機堆疊到有規律且完整的旋律感時，即知已進入再現部的段落；再現部就是呈示部主題的再次呈現，同樣有三個主題加上一個尾奏，相當容易了解且具親和力的曲子。說實在的，這個樂章很不貝多芬！在這個寧靜的世界中表現無憂無慮的深刻境界，跟

我們所熟知的滿臉橫肉的貝多芬截然不同，這或許是貝多芬卸下面具，面對沒有殺傷力的大自然不需刻意防備的真性情吧！

▍第二樂章

溪畔的景緻，甚緩的行板 (Szene am Bach. Andante molto mosso)

第一樂章敘述貝多芬面對大自然時的感覺，不帶情感，只有綠意，品嚐沒有人的世界。到了第二樂章，標題：溪畔的景緻，象徵流水的音型不斷，接著出現在小溪旁的魚、鳥等動物，貝多芬甚至在總譜上刻意標明用不同的木管樂器代表不同叫聲的鳥兒，有夜鶯（長笛）、鵪鶉鳥（雙簧管）、杜鵑鳥（豎笛），來展現小溪畔的活絡世界（譜例 2）。這種用樂器來模仿大自然聲音的手法，在貝多芬的作曲中是絕無僅有的唯一的例外。在貝多芬的創作經驗中，這樣的手法被認為是很沒境界，相當低階的技巧，貝多芬是相當不屑的，就當作點綴性的意外邂逅，絕不可視之為正統。

▍第三樂章

農夫愉快的聚會，快板 (Lustiges Zusammensein der Landleute: Allegro)

從第三樂章開始，「人」才真正走到舞台中間來；農夫愉快地踩著大腳板，跳起舞來，正如作者所標註的標題「農夫愉快的聚會」。主要旋律是三拍子的德國鄉村舞曲（譜例 3），表達農村歡愉收成的景象。整體結構也非常簡單，是一個詼諧曲式加上尾奏的音樂 ‖: Scherzo Trio: ‖ coda。這種躍動的感覺從第三樂章開始一直持續到第五樂章不中斷；這又是貝多芬破天荒的創舉，在總譜上貝多芬特別標明第三樂章到第五樂章是一氣喝成不間斷的。

▍第四樂章

暴風雨，快板 (Gewitter-Sturm. Allegro)

第四樂章是只有三分半鐘的災難，表達大自然的反撲，是一個講究效果而較少音樂的樂段（譜例 4）；有閃電、有雷雨、有雷聲的處理，音樂聽起來極為剽悍，就像烏雲密布，濃得化不開，為的就是要對比出第五樂章出現的雨過天晴的音樂。

第五樂章

牧童之歌，暴風雨後的感恩的心，稍快板 (Hirtengesang. Frohe und dankbare Gefühle nach dem Sturm : Allegretto)

在一陣雷雨交加，人們、動物到處逃竄的音樂之後，出現的是烏雲消散，天漸漸亮的感恩畫面，如同作者所描述的「牧童之歌，暴風雨後的感恩的心」。大自然恢復平靜，由豎笛吹奏一段帶有鼻音的讚美歌（譜例 5），像是儀式裡的音樂洋溢著整個樂章。當你聆聽此段音樂，一股生命的喜悅在心中滋長，不由得想仰頭 45 度角，對天長嘯。此一連續樂章的演奏手法與描寫性的創作手法對浪漫派有極大的影響，是一劃時代的巨作。

（註3）： 標題音樂指作曲家藉由某特定的旋律或節奏來描寫事物或意境，甚至模仿真實的聲音來具體表現出樂曲內容。因此標題音樂除了附有標題外，作曲家通常都會再加上說明樂曲內容的文字好讓聆賞者清楚知道作曲者的意圖。

（註4）： 所謂的交響曲就編製而言，指的是用管弦樂演奏的奏鳴曲，而奏鳴曲指的是三至四個樂章形式完整的樂曲。總而言之，用管弦樂演奏三至四個樂章奏鳴曲形式的曲子，稱為交響曲。但在貝多芬的這首第六號交響曲當中，很特別的使用了五個樂章。

（註5）： 「奏鳴曲式」是一種古典時期之後，在奏鳴曲、協奏曲或交響曲的第一樂章中最常見的「曲式」、它是一種曲子段落安排的方式，而不是一種樂曲！奏鳴曲式分為三個段落（就像小時候老師教三段式作文～啟、轉、合）：第一段稱為「呈示部」(exposition)，在呈示部當中會出現兩個個性對比的主題。第二階段稱為「發展部」(development)，將呈示部中出現過的素材，以各種方式（主題變形、增值、減值、重組、堆疊…）盡情發揮，並不斷轉調來強化緊張度。最後一個階段則是「再現部」(recapitulation)，這時呈示部的兩個主題將再次出現，音樂從發展部的混亂感走向穩定，但第二主題的調性會與剛開始時不同，最後再用個尾奏作個完美的 ending。

譜例 # 貝多芬《田園交響曲》

1 第一樂章

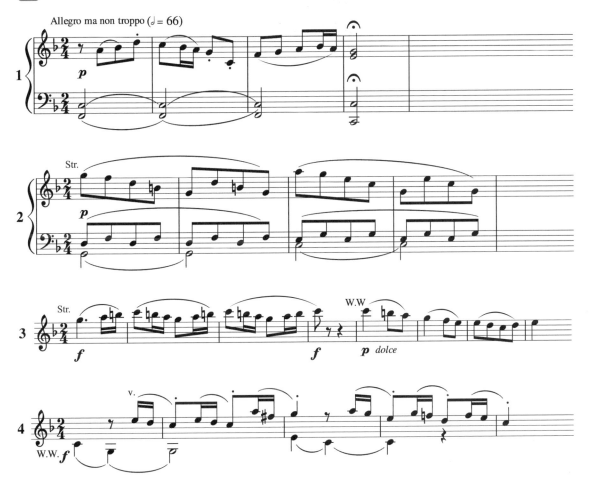

2 第二樂章

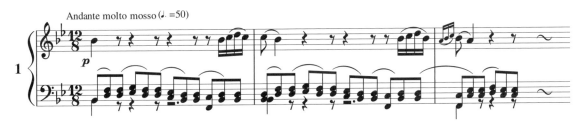

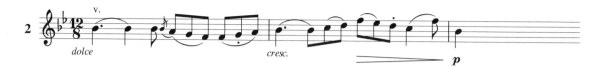

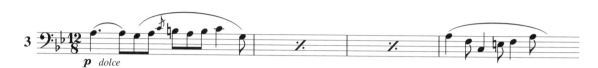

3 第三樂章

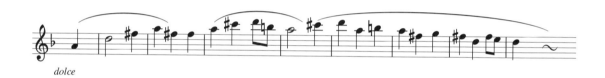

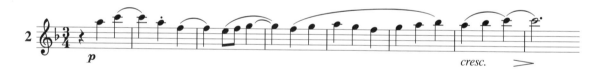

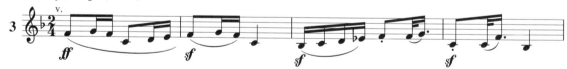

4 第四樂章

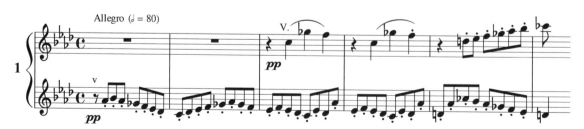

5 第五樂章

出賣音樂

　　我深深的中了麥當勞的毒，聽到田園交響曲第一樂章的主題，嘴巴馬上會分泌大量唾液，口水直流，我只能想到麥當勞的「田園培根堡」。這一產品甫一推出，就夾著貝多芬的盛名，大膽推銷有田園滋味，新鮮蔬菜的健康食品，果真大口咬下，生菜青翠可口，蕃茄汁多味美。彷彿還聽得見鳥鳴、群蟲飛舞的聲音，在貝多芬的田園伴奏下，培根堡好吃且相當符合健康概念。

　　另外一個有名的例子則出現在迪士尼的動畫電影《幻想曲》中，描寫鄉村景物的「田園」，影片內容並無劇情，只不過搖身一變，變成住在奧林帕斯山上的希臘眾神的神話角色，讓他們在各樂章中愉快的遊戲著，純粹是表現影像與音樂的巧妙配合而已。

　　第一樂章以飛馬 (Pegasus) 的角色出現，是希臘神話中的繆司神，騎著有雙翼的神駒，悠遊地飛翔在山間湖泊上。當中有個剛學飛的小黑馬，動作笨拙的奮力拍翅飛翔，上不去下不來的動作，著實可愛。

　　第二樂章是由有著人面馬身的人馬 (kintauru
少女在水中嬉戲，乍看還以為是傳說中的美人魚
是四隻呢。有腳就好辦事，在愛神丘比特的穿針
了一場浪漫的愛情遊戲。

　　第三樂章出場的是酒神巴卡斯，全曲在淡淡
很有看頭。第四樂章最忠於原著，請出了天
神、雷神和風神交織著一場暴風雨的場面。雨
過天晴後來到了第五樂章，先前出現過的角色
一一出來謝幕，共享綺麗的湖光山色，最後的
終曲部分，則邀請彩虹仙子、太陽神、夜神、
月神拉下一天的帷幕，大地進入甜蜜的夢鄉。
每次看到此處莫不驚嘆迪士尼豐富的想像力，
那綺麗繽紛的畫面為上億的人們帶來溫馨的夢
與超高的視覺想像。

　　美國動畫有貝多芬，日本動畫也不甘勢弱來插一腳，宮澤賢治的卡通《大提琴手高修》就是以田園交響曲為藍圖，貫穿而成的勵志童話故事，每個樂章的主題都巧妙地出現在畫面當中。開場是由第四樂章這個帶有暴風雨味道的音樂掀起序幕，以一場鄉間音樂會為主軸發展開來。鏡頭中的樂團正賣命的演出，指揮、團員各個揮汗如雨，音樂越來越激昂，大提琴手高修卻越顯得手腳忙亂，已經有點跟不上拍子，指揮的臉色難看，場面也顯得緊張。此時，窗外也配合著音樂下起雨來了，且越下越起勁，窗外狂風暴雨，屋內亂七八糟。會後高修遭到一頓訓斥是免不了的，回家對著貝多芬的肖像發奮圖強勤加苦練。

　　除了第四樂章的主題外，片中也適時的搭配貓、鳥、老鼠，這些可愛的動物陪高修練琴的畫面。我特別喜歡高修用琴音幫小老鼠治病的配樂：田園交響曲的第二樂章，那種既溫暖又有秩序的旋律，透過大提琴渾厚的情感宣洩，發揮了撫慰與療癒的功能。而在《大提琴手高修》片尾，高修經過森林裡的動物們幫忙，學到了演奏音樂的真諦與喜悅，從老是跟不上拍子的菜鳥蛻變成能獨當一面的演奏家，適時的搭配田園最精采的第五樂章，那種「穿越黑暗，迎向光明」的正向能量，正是貝多芬音樂與本片的精髓。

推薦 CD

　　貝多芬 9 大交響曲名氣響叮噹，坊間各大廠牌出版商更是無一缺席。CD 多如過江之鯽，特別推薦，貝多芬全套交響曲作品。

1. DGG 出品，由卡拉揚指揮，柏林愛樂交響樂團的演出；不論指揮、樂團或是錄音效果都屬上上之選，最重要的是，價格卻很平易近人。

2. 另外，賽門拉圖指揮柏林愛樂演奏的貝多芬 9 大，也是當紅炸子雞，不妨拿來比較看看。

韋瓦第

《四季》小提琴協奏曲

作者介紹

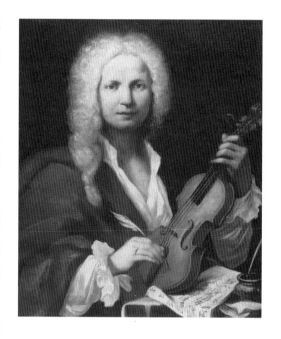

韋瓦第 (Vivadi, 1678~1741) 是巴洛克時期最有創造力的多產作曲家之一。1678年生於義大利威尼斯，1741 年逝於維也納。當時的音樂家多是任職於宮廷或教堂的樂師，韋瓦第也曾擔任過神職，因為他的頭髮是紅色的，故人稱之為紅髮教士，而他的音樂如同他的髮色般熱情有勁。

他 25 歲那年，當上了神父，也為了能繼續他的音樂事業，同年亦辭去神父一職，在「皮埃塔」（慈悲的意思）女子孤兒院兼音樂學校擔任音樂教師。可能是學生素質高，更可能是韋瓦第教書有一套，這所「皮埃塔」演奏技巧大大提升，現有的樂曲已不敷使用，韋瓦第只好一首接一首努力的創作，以提高他們的演奏水平，如此一來 37 年間，韋瓦第竟完成了 600 多首曲子。當中協奏曲就占了 450 多首，被稱為「協奏曲之王」。據說他寫譜的速度比抄寫員抄譜還快，寫協奏曲對韋瓦第來說簡直就像吃「一塊蛋糕」（piece a cake 輕而易舉）的簡單。600 多首不是個小數目，不愧為生產力很高的作曲家，產能如此驚人在協奏曲的歷史上，無人能出其右。但也因為產量豐富而流於粗製濫造的傳言，現代作曲家史特拉汶斯基 (Igor stravinsky) 就曾挖苦地說：「韋瓦第是位偉大的笨蛋，他居然可以重複創作一模一樣的東西那麼多次。」不過，要是他成為一個乖乖作彌撒的神父，我們就沒《四季》可聽，得索然無味地度過兩百多次的春夏秋冬。

韋瓦第活著的時候，是以歌劇和宗教音樂立足樂壇。但是現在卻是以器樂曲揚名於世。韋瓦第共寫了 50 部左右的歌劇和種類繁多的宗教音樂，譬如彌撒、經文歌、詩

篇、晚禱歌和神劇等。但是，現在歌劇卻少有人演出，也少有人唱，歌者多半以選粹方式將韋瓦第歌劇中好聽的曲子挑出來，用鋼琴伴奏的方式零星演出。韋瓦第的宗教音樂也被忽視，想當年，韋瓦第堪稱是巴洛克時期寫旋律高手，150 年內沒有對手，舉世無雙。從旋律的角度來看，韋瓦第深深影響著未來音樂的發展，甚至直接影響當時的音樂家巴赫；巴赫 (Bach, 1685~1750) 小韋瓦第 7 歲，他以學習者的心態，經常改寫韋瓦第的作品，從中得到音樂的訓練。因為在巴赫之前，沒人寫教材教導如何創作音樂，因此學習的方式多半是改寫前輩作品，以現在的觀點來說或許叫作抄襲，但在當時，這是學習的不二法門。由此可見，韋瓦第對巴赫的影響肯定是直接且明顯的。可是如今，大家都只愛韋瓦第的《四季》；那一組包含四個協奏曲的「四季」小提琴協奏曲，它跨越人類音樂史三世紀（註 1），仍老當益壯。而韋瓦第引以為傲的歌劇、神劇以及其他協奏曲，嚴重受到忽視，或許這正是寫名曲的缺憾吧！

..

（註 1）：《四季》小提琴協奏曲在 1725 年出版之後，隨即被人遺忘，直到 1930 年代才奇蹟式的復活，
　　　　受世人喜愛。

樂曲介紹

　　韋瓦第在協奏曲上最大的貢獻，就是樹立近代獨奏協奏曲的模式；這裡所談的協奏曲，特別指的是巴洛克時期相當流行的一種樂曲形式，為了有別於古典時期的協奏曲故作區分，以大協奏曲 (Concerto grosso) 稱之。巴洛克時期的協奏曲 (大協奏曲) 是由一個獨奏樂器小組與管弦樂聯合演奏的音樂。獨奏樂器小組 (Solo) 通常包括兩把小提琴與持續低音（一般由大鍵琴或大提琴擔任），樂團部分 (Tutti) 則是一個小型的弦樂團，再加上幾支管樂器所構成，巴洛克時期的協奏曲在演奏上面，特別強調獨奏樂器小組和樂團之間交替演奏，形成一種力度上的對比趣味美感。而韋瓦第經過快五百首的協奏曲試驗，理出了協奏曲的康莊大道，讓獨奏樂器小組 (Solo) 濃縮成為一人獨奏，來與樂團 (Tutti) 競奏，這嶄新的改變，開創了器樂獨奏協奏曲創作的新紀元，促使古典時期的交響曲和協奏曲閃亮亮的登場。

　　音樂發源地義大利是巴洛克時期音樂風格演進的重要指標，義大利風格的音樂更是代表一種時尚、一種流行的表徵。話說 16 世紀時，聖馬可大教堂是唯一有兩部管風

琴的地方，當時的樂隊長將兩座管風琴作了嶄新的音響配置；少數人 (Solo) 編在第一管風琴，多數人 (Tutti) 編在第二管風琴，聲響分群的概念就此誕生。於是義大利威尼斯的作曲家開始創作兩組聲部相抗衡且協和的樂曲，協奏曲模式因此展開。身為意佬的韋瓦第就是箇中高手，他的協奏曲作品帶有很強的「威尼斯」特色；威尼斯樂派的作曲家非常強調層次，層次分明是他們的特色。譬如，在這《四季》小提琴協奏曲〈春〉的第一樂章，Tutti、Solo 分得很清楚，很成功的表現樂團與獨奏的交替演奏，而當兩者對峙時，又各司其職，切得很乾淨，展現飆技的競賽趣味。

　　韋瓦第的《四季》小提琴協奏曲，誕生於 1725 年，描述他對春夏秋冬的感情。這四首由獨奏 (Solo) 小提琴與絃樂合奏 (Tutti) 的小提琴協奏曲，均由快板、慢板、快板的三個樂章構成。《四季》的每一個樂章上，韋瓦第在樂譜中均題有描寫情景的短詩，藉以描述旋律代表的意境以及此段音樂的情緒，全曲洋溢著美麗的詩情畫意。〈春〉的第一樂章一開始，韋瓦第讓樂團演奏的 Tutti 代表春的主題，宣告世人，春天已經降臨的喜悅心情，並且用小提琴獨奏來表現春天的景象。韋瓦第在原譜上附有一首短詩來形容這個樂章：「令人喜悅的春天降臨了，鳥兒以快樂的歌聲迎接，潺潺的小溪像甜蜜的耳語般流過。突然，天空烏雲密布，雷雨交加，一陣陣的閃電劃過天際。當風雨平息，鳥兒又再度高唱和諧悅耳的歌聲。」韋瓦第不愧是旋律高手，他為詩中的每一個角色配上適宜的旋律，並且巧妙的讓每一次樂團演奏的 Tutti（春）主題，鮮明的對應出每次不一樣的 solo（鳥、泉、烏雲、雨後）旋律，呈現音色的層次美與對比性。聆賞者可以跟著詩文，搭配音樂，聽韋瓦第說故事；一開始樂團 (Tutti) 演奏春的主題（A 段），solo 跟著哼唱著鳥的歌（B 段）。接著 Tutti 又上場，努力地告訴我們春天來了（A 段），之後 solo 拉著另一旋律（C 段）表現泉水飛濺的自然風貌（譜例 1）。然後又是春的主題（A 段），之後，solo 夾帶著烏雲、閃電、雷鳴進來（D 段），只是有點奇怪，韋瓦第的暴風雨為什麼是先打雷才閃電！緊接著春的主題（A 段）再度出現，但這次以小調出擊表現春天，接著的 solo 表現雨過天晴、小鳥歌唱（E 段）。A段再度串場，最後的 F 段則無標題，可能韋瓦第想不出來，所以沒寫，也有可能韋瓦第要請樂迷朋友發揮想像力，創造屬於自己的春天景象。最後以 A 作結尾，前後呼應。（如下圖表列：T=Tutti S=solo）

樂器	T	S	T	S	T	S	T	S	T	S	T
曲式	A	B	A	C	A	D	A	E	A	F	A
主題	春	鳥	春	泉	春	烏雲	春	雨後	春	?	春

　　韋瓦第的《四季》小提琴協奏曲，〈春〉是最受歡迎的迎春曲，〈夏〉卻是最有魅力的樂章。韋瓦第的〈夏〉，呈現多變的夏日風情，酷熱、慵懶、煩躁，尤其是當音樂急轉直下，來到可怕的雷鳴與閃電的第三樂章（譜例 2），非常有看頭。樂章開頭的詩是這樣說的：「啊！牧羊人所害怕的事全都發生了，雷鳴不絕於耳，閃電劃破天空。狂風暴雨橫掃而過，熟透的穗子與穀物都被吹得東倒西歪」。全曲均用激烈的顫音及碎弓技法交錯奏出，描寫參雜著閃電、雷鳴的暴風雨，正以雷霆萬鈞的猛烈攻勢橫掃家園。就像台灣的西北雨，說來就來，人們被急雨逼得花容失色，左右逃竄。小提琴發揮高度技巧又是大跳又是雙音，外加音階追逐賽，使整個樂章熱鬧非凡。

　　秋去冬來，「大地一片雪白，北風怒吼，寒風刺骨，人們在冰天雪地裡行走，牙齒冷得喀喀打顫」。韋瓦第《四季》這套作品，〈冬〉的第一樂章是最為人所熟知的作品！他寫出大部分的人對冬天共同的感覺～冷到凍未條！韋瓦第的〈冬〉，在冷冷的天裡，人們非常寒冷的偎縮在一起，冷得頻頻打顫，甚至頻頻跺腳，好像多跺幾次腳（譜例 3），就比較不冷的幽默神情。

　　〈冬〉的第二樂章（譜例 4）標題叫做「爐火旁」，冬天窩在爐火旁是最棒的事了。像華人過春節，除夕要圍爐，我老家在北部，圍爐時桌子底下放一個木炭升的小火爐，大家圍著火爐吃年夜飯，話家常，超有年味！而韋瓦第的冬天，外頭飄著雨下著雪，萬物都浸在濕冷的空氣中，迫不及待「走進屋子裡，熊熊的爐火讓身體暖和起來，看著窗外飄落的雨滴，度過悠閒愉快的時光。」韋瓦第生動地描繪那冰凍的雪，經爐火的熱度一烘，全部融化開來，在音樂中還能聽到雨滴滴下來的聲音，超有意境的。這是一首經常被單獨拿出來演奏，也就是所謂選粹的極佳作品，它像冬天裡的一把火，很溫馨，很親暱，很甜，是慢板樂章的經典之作。

　　韋瓦第的《四季》可以說是標題音樂 (Program music) 的濫觴，他寫作這套作品的原意是「和聲與創意的競爭」（義：Il cimento dell'armonia e dell'inventione；英：Contest of Harmony and Invention），全部共有 12 首協奏曲，是要同時表現音樂的理性面與想像面的作品。《四季》只不過是這套作品的前四首，沒想到《四季》創造出的聲響效果與娛樂特質，卻成了後世寫景音樂的範本。包括貝多芬的《田園交響曲》在內，都可看出受韋瓦第音樂創作方式的影響。韋瓦第把十八世紀之前客觀、抽象的

音樂轉移到後來所謂的標題音樂創作上，為日後的作曲家開闢了一個可遵循的康莊大道。不過嚴格討論起來，韋瓦第並沒有偉大到發明一個新的音樂形式「標題音樂」（註2），而是他的想法領先群倫，把聆賞音樂帶入新的層次，藉由文字或標題把音樂框在明確的畫面當中。

（註2）：一般認為，標題音樂的概念是從浪漫派法國作曲家白遼士所寫的「幻想交響曲」才確立的，即使用文字描述的音樂早在韋瓦第的《四季》，貝多芬的《田園》就出現過，但都屬偶發性的作品，且只是用來傳達樂曲概念的，真正大量的標題音樂製造得從浪漫派才開始真正流行。

譜例 韋瓦第《四季》

1 春－第一樂章

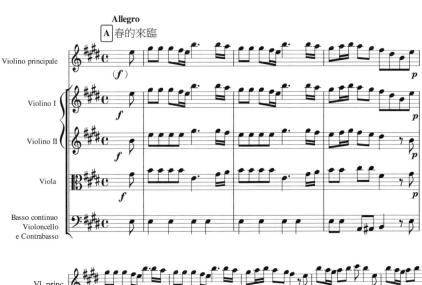

小鳥以悅耳的歌聲迎接春的來臨

微風親切的絮語與泉水流動的聲音

2 夏─第三樂章

3 冬－第一樂章

4 冬－第二樂章

出賣音樂

　　天氣是打開話匣子最安全的開場白，許多廣告或是電影都喜歡用《四季》來開場。像演講、會議、典禮入場的背景音樂，四季都是很好的帶動氣氛的武器，尤其是氣象報告的背景音樂最喜歡撿現成，不管是「清明時節雨紛紛」或是「日頭赤炎炎，隨人顧性命」都能在《四季》中找到適合的。

　　〈春〉這個春意盎然，充滿活力的音樂，最適合表現絕處逢生、展現生機的轉折配樂、或是講究新鮮、健康、貴氣的有機蔬菜廣告，甚至在歡迎春天的社交聚會開個啤酒趴，〈春〉都是再適合也不過的配樂首選。

　　台灣的四季雖然不分明，但屬亞熱帶，對酷熱難耐的盛暑應是最能體認。韋瓦第的〈夏天〉，很台灣，夠悶熱，像隻拴不住的跑車，馬力十足。大提琴的急速低吼，像遠方傳來的悶雷，又似蓄勢待發的引擎，怒吼咆嘯，果真就有車商慧眼識英雄，拿韋瓦第的〈夏天〉來作汽車廣告配樂！不過我倒覺得〈夏天〉很適合賣賣麥當勞的冰品「冰炫風」，既炫又透心涼。

　　也有許多車商反向思考，拿〈冬天〉來賣車，不是賣馬力十足，而是標榜車子安靜、舒適、溫暖的幸福感。韋瓦第的《四季》滿載車子所有的訴求。

推薦 CD

　　韋瓦第的《四季》幾乎可以跟「巴洛克音樂」劃上等號，知名度非常高！坊間版本琳瑯滿目，我這次要推薦比較特別的《四季》，首先是 1998 年甘乃迪 (Nigel Kennedy, 1956~) 在 EMI 的《四季》，這張打著金氏世界記錄「史上最暢銷古典音樂專輯」紀錄保持人的 CD 賣到翻過來；甘迺迪以龐克、叛逆頑童的造型和新穎的音樂風格挑戰愛古典控的嘗鮮尺度。不論是樂句，力度，速度，表情的處理方式，都讓樂迷耳目一新。

　　至於安蘇菲慕特 (Anne-Sophie Mutter, 1963~) 的版本是一定要擁有的，不用理由，因為她是女神！穆特被稱為小提琴女神，無疑就是她優雅的姿態、自信的神采，深深的吸引全世界樂迷的目光。與其說樂迷喜歡「聽」穆特，不如說樂迷可能更喜歡「看」穆特的演出。確實，欣賞穆特的演出是賞心又悅目，我是不喜歡用養耳又養眼來形容穆特，太聳動又有點貶低女性的感覺，賞心悅目比較貼切。穆特總是身穿低胸露肩、開高叉的緊身長禮服，對很多的觀眾來說，參加她的音樂會不但是聽覺享受，同時也是視覺美感的欣賞。真的，穆特身材保養得玲瓏有緻，如同她演奏的小提琴一樣，曲線完美，堪稱音樂界的美魔女。

　　1977 年，13 歲的慕特出道，即獲得指揮帝王～卡拉揚拔擢，和柏林愛樂管弦樂團合作演出、錄製唱片，至今縱橫樂壇四十年，無疑是當今最傑出的小提琴家之一。穆特擁有絕佳的小提琴技巧，她與卡拉揚、維也納愛樂在 1984 年錄製的《四季》小提琴協奏曲，展現出清新且甜美的音色，將四季生氣蓬勃的景象，生動活潑的表現出來。這張名碟可以說是有史以來知名度最高的組合搭檔演出，維也納愛樂知名度自然不在話下，指揮卡拉揚不但親自指揮還下海彈大鍵琴！當然，最最吸金的是 21 歲青春有勁的穆特女神！這金三角的演出絕對值得擁有！

葛利格

〈清晨〉選自《皮爾金》第一號組曲

作者介紹

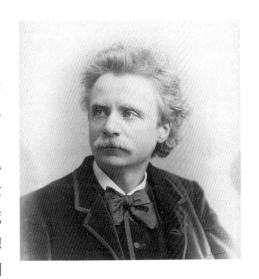

提到挪威，除了北海小英雄，海盜和鱈魚香絲，你還想得到什麼？就音樂人而言，除了葛利格，還是葛利格。在音樂史上，葛利格堪稱挪威的國寶、民族英雄、最優秀的作曲家，他的作品展現了挪威的一切－歷史、地理、海盜、民謠、舞蹈、森林和峽灣。挪威政府和人民對他的禮遇已幾近神格化，聲譽始終不墜，即使後世的音樂家，對葛利格稍有微詞，但他畢竟是挪威唯一在國際上嶄露頭角的挪威代表，你如果是聰明人的話，千萬別在他的領土說他的不是！葛利格的作品帶有「魚腥味」；他的筆調，盡是描寫祖國的風土民情，有著淳樸沈鬱的漁村風情。聽他的作品更像在做森林浴；筆墨的那一端，飄著挪威森林的芬多精。葛利格是一個全然屬於挪威特色的作曲家，他的音樂語彙盡是在故鄉中發酵，並醞釀出屬於故鄉的醍醐味。

　　葛利格的作品具有地方風格，這正是國民樂派的精神所在！國民樂派會在古典樂派之後，大放異采，走出另一條路來，是人們在聽了兩三百年的古典音樂，耳朵發現新的聲音覺得新穎、有浪漫的感覺，而讓國民樂派的音樂在古典世界掀起這麼大的風潮。19 世紀狂掃歐洲的國民樂派的作品精神，套句當今料理界的話，就是強調全球在地化的最佳寫照。那些來自世界各地的作曲家們，以大家能了解的國際音樂語言，使用大眾熟知的古典寫作方法，結合在地音樂元素做出充滿「本土味的菜餚」；以台灣做例子，好比將義法料理手法結合台灣食材，或是西餐中要能看到台灣的文化與傳統的「台味」，這種充滿台式味蕾感受的創作手法就是當時國民樂派的特質。每個國民樂派的作曲家，都會在他們的音樂作品中佐以當地民謠或節奏，像是葛利格夾著挪威

的魚腥味橫掃整個歐洲大陸、柴可夫斯基頂著俄羅斯的光芒，幾乎讓古典樂壇憂鬱了起來，他們都是國民樂派的擁護者。

葛利格 (Grieg, 1843~1907) 是國民樂派最重要的作曲家，生於卑爾根城 (Bergen)，由母親啟蒙，15 歲進入萊比錫音樂院就讀。在這所由浪漫樂派的孟德爾頌所創立的學校，他學習德國的作曲風格及手法，以及向演奏貝多芬的權威莫謝烈斯等人學習，彈孟德爾頌、彈舒曼，都是德國派，不僅理論或實際的演奏都是以德國方式來表現，因此培養出他純粹德國的血統。但是到了 1864 年（21 歲），他認識了一批熱衷於挪威民族音樂的藝術家，燃起葛利格推廣及確立挪威音樂的理念，而決心致力於民族音樂。葛利格渴望挪威音樂受到全世界的注意，並希望自己從受德國控制的一切影響下解放出來。1874 年（31 歲）葛利格獲得政府的資助，走入鄉里，埋首專心作曲；他汲取民間源泉，徜徉在北歐的蒼鬱中，發掘自己國家的美麗鄉土民情以及壯麗山河，因而誘發他的愛國情操，創造出真正的挪威音響。他以本土民謠及巍峨山巒作為創作題材，孕育出清麗脫俗，色澤濃鬱的北歐風情，正因為國民樂派主張發揚各民族的風俗，於是採用甚多富鄉土氣息的旋律，節奏、以及當地民謠來創作。因此，在聽此樂派的作品時，旋律多有反覆，具民謠風，自然地表現出對事物描述的一貫性。

19 世紀著名指揮家畢羅曾稱葛利格為「北歐的蕭邦」—因為葛利格那溫柔的旋律與精緻的和聲，具有和蕭邦相同的優雅與詩意。他擅長描寫精短、和諧又纖細的抒情小品，尤其是鋼琴小品集，在玲瓏的架構中流露著芬芳的詩情畫意，既能激起挪威民族情感，又帶浪漫奔放的因子。除了鋼琴小品之外，他的 A 小調鋼琴協奏曲更是鋼琴作品當中的極品，是最常被演奏的鋼琴協奏曲之一。

在管弦作品上面，改編自劇樂《皮爾金》的《皮爾金組曲》是最著名的管弦樂作品，共有 8 首小曲（註 1）；關於這部樂曲的創作，〈蘇爾維格之歌〉是葛利格的最愛，〈山大王的宮殿〉最受到初入門的愛樂者愛戴，至於〈清晨〉則是大家對葛利格音樂最普遍直接的印象。1998 年世界博覽會在葡萄牙的里斯本舉行，當介紹到挪威的漁業生態保育影片時，所搭配的就是〈清晨〉，很有漁夫撒網下去把魚撈的海水味，相當吸引人。你若喜歡北國風味且富詩趣的音樂，聽葛利格準會情投意合。

（註 1）：組曲 (suite) 顧名思義，由幾首短曲組合而成的樂曲，就叫做組曲。劇樂《皮爾金》作品 23(Peer Gynt,Op.23)，創作於 1876 年。1888~1891 年間，葛利格將劇樂《皮爾金》當中好聽的 8 首曲子抽出來，成為兩組各四個樂章的組曲。《皮爾金》第一組曲 (Op.46)：1. 清晨、2. 奧賽之死、3. 安妮特拉之舞、4. 山大王的宮殿。《皮爾金》第二組曲 (Op.55)：1. 英格麗之嘆息、2. 阿拉伯舞、3. 皮爾金歸鄉、4. 蘇爾維格之歌。

　　《皮爾金》是挪威的大詩人兼劇作家易卜生所寫的幻想詩劇，後來由挪威作曲家葛利格配樂，成為一齣受歡迎的舞台音樂《皮爾金》(Peer Gynt) 作品 23。在易卜生所寫的劇本原著中，皮爾金是一個愛吹牛、愛編故事，總幻想自己可以變成一個大人物卻不切實際的農村青年。他有一個對他癡情的未婚妻－蘇爾維格，但他卻不知珍惜，到處惹禍。皮爾金曾誘拐別人的新娘，又大鬧魔王的宮殿，差點成為魔王的乘龍快婿，但在最愛他的母親過世之後，他決定要到非洲尋找機會，從新開始，可是這新的開始並不包括蘇爾維格。皮爾金拋下愛人蘇爾維格，遠渡重洋，行經摩洛哥，發現綠洲，他靠著舌燦蓮花被當先知一樣膜拜，累積不少財富，但又被舞孃安妮特拉迷惑，詐光所有的錢。接著他又橫渡新大陸，來到美國挖金礦居然致富，成為一個有錢的商人。人嘛，年老總思鄉，皮爾金決定衣錦還鄉，但幸運之神不再眷顧皮爾金，皮爾金不幸在歸鄉的海上遇到風暴，船隻沉沒。幸好他抓住木筏，才倖免一死。歷經萬難返回家中，身無分文，衣衫襤褸，已是一個老態龍鍾的老頭兒。他跪倒在蘇爾維格身旁，懺悔不已，最後平靜的死在蘇爾維格的懷抱中。

　　皮爾金的故事情節雖然荒誕不經，卻是易卜生對挪威民族價值觀的一個反思：在外國的月亮始終比較圓的心態下，挪威人民不斷的向外發展，編織外在世界的美夢，卻不知真正值得珍藏的寶貝就在自己家園國土上，全劇其實是頗富哲理的。首演，不論在戲劇或是音樂上都很成功，所以常被管弦樂團單獨演出。葛利格特別從劇樂中挑選其中 4 首作為演奏用的第一組曲（作品 46），稍後，再另選 4 首為第二組曲（作品 55）。時至如今，這兩首組曲的名聲已遠遠超越原曲。

　　〈清晨〉是《皮爾金》第一號組曲中的第一首，E 大調 6/8 拍，是描寫摩洛哥海岸清晨的曲子，在雙簧管的陪襯下，長笛吹奏出清新舒爽的清晨主題（譜例 1），述說在微晞的晨光中，旭日冉冉升起的美景。第二首是〈奧塞之死〉，憂鬱深沉。第三首是〈安妮特拉之舞〉，歡樂且富節奏感。最後一首〈山大王的宮殿〉，描寫群魔亂舞的瘋狂景象。第二部組曲就以最後一首〈蘇爾維格之歌〉較有名，哀怨動人，擄獲人心。

　　挪威靠著葛利格撐出一片天，為 19 世紀歐洲國民樂派寫下歷史的篇章，問題是葛利格到底是利用什麼樣的手法來營造所謂的「地方色彩」？除了作品具民謠風，旋律多反覆的特質外，這當中影響最鉅的就是音階排列方式不同，不同的音階排列方式能造成異國風。譬如〈清晨〉一再重複的主題（譜例 1），不特別強調西洋傳統和聲進行（ I、IV、V 級）的規則，稍微偏離航道跑出自己的路。再仔細推敲其音階的排列，像極了中國五聲音階，沒有出現 Fa 音及 Si 音，在 Do Re Mi Sol La 幾音當中纏繞，難怪異國風味猶然而來。

　　《皮爾金組曲》是葛利格入門必備曲目，也是他營造所謂的「地方色彩」最佳例證。聰明的葛利格將挪威民俗音樂與專業創作技法，有技巧的連結在一起，以文化入樂，成了挪威國寶，更因此讓挪威古典音樂踏上世界的浪頭，他那彷彿徜徉在大自然風光的音樂風格，成了現代人抒壓的最佳慰藉。

譜例　皮爾金組曲〈清晨〉

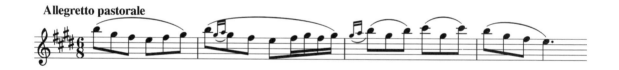

出賣音樂

　　葛利格的〈清晨〉，旋律具有澄澈清新的特質，像這樣的曲子或許適合洗完澡擦頭髮的那一刻聽，彷彿坐擁在有霧氣的深山中，有著微風吹揚過後的清爽，不由得想深呼吸。

　　在這麼一個清爽的早晨，想像蝴蝶飛舞、黃鶯輕啼，梅花含笑，盡是一幅萬物甦醒，欣欣向榮的喜悅…這難得的享受，你想賣什麼？賣 coffee？好像濃了點。茶似乎好些。愛爾蘭花茶，雙殺通吃，有花的芬芳，有茶的甘甜。其實它也適合來賣女孩月用品，乾淨清爽，還是有翅膀的喔！或者汽車芳香劑也挺好的，滿室飄香。

　　不過，說到改造室內「氣息」的方式，除了清淨除臭的科技產品，想要讓家裡擁有自然好氣味、甚至營造浪漫氛圍，芳香迷人的氣息自然不可少。那飄盪在空氣中的氣味分子，不斷地推陳出新，尤以萃取天然花草研發的精油產品，最受現代人青睞，儼然成為 21 世紀忙碌生活的最大慰藉。燃燒著天然精油，聽著葛利格的〈清晨〉，定能抒解壓力，安定神經，有益健康，不妨試試。

理查・史特勞斯

〈日出〉選自交響詩《查拉圖斯特拉如是說》

 作者介紹

理查・史特勞斯 (Richard Strauss, 1864~1949) 出生於慕尼黑的德國作曲家兼指揮家，一般認為理查・史特勞斯是德國浪漫派的末傳；一個傳統的後期浪漫主義作曲家，集浪漫派作曲家之大成者。

理查・史特勞斯從小接受嚴格古典訓練；父親是慕尼黑宮廷樂團的法國號手，音樂造詣深厚，對莫札特，海頓和貝多芬早期作品十分欽佩，但對於走向浪漫主義的新音樂語言卻不予苟同，尤其是華格納。因此理查・史特勞斯受父親保守作風影響，自幼就接受莫札特、貝多芬等作曲家的古典音樂的薰陶，4 歲學琴，6 歲學小提琴並作曲、12 歲就出版作品，一付音樂神童的姿態。由於父親的刻意栽培，再加上真的有天分，青年時期就以器樂曲作曲家在樂壇奠定地位。1886 年他來到柏林，受好友亞歷山大・瑞特 (Alexander Ritter) 影響，放棄了父親要他堅持了多年的「純音樂」寫作風格，轉而追隨李斯特、白遼士、華格納等人作品，提倡標題音樂，使用大規模管弦樂，促成創作交響詩的理念（註 1）。

在當時，交響詩就是流行的代名詞，人人都在寫交響詩。曾經紅極一時的交響曲，反而成了大家既愛又怕受傷害的音樂形式；許多人認為交響曲該說的、該做的都給貝多芬給說完、也做完了，沒有人可以超越極致。唯一逃避的方法就是將李斯特所倡導的交響詩，用力的發展下去，而理查・史特勞斯適時的轉變，等於是為交響詩作了世代交替，在史特勞斯一連串的交響詩創作中，以查拉圖斯特拉最有名。

　　史特勞斯早年以交響詩聞名，後來以《莎樂美》、《玫瑰騎士》等歌劇聲名遠播，他那獨特的旋律天分與高超的管弦樂法，精神上是繼承了華格納所倡導的大規模管弦樂技巧與語法。不過，這位 19 世紀末、20 世紀初的音樂家，在他 85 年生命中，除了 25 歲前後約 20 年的創作叛逆期，以一系列的交響詩及歌劇震驚音樂界之外，在他漫長的生命後半期又慢慢變得回歸傳統，大部分的作品堅持固守傳統的旋律、節奏、和聲的寫作手法，相較於同時期印象樂派的其他作曲家走的朦朧夢幻路線，史特勞斯的作品反而覺得特別突出。

　　理查・史特勞斯不只是知名的作曲家，他還是世界上卓越的歌劇和交響樂指揮家。他曾在世界頂級的歌劇院，如慕尼黑歌劇院、柏林愛樂樂團、柏林皇家歌劇院、維也納歌劇院等著名音樂團體擔任指揮，並且是華格納作品的權威詮釋者。不過這個看似高高在上的指揮家，也有平凡可愛的一面！根據理查・史特勞斯的愛徒－卡爾・貝姆這位名指揮家爆料；理查・史特勞斯是出名的「打混」指揮：指揮排練時只用單手，而且能坐著就不站著。甚至還大放厥詞說，若要他雙手指揮，得付雙倍酬勞！另一名弟子喬治・賽爾（名指揮家）也吐老師槽說：「比起演奏音樂，史特勞斯更喜歡玩牌。」有一次史特勞斯在指揮貝多芬歌劇《費黛里奧》的時候頻頻看錶，發現會來不及去玩牌，就改用很快的速度來指揮，草草結束。這些幕後花絮，揭露音樂家不為人知的一面，反而拉近了音樂家與聽眾的距離。

．．．

（註 1）：交響詩是一種不分樂章且形式自由的管弦樂曲，又稱「音詩」，由匈牙利作曲家李斯特 (F. Liszt, 1811~1886) 在 1848 年根據〈前奏曲〉首先創造出交響詩的形式。它是標題音樂的一種，可以陳述一個故事，描繪一個景緻，或者是表達出作曲者對於某件事物的感想的理念。

樂曲介紹

　　盪氣迴腸的愛情故事，光怪陸離的神話傳說，都是作曲家經常入樂的材料，而虛無飄渺的哲學呢？ 1896 年，理查・史特勞斯從德國名哲學家尼采 (F. W. Nietzsche, 1844~1900) 的詩篇－查拉圖斯特拉如是說 (Also Sprach Zarathustra) 中得到創作靈感，將原著中某些詩句的情感透過音樂將哲學音樂化，寫成了同名交響詩《查拉圖斯特拉如是說》作品 30。

查拉圖斯特拉 (Zarathustra)，他生於西元前 1100 年，是波斯的一位宗教家與哲學家。德國哲學家尼采 (1844~1900) 於 1885 年時藉由查拉圖斯特拉的形象，以許多比喻和故事來說明他的「超人」哲學（註 2）。該書一開始提到查拉圖斯特拉 30 歲離家，遁入深山，修身養性，閉關十年，只與老鷹（代表高傲）和蛇（代表智慧）為伍。一天，他看著上升的太陽，有了另一番的體認。他突然明白自己必須再度回到人間，去體悟人世間的痛楚與磨練，就像太陽是從黑暗中升起一般；如果偉大的星辰沒有被之照耀的卑微人類，那麼他高掛天空，自顧自的存在又有何意義。於是他不顧老隱士的勸阻，決定出關下山去，降到深淵，如同太陽下山後所做的事一樣，將光亮也帶到地下世界。他於是回歸了人群，努力與格格不入的自己對抗。查拉圖斯特拉鼓勵人們要勇敢向命運挑戰，只有在本我與超我的碰撞中，人的強大意志力才足以迸出超越的道路來。

理查・史特勞斯以該書內容為藍本，從原著中選出八個標題，按照自己對尼采辯證哲學的想像，將這八個標題分別附在曲中適當的地方，而寫下這首交響詩，並於 1896 年 11 月 27 日首演。全曲分為九個段落（一個引介加上八個主題），描寫宇宙自然現象與人類精神的對立狀況，音樂上更以不同的調性來表現對立的兩主體。看自然如何考驗人類，聽人類如何戰勝自然。音樂一開頭就是第一段導奏，由一段象徵「旭日升空」的主題揭開序幕。整首樂曲以低音大提琴與管風琴的長音低鳴來代表夜晚的黑幕，接著，號角聲劃破了黑暗，奏出代表「大自然」的主題（譜例 1），宣示了黎明的到來以及宇宙萬物的浩瀚無垠，再加上定音鼓在一旁猛敲邊鼓，炒熱氣氛，光線越來越刺眼，溫度越來越炙熱，襯托出初生大地一片蓄勢待發的原力，展現旭日東升的自然現象。整個「日出」的過程持續將近兩分鐘，散發出強烈的光與熱，這絕對是留傳千古的佳作，聽過的人無不留下深刻的印象。

（註 2）：尼采所說的超人，當然不是 superman，而是 overman，是指超越目前的人類形式的理想的人、未來的人。在尼采的思維裡，謙虛、忍讓、寬容、平等以及博愛…都是一種偽善、是奴性道德觀、是弱者牽制強者的假道學。超人應該勇於挑戰困難、有勇氣改變舒適圈，把失敗當養分，甚至是享受痛苦，就像拿破崙、希特勒、梵谷、貝多芬那樣的領導者，超越當時一般人們習慣的生活模式。

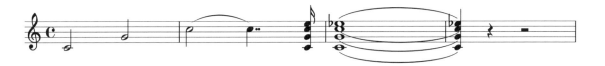

　　熟悉中廣的人，此曲一出，馬上想到李季準低沉富有磁性的嗓音，伴著樂章，開啟「知性時間」，這是五、六年級生學生時期共同的記憶，每晚挑燈夜戰的生命丸。卻不知它是來自後浪漫樂派大師－理查 • 史特勞斯的交響詩《查拉圖斯特拉如是說》一開始〈日出〉的導奏，它像藏鏡人，在中廣隱姓埋名了十多年，今天終於被搬上檯面，咬文嚼字一番。

　　音樂一開頭，透過管風琴的低音環繞效果，襯托出大地一片漆黑、萬籟俱寂，直到高亢的號角，劃破了寂靜，射出第一道光芒，宣告黎明的到來，然後太陽的溫度持續加熱、加熱，愛美的女士不禁大喊：我怕光！！除了賣賣化妝品、太陽眼鏡之外，它還適合賣什麼呢？強調絕不閃爍的電燈泡或是有點焦味的炭燒咖啡應是不錯的選擇。還有還有，強調長得高長得壯的兒童奶粉，配上〈日出〉絕對像大樹一樣又高又壯。不過，身為台中老饕，「太陽餅」是故鄉金字招牌，可是當仁不讓的唷！

　　〈日出〉是一段很有表情的音樂，適用於許多有力度的、有能量的情節中。迪士尼動畫《玩具總動員》(ToyStory, 1995) 就看上他展現生命力、生死交關衝出重圍的特性，趕忙請〈日出〉出來尬一角。在《玩具總動員》一開始，巴斯光年 (Buzz Lightyear) 展開宇宙探險，卻不小心落入札克天王的圓形陷阱，圓形踏板機關配樂就是借用〈日出〉的一開頭：那上升音型引出充滿希望的感覺，並適時高喊經典台詞：飛向宇宙，浩瀚無垠 (To infinity~and beyond!)，真是恰到好處。

　　不過〈日出〉第一次嶄露頭角卻是早在 1968 年，當時大導演史丹利‧庫柏力克在美國科幻電影《2001 太空漫遊》(2001: A Space Odyssey) 一開始 1 分 40 秒的片頭，旭日從一片黑暗中冉冉升起，沒有旁白，只有音樂，讓〈日出〉一躍成為強而有力的開場，開始了他配樂的狠角色。包括安心雅、藍正龍領銜主演《阿嬤的夢中情人》片頭太空人登上月球的配樂使用，絕對有向《2001 太空漫遊》致敬的意味。另外周星馳的《長江七號》預告片主打哥倫比亞影業巨獻以及《博物館驚魂夜 3》(Night at the Museum 3) 猴子的出場，甚至是《巧克力冒險工廠》(Charlie and the Chocolate Factory) 電視通過電波可以傳送實體巧克力到另一個空間的神奇過程，都使用了〈日出〉當配樂，把〈日出〉音樂中浩瀚無垠以及眾所矚目的特質發揮到了極致。

推薦 CD

　　在音響玩家的世界裡，音色要能呈現飽滿穩重的平衡感，才是好音響的第一要素。如何測試你買的音響能乘載厚實低音、駕馭高亢的高音？推薦你－理查‧史特勞斯的〈日出〉，它可以說是音響迷測試音響的最佳利器；你要的音色變化、音樂動態、音箱效果，所有可以考驗音響極限的，〈日出〉都可以給你！記得帶著〈日出〉到賣場，如果聽起來覺得死氣沉沉、一團糊，低音出不來，高音上不去，不是指揮樂團差勁，絕對就是音響爛！

2

Chapter

寫情

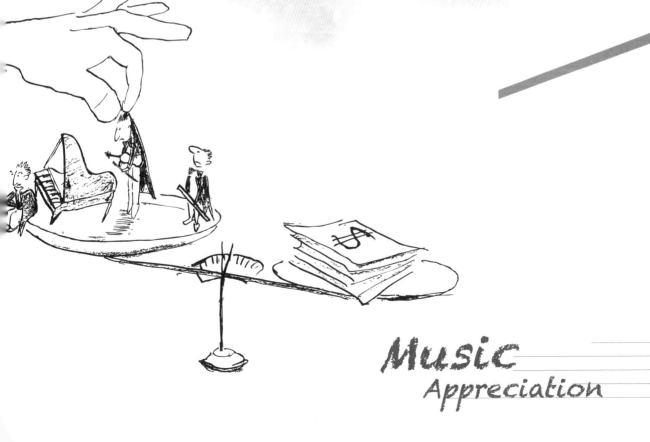

Music
Appreciation

拉赫曼尼諾夫

〈帕格尼尼主題狂想曲〉，作品 43

 作者介紹

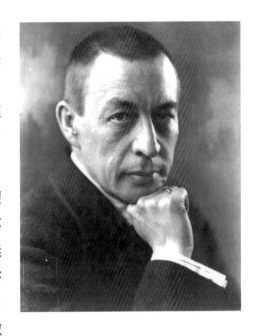

拉赫曼尼諾夫 (Rachmaninoff, 1873~1943) 出身俄羅斯貴族，父親擔任皇家禁衛隊隊長擁有分封領土，後來共產黨來了，財產給共產了，家族逐漸沒落。拉赫曼尼諾夫從沒享受過貴族應有的貴氣，爾後又遭家姐過世的打擊，種下他日後罹患精神疾病的前因。

24 歲時，他發表第一號交響曲，原本滿懷希望，盼這首曲子能為他帶來商機，但被樂評寫得一文不值，在嚴重打擊下，自信全失，三年無法提筆創作，罹患嚴重的精神耗弱，幸得心理醫師尼可萊達爾催眠治療，情況大為改善，在 1901 年（28 歲）大病初癒時，完成他最受歡迎且被認為是有史以來最偉大的鋼琴協奏曲之一的〈第二號鋼琴協奏曲〉，重新找回失落已久的信心。癒後的音樂創作將血液中濃烈的俄羅斯蒼茫憂鬱的特質，全數表現在作品中，是他創作生命的黃金時期。這種帶有抑鬱、壓力的主觀情緒，深深的打動人心，受到世人的鍾愛。

1917 年俄國紅色革命成功，蘇維埃政權成立，共產黨限制藝術家的創作，逼使藝術家紛紛走避。拉赫曼尼諾夫被迫舉家隨著全俄國的菁英一起出走，藉由出國巡迴的機會，先後到巴黎、瑞士，最後輾轉到了美國。1935 年取得美國國籍，1943 年去世於加州的比佛利山莊。拉赫曼尼諾夫在美國找到他創作的第二春，〈第三號鋼琴協奏曲〉便是此時的代表作，據說這首曲子號稱是鋼琴協奏曲史上最艱難的一首名作，1995 年因為電影《鋼琴師》(shine) 配樂的緣故，大大的打響它的知名度。一時之間，世界樂迷間又引起一段不小的騷動，〈第三號鋼琴協奏曲〉差點賣到斷貨，拉赫曼尼諾夫不紅都難。

　　拉赫曼尼諾夫不但是個優秀的作曲家，本身也是一位技巧高超的鋼琴家。據說，拉赫曼尼諾夫身高 190 幾公分，手掌奇大，可以輕鬆彈到 12 度音，他的作品總是一連串的和絃進行，對小手的人來說，彈拉赫曼尼諾夫真的很吃力，撐的人好累。或許拉赫曼尼諾夫以為全天下的人都跟他一樣，有著巨無霸的雙手呢！後來有人傳說，拉赫曼尼諾夫的大手是因為他生病了，生了末端手指肥大症的病，難怪這樣的手掌寫出的鋼琴作品這麼的艱深困難。

　　拉赫曼尼諾夫的作品難以駕馭，這讓鋼琴家去傷腦筋，樂迷只要坐享其成，等著鋼琴家苦練的成果就好了。拉赫曼尼諾夫是一個很會用旋律撩人心弦的作曲家，他的旋律帶點貴族氣息又有種法國沙龍的愜意感。但他最與眾不同的音樂特質就是旋律建構在不停的翻滾、止不住的攪和上。一波又一波的旋律狂潮，弄得人慾火難耐，他還在點火加溫。因此，我要鄭重的推薦拉赫曼尼諾夫給正在熱戀當中的男女，或是期待戀情的曠男怨女們，只要拉赫曼尼諾夫的魔音一顯現，沒有人不醉倒在他的浪漫裡。

樂曲介紹

　　我很喜歡拉赫曼尼諾夫的慢板樂章，有種繾綣纏綿的浪漫感覺。他的浪漫帶點病態，有時欲語含羞、隱晦陰沉，有時又欲拒還迎、澎湃激昂。它像是慾望的化身，索求無度，一波接著一波，無法躲，也躲不掉，只能全然接受，連個喘息的機會都沒有。他玩弄音符的本領，極盡挑逗之能事，不斷的堆疊，不斷的加乘，MORE!　MORE! 多、還要更多！旁人早已慾火中燒，他仍然持續搧風點火，欲罷不能，聽過他作品的人沒有不以身相許的。

　　拉赫曼尼諾夫的這首作品，在愛情電影中屢見不鮮，不管是情竇初開的少男少女或是情場識途老馬們，丘比特的弓，能否發生最大的成效，全看這首曲子的渲染力。此曲一出，水到渠成，賺人熱淚，片商也賺入鈔票。

　　對一個自稱是拉赫曼尼諾夫的鐵粉而言，沒有聽過〈帕格尼尼主題狂想曲〉，那簡直就像是到了麥當勞沒點份薯條一樣的令人不解。

　　話說帕格尼尼 (Niccolo Paganini, 1782~1840)，兩百年來最有名的小提琴傳奇人物；他是 19 世紀小提琴大師，為了自己的演奏，寫了許多技巧炫爛的作品。鬼斧神工的絕

技，往往令在場的聽眾為之瘋狂，加上如鬼魅的外型與古怪的行徑，便成為人們茶餘飯後的非常八卦。樂壇穿鑿附會的流傳著帕格尼尼的傳奇故事；1801~1805 四年間，帕格尼尼在事業如日中天之時，突然在樂壇消失，斷了音訊。有人說他躲起來和年長的富孀（馬莉娜夫人）談戀愛；有人說他得了惡疾，不久人世。但帕格尼尼的死忠們，卻完全不賣帳。四年過了，1805 年帕格尼尼終於重出江湖，他的身形消瘦，造型如鬼魅，但小提琴的技法卻更霹靂，觀眾堅定的相信，帕格尼尼這消失的四年，為了小提琴出賣了自己，他拜魔鬼為師，將靈魂賣給魔鬼來換取小提琴的技藝。譬如，帕格尼尼在 1805 年所創作的炫技作品〈二十四首隨想曲〉，全曲具備前所未有的小提琴技巧；舉凡小提琴雙音奏法、泛音奏法、連頓弓、擦弦、左手撥奏、斷奏，甚至左右開弓（使用左手撥弦與右手運弓，同時進行的演奏方法）等等炫技的奏法，在當時簡直讓人看傻了眼，像表演特技一般（註 1）。許多人在當時看了他的演出，目瞪口呆當場昏倒！因此，他的演奏一直被世人形容為「惡魔的演奏」。其實到現在也是一樣，「帕格尼尼」還是很炫、很難，他為小提琴炫技風格帶來了不可磨滅的貢獻！

帕格尼尼的這套〈二十四首隨想曲〉，可以說是小提琴作品經典中的經典，全曲展現令人聞風喪膽的高超技巧以及浪漫到不行的音樂語彙，它不只風靡了當時的迷哥迷姐，更激起後世音樂家對它的綺想。

拉赫曼尼諾夫便是其中一例；1934 年，拉赫曼尼諾夫將帕格尼尼寫給小提琴的第二十四首無伴奏隨想曲的曲調加以變奏並交給鋼琴來演奏，改編版本重新點燃後世對帕格尼尼音樂的狂想，鬼火狂野地漫燒了酷酷的蘇聯人，更征服了全世界，就是這首著名的〈帕格尼尼的主題狂想曲〉。全曲共有 24 段變奏，絢爛的鋼琴技巧加上華麗的管弦樂效果，使整個協奏充滿狂想。當中的第 18 變奏（譜例 1）為全曲最美的一段，在音樂會中經常被單獨演出。

《帕格尼尼主題狂想曲》第 18 變奏，先由鋼琴導入抒情的旋律，接著弦樂器進入，最後出動更多的樂器反覆著相同的旋律，一波又一波的翻攪翻騰，漸層效果是此曲最吸引人的地方。拉赫曼尼諾夫擅長用堆疊翻騰的張力賦予細膩的表情，挑起聽眾的情慾分子，慾火焚身。

（註 1）： 如果說小提琴的右手是個藝術家，那麼左手就是個技術高超的魔法師。18 世紀之前，小提琴演奏家為了討好王公貴族多半追求小提琴的豐富音色變化以及小提琴的「歌唱性」，因此小提琴的技巧只注重右手，即所謂運弓的技巧。直到帕格尼尼的出現，為小提琴帶入了更多更複雜的左手技巧與新的運弓法，甚至融合吉他的演奏技術，讓小提琴的演奏更加多元化。

譜例　帕格尼尼主題狂想曲第 18 變奏

出賣音樂

「我不在咖啡館，就在去咖啡館的路上」，這句話成了熱門的廣告詞，都市新貴喜歡喝咖啡，更喜歡喝咖啡的氣氛。事實上，現在小家電當道，在家製造一杯口感良好的咖啡實非難事。譬如我一向偏好卡布基諾，它純純的奶香，加上肉桂，很官能感的，只要輕輕一按 play，再加上拉赫曼尼諾夫的〈帕格尼尼主題狂想曲第十八變奏〉，瞬間會讓你彷彿置身左岸，感受優閒風情。

聽這首曲子多少有點「似曾相識」的感覺，沒錯，這首名曲多次被引用為電影配樂，《似曾想識》（Somewhere In Time, 1980）便是其中一部。它打響了拉赫曼尼諾夫俄式的名號，〈帕格尼尼主題狂想曲〉遂成了跨古典領域，廣受各類樂迷喜愛的名曲。《似曾相識》可說是最早的穿越劇，電影的背景設定在來自未來 (1980) 的男主角穿越時空到 1912 年去尋找女主角，而男主角與女主角的定情之歌，也巧妙的安排拉赫曼尼

諾夫當時還沒發表的〈帕格尼尼主題狂想曲〉（1934年寫）來鋪梗。我覺得導演讓〈帕格尼尼主題狂想曲〉貫穿全劇，用音樂連結時空的作法，實在太聰明了。不但精準掌握樂曲創作時間，又適切的發揮樂曲的浪漫特質。導演利用拉赫曼尼諾夫音樂獨特的「不斷加熱的激情」來煽動感官，表達出20世紀初電影畫面以及對白含蓄低調卻壓抑不住的熱烈情感，為壓抑保守年代增添刺激與渴望。或許男主角克李斯多夫李維(Christopher Reeve)的演技已被淡忘、女主角珍西摩爾(Jane Seymour)的倩影已經模糊，但片中催情的電影配樂卻依然歷歷在耳，餘韻繞樑，令人回味再三。

　　拉赫曼尼諾夫的音樂很濫情，這種誇張的特質，反而非常適合運用到強調誇飾法的廣告中；如果愛情是可以買賣的，那麼這種直叫人生死相許的音樂，具有腐蝕性，即使再冰冷的人，聽了也會被感動。與其說它是解凍機，還不如說是「微波爐」，賣賣微波爐小家電，應是不錯的選擇，可持續加溫，快速解凍，隨時可上桌。

推薦 CD

　　這次要推薦一張顛覆古典樂迷聽覺習慣的CD－林俊傑的第九張音樂專輯《學不會 Lost N Found》！有著流行樂界「四小天王」之稱的林俊傑，在2011年推出新專輯《學不會》，將拉赫曼尼諾夫〈帕格尼尼主題狂想曲〉作品43的主題融入流行樂的元素，創作出〈靈魂的共鳴〉，收錄在這張專輯中。對古典樂迷來說，〈靈魂的共鳴〉這首MV最大的亮點就是出現了有「中國莫札特」之稱的國際級天王演奏家－郎朗與林俊傑的跨界演出，看似不相干的兩個人，因為拉赫曼尼諾夫激盪出橫跨古典與流行的火花！推薦給想要一窺古典音樂風貌又怕受傷害的人！

2-2 music　蕭邦
鋼琴練習曲作品 10 之 3〈離別〉

作者介紹

蕭邦 (Chopin, 1810~1849)。波蘭鋼琴家、作曲家。享年 39 歲,非常符合當浪漫派作曲家的條件－活不久。雖然純屬玩笑話,但浪漫樂派作曲家的平均壽命真的不高。

　　蕭邦愛國,從故鄉的一把泥土,即可看出他對祖國深切的感情;蕭邦,來自命運多舛的波蘭,當時波蘭位於歐洲重要戰略位置,它旁邊是兩個強大的民族,俄羅斯民族跟德意志民族。兩個民族,算起來是三個國家:俄羅斯帝國、普魯士王國、奧地利帝國,他們開始覬覦起波蘭的土地來著。前前後後,歷經三次的瓜分 (1772、1793、1795),波蘭被榨得連一點渣都不剩,開張八百年的波蘭,從原本的歐洲強國淪落到從世界地圖中消失的窘境,直到一次世界大戰結束後,波蘭才得以恢復獨立地位。而蕭邦剛剛好就生在這已經滅亡卻又戰亂頻仍的波蘭,1830 年,歐洲掀起獨立運動的風潮,波蘭傳出政治革命流言,原來他準備挺身為國家一戰,但身體欠佳的他,實在沒有助益,親友勸他快快動身前往維也納發展,用音樂的力量提升國家的名聲,以報效國家。於是蕭邦決定離鄉背井去維也納打天下,感性的他,抓起故鄉的泥土隨身攜帶,思鄉之情表露無遺。不久波蘭革命失敗,俄國人占領波蘭,他雖然無法回去,但從他的作品當中,無論是〈波蘭舞曲〉(POLONAISE)、〈馬祖卡舞曲〉(MAZURKA)(註 1),〈革命練習曲〉…在在都表現出他對祖國的深深掛念,充滿濃濃鄉愁。

　　然而蕭邦在維也納過的並不是很如意,轉往巴黎發展。在巴黎的日子裡,多愁善感、身形屢弱的他,反成樂壇的異類。音樂家、畫家、作家都喜歡他,主動想憐惜、照顧他,竟成為沙龍音樂會的熱門人物。1832 年 2 月 26 日,蕭邦在巴黎第一次舉行獨

奏會，連李斯特與孟德爾頌都親自聆賞，成功闖出名號並成為巴黎人的焦點話題。一場音樂會下來，詩人海涅更讚賞他「不僅是個大作曲家，也是位卓越的大詩人」；他將靈魂深處的感情，藉著音樂的渲染表達，給予我們心靈上最美的享受，一夜之間「鋼琴詩人」的雅號不脛而走，傳遍了大街小巷紅透半邊天，蕭邦成了國際巨星，整個歐洲都為他風靡（註 2）。

1836 年經由李斯特的介紹，男人婆型的作家喬治桑 (George Sand) 與女性化的蕭邦，雙雙陷入情網，頓時天雷勾動地火，烽火相連長達 9 年之久，可惜最後戀情卻無疾而終。當時身體狀況不佳的蕭邦，在喬治桑的悉心照顧下，兩人特別搬至西班牙的馬約卡島渡假養病，創作達到高峰，在那段日子最膾炙人口的作品有〈雨滴前奏曲〉、A 大調〈軍隊波蘭舞曲〉、〈第二號敘事曲〉。但他們住進後沒多久，入冬雨季開始，天冷又下雨反而讓蕭邦病情更糟，肺病（即肺結核）加劇。隔年 (1839) 重回巴黎，作曲、演奏、教學，健康情形卻持續惡化，已無復原的徵兆（當時肺病是無法醫治的，因結核菌直到 1882 年才被發現）。1849 年積勞成疾，死於肺病，39 歲英年早逝。

蕭邦素有「鋼琴詩人」的美譽，他大部分的作品都是為鋼琴所寫的，即使在僅有的兩部協奏曲，管弦樂充其量是作為鋼琴的陪襯罷了。他擅長寫小品形式的作品，在單一樂章上盡其所能的推敲琢磨，使其達到完美的境地。另外，他很喜歡使用「踏板」來改變音色，造成豐富的和聲效果。彈性速度 (Rubato) 更是他的拿手好戲，利用自由的速度來表現如歌的旋律。在精神上，他是無可救藥的激情派，用整個生命去愛國家、愛情人、愛朋友，而在音樂上的處理可以慷慨激昂，可以柔情似水，蕭邦喚起了人們心底的渴望。

（註 1）：蕭邦共寫了 57 首馬祖卡 (Mazurka)，它是傳統的三拍子波蘭舞曲，中等速度，呈現一種女性化、動作小的特質。典型的馬祖卡以此 ♫♩ ♩ 節奏為主，重音會落在第二拍或第三拍 ³/₄ ♫ ♩ ♩ | ♫ ♩ ♩ | ♫ ♩ ♫♩ | etc.。蕭邦很靈活的將這樣的節奏綁在這樣的節拍上，但並非從頭至尾都是這樣的節奏型態，是被藝術化的舞曲。

波蘭舞曲 (Polonaise)：顧名思義就是波蘭的民族舞蹈，它的節奏型態 ³/₄ ♫♫ ♫ ♫ 呈現一種男性化、大方的、較不細膩，像進行曲風的特質，是一種無複雜情感的慢板樂章。

（註 2）：有錢有閒的富二代、官二代爭相找他拜師學藝，據說蕭邦教一堂鋼琴課，就索費三十法郎。但是，同個時代，在雨果的《悲慘世界》裡，可憐的芳婷為了孩子的醫藥費，賣一顆牙才換二十法郎！（林伯杰 (POKEY)：關於蕭邦的十個疑問）

樂曲介紹

蕭邦的音樂風格既無門派傳承，也沒有社會文化的直接影響，幾乎全來自本身的天賦異稟與性格境遇，所以他的音樂個性鮮明突出，在他身後也沒有人能與之相類，真可謂前無古人，後還沒有來者。

蕭邦的作品以鋼琴為上（雖然他有寫少量的大提琴曲子以及藝術歌曲），且寫遍了各式各樣的鋼琴樂種，名稱五花八門，有夜曲、敘事曲、幻想曲、前奏曲、練習曲…琳瑯滿目。古典樂壇如果少了蕭邦，今日的鋼琴世界恐怕要從彩色變黑白的了。

光看到「練習曲」三個字，可能會嚇跑許多人，千萬別把蕭邦的「練習曲」想成徹爾尼或哈農的練習曲。蕭邦「練習曲」只有練習曲的名，沒有練習曲的實。它確實技巧艱深，有磨練技巧的可能性，但你可千萬別認為蕭邦練習曲是在練習你的手指頭，其實，蕭邦的本意是在鍛練你的心靈，每一首的音樂性遠遠超過它的技巧性。蕭邦「練習曲」共 24 首，分兩組：作品 10 有 12 首、作品 25 也有 12 首。

特別推薦作品 10 第 3 首。此曲技巧艱深，但曲調實在優美，原曲名：Etudes Op.10 No.3 "Tristesse"。Etudes 是練習曲的意思，Op. 是 opus 的縮寫，指的是作品代號。Op.10 共有 12 首曲子，所以這首曲子其實是蕭邦「練習曲」作品 10 當中的第 3 首。原先是沒有標題的，"Tristesse"（法文：離別）是後人附加上去的，它背後有一則小故事：當年才 19 歲的蕭邦，愛上了一位華沙音樂學院的女同學康絲坦琪亞·葛拉柯芙絲卡 (Konstancja Gladkowska, 1810~1889)，蕭邦生性害羞始終不敢向她表達愛慕之意，當他決定離開祖國波蘭前往巴黎時，在葛拉柯芙絲卡的面前，彈奏了這首感傷又不捨的鋼琴曲，向這位夢中情人告別。蕭邦自己都曾說：「像這樣優美的旋律，以前我從沒有寫作過，恐怕以後也不容易遇到。」

這首曲子屬於 ABA 三段體形式，一開始的 A 段是夢般優雅的主旋律（譜例 1），以較自由的節拍表達出一種細膩的情感。中間的副主題（流行界稱之為副歌也行），以綿延不斷的八度和弦塊狀進行（譜例 2），刻劃出離別時分的痛苦煎熬，最後 A 段優美主題再次浮現，呈現往日美好的回憶，沖淡了不捨。

譜例　鋼琴練習曲，作品 10 之 3〈離別〉

1

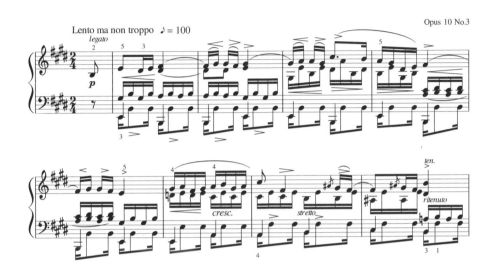

2

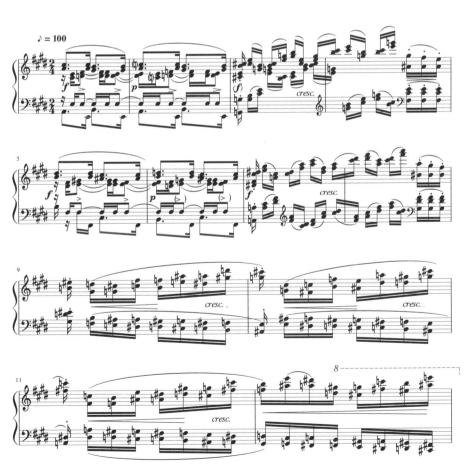

出賣音樂

　　這首曲子適合什麼時候聽？眼睜睜看著暗戀許久的人，又被別人追走！日劇《101次求婚》，成功的運用此曲深情配樂，賺人熱淚，不熟悉古典音樂者，還以為這是《101次求婚》的主題呢！

　　雋永的愛情不需要帥哥配美女，郎才女貌不是唯一的幸福，真情相對才是細水長流。日劇《101次求婚》是典型的「美女與野獸」組合，男主角武田鐵矢長得其貌不揚，女主角淺野溫子氣質破表，散發出一種難以形容的憂鬱之美。男主角能在眾多追求者中脫穎而出，全得歸功於他那打不走罵不跑的求愛精神！除了雋永的愛情和絕妙的組合，蕭邦的〈離別曲〉也幫了不少忙，每當劇情 Touch 到觀眾的心坎，蕭邦的樂聲就跟著飄起落下，兩相加乘之下，觀眾的眼淚被追得到處亂竄。故事最後的結局，打開這成功之鑰全拜蕭邦音樂的臨門一腳；男主角為了追回女主角，苦練女主角與前男友的定情之歌－蕭邦的〈離別曲〉！雖然彈得零零落落，但誠意感動人，終於一舉贏得美人歸。蕭邦打開女主角的心扉，挖掘了人們心底的渴望，洋蔥味十足，推薦給為愛苦惱的你！

推薦 CD

　　蕭邦的〈離別曲〉，有一種淡淡的哀愁，像訴不盡的濃情蜜意。鋼琴道不完的，用唱的給你聽！這可能是古典鋼琴曲被改編成各種語言的歌唱版本最多的例子，真的印證，愛情無國界，音樂也是什麼語言攏也通！

　　世界三大男高音之一的卡列拉斯，一直是我喜歡的男高音，我特別喜歡聽他唱民謠、小曲，特別有韻味。聽他唱〈離別曲〉，好像把初戀那種酸甜苦辣，赤裸裸的宣洩出來。

　　英國的莎拉布萊曼，她的〈離別曲〉就有些空靈，淡淡的，澀澀的，但不苦。至於日本的藤澤教正，有療癒的感覺，特別喜歡他的呼吸聲，很有活著的存在感。還有國語流行歌曲的版本（陳珊妮＋ Hebe：離別曲、蔡依林：離人節、彭靖惠：玫瑰色的七四七），都借用蕭邦〈離別曲〉A 段的主題，唱出他們各自對愛情的詮釋，聽起來各有韻味。

1. 卡列拉斯 (José Carreras)：Chopin Tristesse

2. 莎拉布萊曼 (Sarah Brightman)：在夜裡 Dans La Nuit（金選專輯，2002-Jan）

3. 藤澤教正 (Norimasa Fujisawa)：溫暖（專輯名稱：熱情之歌，2013-12-1）

普契尼
〈哦！親愛的爸爸〉選自歌劇《強尼・史基奇》

 作者介紹

普契尼 (Giacomo Puccini, 1858~1924) 出生於義大利的音樂世家，五代都是音樂人，普契尼也曾離經叛道，不怎麼理音樂這種吃不飽的事業，幸好嚴母堅持普契尼要繼承祖業，抓回來嚴加管教，今日我們才有蝴蝶夫人可看，杜蘭朵可演。

　　普契尼是 19 世紀義大利著名的歌劇作曲家。他的創作路線深受義大利歌劇大師威爾第的影響，可以說是繼威爾第之後，義大利最偉大的重量級歌劇家。普契尼一生共創作十二齣歌劇，特別擅長以纏綿俳惻的旋律主題與特有的管弦樂配器，刻畫盪氣迴腸的愛情故事，每每音樂前奏一出，便擄獲人心。他在義大利歌劇界占一席之地的是 1896 年完成的《波希米亞人》(La Boheme) 一劇，此劇也是入門普契尼歌劇世界的首選，這齣歌劇不長，一個多小時就演完，故事也簡單易懂，非常平易近人。故事描寫 1830 年代居住在巴黎的波希米亞人的愛情故事（註 1），情節融合了悲愁與歡樂，是用淚水交織而成的感人作品。最重要的是劇中到處充滿美麗動聽的旋律；其中詩人所唱的「你那冰冷的小手」，女裁縫唱的「人家叫我咪咪」等，都是非常感人動聽、扣人心弦的曲目。不過，普契尼本身最滿意的作品卻是充滿異國情調，以日本長崎為背景的《蝴蝶夫人》，是歌劇版的「當日本藝妓遇上美國軍官」的戰爭悲劇，當中「美好的一天」、「悶聲合唱」都是膾炙人口的名曲。到今天為止，《蝴蝶夫人》已成為家喻戶曉的一齣歌劇，日本長崎更設有一處蝴蝶的家，遊客如織，可見普契尼的功力與蝴蝶的魅力。

　　普契尼一生為歌劇鞠躬盡瘁，對劇本時空的考究巨細靡遺，只要他欽點的劇本，他都能配上令人感動到眼淚直直落的旋律。也就是說他的音樂煽動力很強，觀眾的情緒很容易被挑起、被感染。他是一百年前的古典界的流行天王，擅於掌握觀眾心理，能適時激發觀眾對劇中人物的認同感。譬如普契尼生前最後鉅作《杜蘭朵公主》，是一齣充滿東方風情的歌劇，為了展現東方元素，他還特別選用了中國民謠「茉莉花」的旋律為動機，貫穿整齣歌劇。故事以假想的中國某朝代為背景，中國公主為報祖先在韃靼入侵時，受虐而死的世仇，遂舉行猜謎招親大會。三道謎題均答對者，可一親芳澤，享駙馬之福，否則，人頭落地。一日，某一國智勇雙全的王子，通過謎題的難關，更以熱情融化了公主冷酷的心，贏得美人歸。故事雖然跑到遙遠的東方，但普契尼想要呈現的是全人類共通的語言－愛。劇中名曲很多，「柳兒別哭」、「主啊，請聽我說」，都是美得不能再美的歌曲。這也是普契尼高人一等的地方；他對音樂情境的表達能力超強，只要劇本一經採用，即使劇情已經殺氣騰騰甚至橫屍遍野，他就是有辦法賺人熱淚，配上任何人都無法招架的絕美旋律。《杜蘭朵公主》中最著名的男高音詠嘆調「公主徹夜未眠」(Nessun dorma)，更在世界三大男高音爭相走唱之下，紅透半邊天，感動無數樂迷。綜觀二十世紀末，普契尼的《杜蘭朵公主》在一片重回紫禁城的呼喊下，1998 年 9 月 5 日，終於在北京城以真實布景實地演出，美麗的旋律響透古城，為世紀末寫下完美的精采句點。

　　普契尼擅長刻畫劇中角色並能精準無誤地用音樂來呈現角色特色，尤其是「女人」。普契尼擅長描寫女人；楚楚可憐的咪咪（波西米亞人），愛恨分明的托斯卡（托斯卡），痴情的秋秋桑（蝴蝶夫人），柔情似水的柳兒（杜蘭朵公主）、滿懷復仇的杜蘭朵（杜蘭朵公主），各個性格迥異。他所創造的女性，比起男性角色還要傳神，普契尼像是女性主義的代言人，為歌劇舞台樹立了經典的女性角色。

..

（註 1）：波希米亞人式的生活之意。波希米亞人原指生活在波希米亞地區（現在捷克西北部）的吉普賽人，後來泛指 1830 年左右聚集在巴黎的有一餐沒一餐的年輕貧窮藝術家。

樂曲介紹

　　如果說「公主徹夜未眠」(Nessun dorma) 是普契尼知名度最高的男高音詠嘆調，那麼「哦，親愛的爸爸」(O Mio Babbino Caro) 絕對稱得上是普契尼最受歡迎的女高音金曲。「哦，親愛的爸爸」出自普契尼歌劇《三聯劇》(Il trittico) 當中的第三部《強尼·史基奇》(Gianni Schicchi)，《強尼史基奇》是普契尼唯一的喜歌劇，說實在這齣歌劇並不是很有名，但歌劇中的女高音詠嘆調名氣卻很大，大大提升這齣歌劇的能見度。

　　故事描述富有的度那提 (Donati) 過世了，遺囑交代將全數財產捐給修道院，狡詐的強尼·史基奇受託協助篡改已經過世富翁度那提的遺囑，讓後代子孫可蒙其利。未料螳螂捕蟬，黃雀在後，強尼·史基奇竟一手遮天，獨吞所有的遺產，讓富翁後代為之氣結。在這一個嬉笑怒罵、各懷鬼胎的喜歌劇中，普契尼不忘加入自己的拿手好菜～悅耳曼妙的旋律，藉由富翁的孫子 Rinuccio 和強尼·史基奇的女兒 Lauretta，牽扯出一段悽絕的愛情故事，譜出一首首盪氣迴腸的情歌。這首女高音的詠嘆調（譜例 1）正是女兒「請求」父親，其實，更正確的說法是女兒「溫柔的威脅」父親成全她與男友的愛情之歌，女高音高唱：「啊！親愛的阿爸，他好棒我好愛；我要到紅門去買結婚戒指！是的，是的，我就是要去！若我不能愛他，就走上那舊橋頭，投入亞諾河死給你看！我好痛苦好難過，想毀滅自己！喔！天公伯呀，我真想死。阿爸。可憐我。可憐我。阿爸。可憐我！」此曲濃烈略帶淒涼的感覺，貼切地表現出「不被祝福的愛情」的苦澀與無奈，可又美得出奇，高音盪氣迴腸，好像發出不平之鳴，又帶有一絲絲惆悵，任誰聽了都無法招架，會融化投降的，絕對稱得上是最成功撒嬌金曲。

　　這首詠嘆調經常被拿來當作歌劇入門的首選，因為曲子的結構很單純，樂句前後呼應又均衡等長，很容易了解。除此之外，最重要的是普契尼將人聲當作是一件樂器在表達，即使不知道歌詞內容，都能夠感受到音樂中的愛情物語。

譜例 **強尼・史基奇－哦！親愛的爸爸**

Gianni Schicchi

O mio babbino caro

(*Lauretta*)

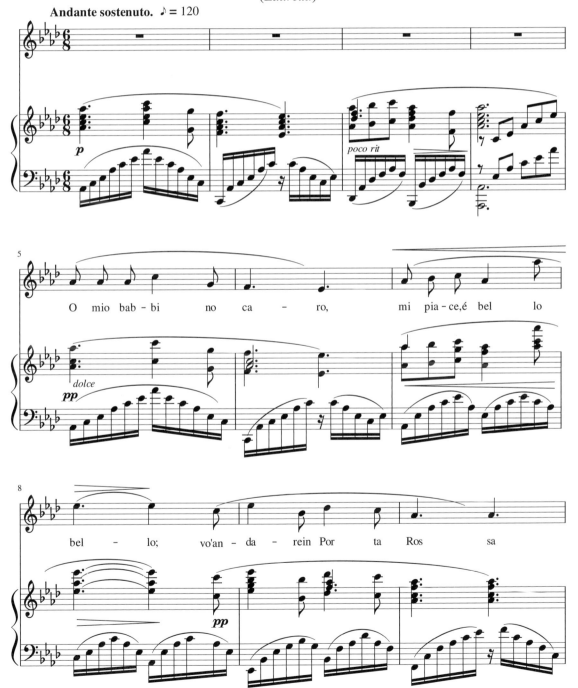

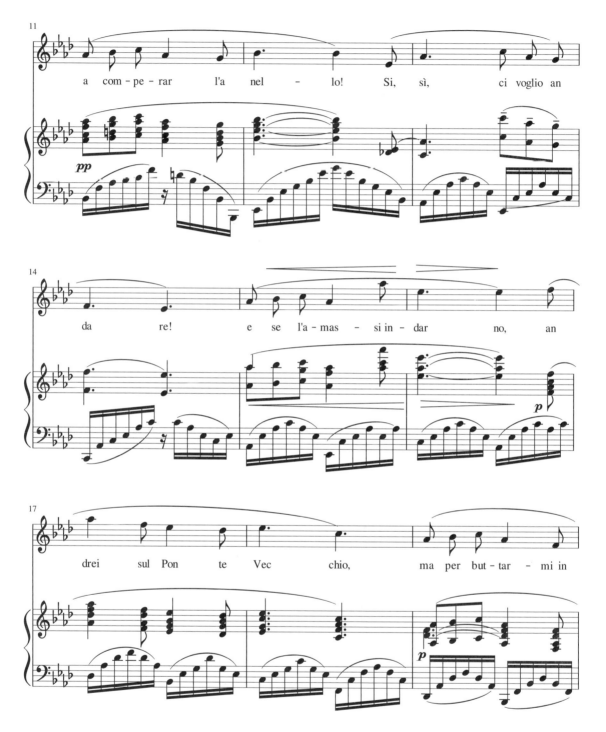

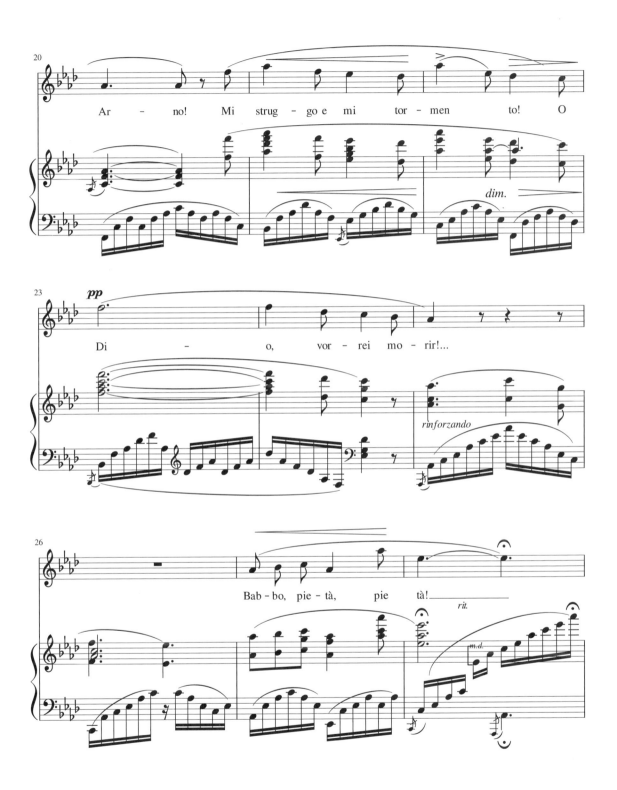

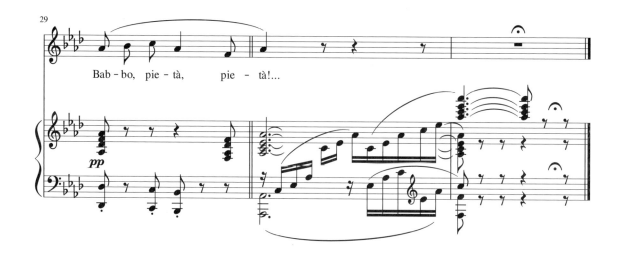

Bab - bo, pie - tà,　pie - tà!...

出賣音樂

　　從這幾年電影原聲帶大賣的情形看來，「音樂」在這項代表本世紀最豐富的藝術媒體中，所扮演的角色有取而代之之勢。音樂好像會說話！在電影有限的片長中，為了讓故事說得更完整，更加深刻地道出主角心中筆墨難以形容的心境時，太多的台詞反而會把內心所能做的張力全給抹煞掉。音樂有時真的能說得比視覺影像還多，我絕對相信「音樂會說話」。

　　這幾年電影傾向從古典音樂裡尋找靈感，像是《窗外有藍天》(A Room With a View, 1985) 女主角不敢說她愛上了不是家族安排的青年，配樂就幫她說個痛快。如同歌劇《強尼史基奇》中，女主角求她的父親讓她嫁給她所愛的人，而唱出的《哦，親愛的爸爸》，便成為電影不作二想的傳聲曲。

　　而在《為愛璀璨：永遠的葛麗絲》(Grace of Monaceo, 2014) 這部電影中，配樂傳達著甜蜜糖衣包裹下的苦澀，暗示著

平民王妃嫁入皇室，看似光鮮亮麗，實則適應不良的痛苦；《為愛璀璨》敘述的是摩納哥國王雷尼爾三世和葛莉絲凱莉的愛情神話。葛莉絲凱莉 (1929~1982)，原為美國電影巨星，1956 年結婚，為愛告別大銀幕，將優雅與魅力投注在王妃的角色上，看似人人稱羨的麻雀變鳳凰的故事，卻用著如此悲傷的配樂，因為童話故事只演到「從此王子公主過著幸福快樂的日子…」。但是王子當上國王以後的日子，國王會很忙，見面的時間會很短，公主只能獨守香閨暗垂淚，再加上出身與家教的差異，絕對讓兩人的磨合越來越辛苦，如果王子不相挺，真的就悲劇了。像英國王妃黛安娜，日本皇太子妃雅子，都曾經經歷鬱鬱寡歡的適應障礙症候群，麻雀要變公主真的不容易。《為愛璀璨》中飾演王妃的妮可・基德曼，許多個抬起頭面對記者攝影機，洋溢著燦爛的笑容與優雅的身姿，但在我看來，卻有一種言不由衷的淒美，難怪配樂歌詞要幫他唱 pieta, pieta!（請同情、憐憫我）

　　無庸置疑的，這首曲子是催淚神曲沒錯，但如果碰到了英國知名演員豆豆先生，卻是另類的笑到噴淚；電影《豆豆假期》中，豆豆先生搞丟皮夾，和另位一位急著去找爸爸的小男孩 (Stephan)，兩人在法國中南部小鎮臨時來了一段街頭賣藝賺旅費的戲碼。豆豆先生偷用了賣 CD 攤位的音響及音樂，即興演出了一段普契尼歌劇詠嘆調「哦，親愛的爸爸」(O Mio Babbino Caro) 內心戲。豆豆先生和 Stephan 唱作俱佳、令人拍案叫絕的演出，成了片中的一大高潮。

　　像這類催淚神曲，很容易博得人們同情進而讓人們掏出愛心捐款來。但如果要拿它來賣某個產品，這種濃郁情感的曲子適合賣什麼？巧克力是不錯的選擇，入口即化、苦裡回甘。坦白說，這首歌並不好唱，因這首歌有好幾個地方由低音突而轉折入高音部，雖不是很難的轉折技巧，但要轉的有韻律、有味道著實需要實力，否則鬼氣逼人，聽了會令人毛骨悚然。既然這首曲子那麼苦澀，苦到最高點，像是把銳利的針刺到心坎裡令人心酸，拿來賣賣不加糖、不加奶精的咖啡或是酸得五官化不開的酸梅都是不錯的選擇，包你馬上清醒。

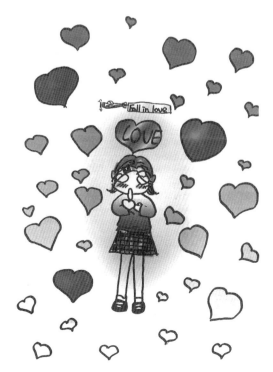

推薦 CD

　　這部喜歌劇的成功並不是它最後擁有的完美結局，而是在於劇情當中，父女衝突與愛情缺撼所造成的不完美，才能再次讓人回味無窮。就好像如果鐵達尼號的傑克沒有掛掉，那麼數以萬計的婦女同胞不會陪著蘿絲落淚，也不會讓他的票房開出好成績，不是嗎？

　　像這樣一首給人對前途茫然，對世事失落的曲子，我最推薦西班牙的女高音－蒙特賽拉特‧卡芭葉 (Montserrat Caballé) 的詮釋。卡芭葉在音樂上的處理，不是那種傷痛欲絕的苦，卻是那種不著痕跡的悲。我想人世間最痛的苦、最傷的悲是不需要濃妝艷抹的，看破紅塵的無奈才是徹底的悲與苦。

2-4

德弗札克
第九號交響曲《新世界》，作品 95

作者介紹

德弗札克 (Antonín Dvořák,1841~1904) 生於捷克，是十九世紀晚期捷克國民樂派的代表人物之一。西洋音樂史的 1800~1900 年這一百年間，是百家爭鳴的浪漫樂派，而在 1850 年左右，國民樂派與之並行，掀起了浪漫時期中的國民樂派風潮。重視本土風格的作曲家崛起，燃起了熊熊的民族火焰，當中最傑出的斯拉夫民族代表，非德弗札克莫屬。

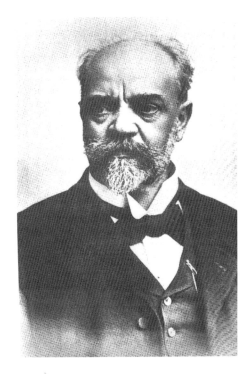

德弗札克生長在波西米亞地區的小村莊，父親是一名業餘的音樂家，平常經營客棧和擔任肉店老闆工作，所以他很希望兒子能夠繼承自己的衣缽。注意喔！繼承衣缽不是成為一名音樂家喔，而是經營肉店工作，所以德弗札克在成為偉大音樂家之前，還領有屠夫的執照。原本是要回家開肉舖的德弗札克，最後還好有他的老師黎曼出面說服父親，讓德弗札克到布拉格唸書，才保住了這個捷克作曲界明日之星的前途。

1857 年，德弗札克 16 歲，進入布拉格管風琴學校就讀，並在當地樂團裡演奏中提琴賺取生活費。1862 年布拉格臨時劇院成立，21 歲的德弗札克轉到劇院樂團裡擔任首席中提琴手，一拉九年。在 30 歲以前，德弗札克一直拉著中提琴等待伯樂，苦蹲寒窯 11 載，偶為樂團作曲。直到 1866 年，捷克國民樂派開山始祖－史麥塔納 (Bedrich Smetana, 1824~1884) 應邀到樂團指揮，識途老馬，頗具慧眼，一眼看出德弗札克可以

栽培、可以提攜，將民族主義思想灌輸給他。德弗札克也不失眾望，初試啼聲的「白山子孫」便打響名號。

人稱「捷克音樂之父」或「波西米亞 (Bohemia) 音樂之父」（註1）的史麥塔納，可以說是德弗札克人生的第一個貴人，在他的帶領下，確定德弗札克的創作路線－彰顯自己的「民族文化」特色，繼承史麥塔納在音樂裡加入波希米亞民族的音樂風格，走上國民樂派的道路。接著，德弗札克又遇上讓他享譽國際的第二個貴人－布拉姆斯 (Johannes Brahms, 1833~1897)；1875年起，德弗札克連續3年參加奧地利政府的音樂比賽都得到優渥的獎金肯定，信心大增，最重要的是得到評審布拉姆斯的大力讚揚。布拉姆斯不只在作曲上給予德弗札克意見，還透過自己的人脈，向柏林的出版人辛洛克大舉推薦德弗札克。「斯拉夫舞曲」就是當時的產物，一推出立刻轟動全歐洲，德弗札克也成為享譽歐洲的音樂家。

布拉姆斯對德弗札克的提攜不遺餘力，甚至在創作技巧的指導也大方傳授。例如維也納古典音樂傳統技法，著重在主題動機的發展與節奏的細微變化，以及各樂章間的平衡等方面的訓練，這些都使得德弗札克的音樂更加精準到位。德弗札克就像吃了大力丸，將古典技法優遊的揮灑在波西米亞的音樂上。

德弗札克與布拉姆斯非常要好，兩人亦師亦友，一個是國民樂派代表，一個是浪漫樂派掌門人。德弗札克最大的成就，就是把從波西米亞的森林、田野所得到的音樂靈感，與由布拉姆斯傳承的維也納古典音樂傳統技法融合在一起，創造出屬於捷克自己民族風格的音樂語言。就因為德弗札克能精確掌握歐洲主流創作技巧，用它來表達民族風格，所以在國民樂派群星中，特別耀眼，展現出獨特的個人特色。

德弗札克是一位擅長寫旋律的作曲家，他的每一個樂句都相當美麗、動人，是難得的旋律型高手，連當時已頗具聲望的布拉姆斯都說，「忍不住忌妒的想從德弗札克的字紙簍裡，偷一些優美的旋律用用」。不過，與同樣擅長寫旋律的舒伯特不同的是，德弗札克的旋律都與他出身的波希米亞有著強烈的依存關係，別人是偷不走的。德弗札克擅長寫簡短的樂句，任何氣短的英雄、美女們都能輕鬆唱完這美妙的旋律，並且行雲流水般的繼續傳唱下去。另外，明確的主題輪廓也是他音樂深值人心的重要利器；德弗札克的旋律言之有物、段落分明，深深寫進人們的心坎裡，而且他的作品常可嗅出斯拉夫濃郁的民族情懷。立足本土、放眼天下是德弗札克的宏觀壯志。

德弗札克晚年名利雙收，魅力無法擋，人人爭相授予榮譽頭銜，美國紐約音樂學院也慕名邀他當校長。1892 年赴美任職，5 年美國行，創作最有名的第九號交響曲「新世界」，新世界指的便是美國，他將印第安音樂，黑人靈歌融入交響曲中，對後世美國音樂有很大的啟蒙作用。1895 年思鄉之情催促著回鄉的路，德弗札克返回捷克，致力民族音樂，1904 年積勞成疾，享年 63 歲。

德弗札克與史麥塔納一樣，最後選擇莫爾道河畔的高堡國家公墓作為靈魂安息之地，如果你有機會來捷克，一定要到墓園憑弔緬懷一下。德弗札克的一生不僅將捷克音樂，推到世界的頂峰，也讓世人認識波西米亞的音樂之美，他所留下的音樂作品，成為人類重要的文化寶藏。

...

（註 1）：史麥塔納和另外兩位作曲家德弗札克 (Antonin Dvorak, 1841~1904)、楊納傑克 (Leos Janacek, 1854~1928)，被稱作「捷克三傑」。但是在十九世紀的時候，還沒有捷克這個國家，他們是一群被奧匈帝國統治，居住在波西米亞地區的一群斯拉夫民族（包括後來的波蘭和捷克）。

樂曲介紹

1892~1895 德弗札克從捷克應聘來紐約客座，擔任美國紐約音樂學院院長。離鄉背井讓他苦嚐思鄉之苦，午夜夢迴都是故鄉的氣息，家鄉的種種都令他魂牽夢縈，於是他一股腦的投入音樂創作當中，藉由音樂來傾訴他的懷鄉之情。在美國的這段時間，創作了以美國為題的成名作－第九號交響曲《新世界》(From the New World)。新世界指的是美國，並不是在描寫美國，而是以一個外國人在美國創作的身分，抒發對故鄉的懷念。並透過這個作品，說出美國應運用自己民族音樂的素材，發展出足以代表國家的國民音樂。德弗札克的《新世界交響曲》成功的證明自己的創作理念，並且巧妙地將美國音樂素材與波西米亞風格做了完美的融合，廣為美國人喜愛認同，也征服了全世界。1969 年《新世界》更挑戰宇宙、進軍銀河系；1969 年，美國太空人阿姆斯壯登陸月球時，攜帶德弗札克的《新世界交響曲》當伴手禮。為什麼挑這首音樂上太空？如果以一個地球移民的角度來看這件事，阿姆斯壯單純想向月亮傳達地球人的心意，如同當年德弗札克想表達的－讓世人聽見了自己土地的心跳與脈動。

　　這首交響曲，在形式上與一般交響曲一樣，是由四個樂章組合而成的；不同的四個樂章像一幕幕的美景呈現在聽眾面前，盡是描繪故鄉波西米亞的森林、河岸、草原，甚至是吹著木笛的牧童動人樂聲。真的，浪漫時期的音樂大多具有影像，聽著聽著腦海就會閃過一幅幅的畫面。德弗札克特別為四個樂章都設計一個具畫面感的導奏，營造魂縈夢繫、午夜夢迴的思鄉情愁，最有名的是第二樂章最緩板 (Largo)，先由導奏帶出空間感，窄窄的，然後推開門，像是看見日夜思念的故鄉，接著迎來由英國管（註2）奏出哀愁的曲調（譜例1），充滿了思鄉的愁緒。這段以音樂訴說對祖國思念的主題，後由他的弟子－費夏 (William Arms Fisher ,1861~1948)，填詞改編成為聖歌 Goin' home/going home（附件），指的是上帝在那裡等候你歸來的家（天堂）；我國聲樂家李抱忱先生也將其填詞改編成合唱曲〈念故鄉〉，非常受到國人歡迎，此外，90年代以〈浮水印〉走紅國語歌壇的玉女歌手—李碧華，也將〈念故鄉〉收錄在她的《碧華的音樂課本》專輯中，年輕朋友可以去國語老歌中回味一下她的古典唱腔。

　　相較於第二樂章如泣如訴、美麗又浪漫的旋律，第四樂章則顯得光明燦爛。尤其是第四樂章的導奏效果最好，與第一主題－如火焰般的快板，掀起像千軍萬馬奔騰的高潮，堪稱是這首交響曲最陽剛的旋律（譜例2）。另外，德弗札克從布拉姆斯那裡學來的操作動機、構築樂章的古典技巧，在第四樂章淋漓盡致的表現出來。他引用了前三樂章的主題，讓主題們在第四樂章巧妙變身又適時出現，這種讓主題貫穿全曲的創作手法，考驗作曲家萬變不離其宗的創作功力，也讓聆聽者多了一種尋找「威利」的趣味（註3）。

（註2）：英國管是木管樂器，屬於雙簧家族的一員。但它跟英國一點關係都沒有，就像法國號和法國無關，太陽餅裡面沒有太陽的意思是一樣的。英國管是在1720年的德國，由雙簧管改良而來的，因此兩者的外觀長有點相像，最大的差異在於英國管的底部有一個圓球狀的喇叭口，音在圓球體裡共鳴，帶有悶悶的鼻音。英國管的音域也比雙簧管低五度，音色顯得更低沉濃郁，非常適合演奏如歌、抒情的曲調。

（註3）：《威利在哪裡？》(Where's Wally?) 是一套由英國插畫家 Martin Handford 創作的兒童書籍的開山之作，讀者要在一張人山人海的圖片中找出一個特定的人物－威利。威利穿著紅白條紋的襯衫並戴著被譽為「尋寶遊戲圖畫書」一個絨球帽，手上拿著木製的手杖，還戴著一副眼鏡，威利總是躲在你意想不到的地方。

附件

《新世界交響曲》第二樂章主題　英文改編曲：

《Going Home》

Going home, going home,

I'm just going home.

Quiet-like, slip away-

I'll be going home.

It's not far, just close by;

Jesus is the Door;

Work all done, laid aside,

Fear and grief no more.

Friends are there, waiting now.

He is waiting, too.

See His smile! See His hand!

He will lead me through.

Morning Star lights the way;

Restless dream all done;

Shadows gone, break of day,

Life has just begun.

Every tear wiped away,

Pain and sickness gone;

Wide awake there with Him!

Peace goes on and on!

Going home, going home,

I'll be going home.

See the Light! See the Sun!

I'm just going home

譜例 第九號交響曲《新世界》

1 第二樂章

2 第四樂章

出賣音樂

　　台灣百貨公司、圖書館以及許多公共場合營業時間截止，耳邊就會傳來費玉清高唱晚安曲「讓我們互道一聲晚安！晚安！晚安！再說一聲～明天見」，聽到這首歌，就會加緊腳步趕快離開，這是台灣熟悉的「打烊歌」！有一回在日本東京 shopping，逛到忘了時間，突然耳邊響起《新世界交響曲》的第二樂章〈念故鄉〉，讓遠在他鄉血拼買到失心瘋的我，想起了溫暖的家，原來這是講究禮儀的日本人婉轉地告訴我們，趕快結帳明天請早。貼心的音樂催促著回家的路，很溫馨。另外，這首曲子也默默的走進校園，我家對面的一所學校，下課放學鐘聲，被德弗札克的《新世界》優美的樂聲所取代，校園多了份優雅的氣質。比較特別的是在日劇《交響情人夢》第四集中，導演將〈新世界〉交響曲第二樂章作曲家對故鄉的懷念，轉化為男主角對被窩的依戀，帶點戲謔，又不禁讓人會心的一笑；從小在國外長大的男主角千秋沒有體驗過日本暖被桌，第一次嘗試便完全被征服，怎麼會有如此暖和、讓人什麼事都不想做的邪惡空間，舒爽到一頭栽入暖被桌的耍廢宇宙世界。這看似毫無攻擊性的暖被桌，搭配第二

樂章導奏那緩慢卻又引導你進入一個嶄新世界的光亮旋律，讓律己甚嚴的千秋毫無招架之力，瞬間卸下武裝，迎向軟爛人生。

　　古典音樂靠這種正面行銷推廣出去，當然是好事，但在這個網路媒體發達的時代，要讓年輕人喜歡聽古典音樂，可能就要反向思考一下。一首好聽的古典音樂，如果配上一支能讓人印象深刻的 MV，那絕對是加分。但如果 MV 故意拍得爛，爛到一個想撞牆的地步，或許也是一種讓大家印象深刻的方式！2014 年比利時古典音樂節 (B-Class)，為了推廣古典音樂，特別找來南韓辣妹團體 (Wayeva)，面對鏡頭搖首弄姿、扭腰擺臀，搭配一點都不協調的《新世界交響曲》第四樂章，反差極大，反而笑果十足。許多網友邊聽邊罵，紛紛留言「我竟然把他聽完了」，甚至讓網友崩潰大喊：「我到底看了什麼！」、「好有事！我莫名的看完整首」、「嚴肅的搞笑真的很煩」。這首歌目前更超過 25 萬人次觀看，還有許多網友在底下留言並分享 MV。

　　《新世界交響曲》第二樂章走的是溫馨路線，而第四樂章就顯得氣勢磅礴許多，雖然比利時音樂節把第四樂章搞得令人哭笑不得，但大家的《海賊王》(One Piece) 倒是幫它扳回一城；海賊王 126 話「超越！雨水降落在阿拉巴斯坦！」魯夫一行人前往沙漠阿拉巴斯坦，為的就是協助薇薇公主那方的國王勢力，因為邪惡組織的頭頭克洛克達爾設計陷阱，讓國王軍和叛軍陷入全面戰爭，他再趁機奪走政權，企圖建立一個最強的軍事國家。最熱血的魯夫當然挺身而出與克洛克達爾對決，過程中，魯夫雖然中了毒，仍然很神勇的使出橡膠暴風雨把克洛克達爾打飛。當時，展現魯夫神威的配樂就是德弗札克《新世界交響曲》第四樂章！影片一開頭雙方對峙，狠角色出場，小嘍囉退下，整段音樂像是要迎接一場正義與邪惡的戰役，超有氣勢。接下來速度慢慢加快，心跳也跟著加速，雙方快速追逐，一副擋不住的攻擊。緊接著高亢嘹亮的銅管樂器出現，進入高潮，給人一種宛如凱歌般的震撼感。整個打鬥過程跟音樂緊緊相扣，呈現 one piece 的致命魅力，完全擄獲海賊迷的熱血細胞。

結婚

Music
Appreciation

音樂欣賞—樂來樂有趣
Music Appreciation

華格納

〈婚禮合唱〉選自歌劇《羅恩格林》

華格納 (Wagner, 1813~1883) 德國歌劇界大師級人物，作品一向具有龐大的傾向，生於萊比錫，華格納未滿週歲，父親便去世了，母親改嫁，繼父是一位話劇演員兼劇作家，對華格納疼愛有加，耳濡目染日夜薰陶之下，華格納對戲劇產生濃厚的興趣。

　　華格納認為藝術應該是一切音樂、詩歌、劇場、繪畫、雕刻與建築的整體表現，如果他們彼此孤立，各行其道，則無法表現整個人生。因此他的音樂充滿戲劇效果，他的名作《漂泊的荷蘭人》、《唐懷瑟》、《羅恩格林》、《紐倫堡的名歌手》與規模龐大的連環劇《尼貝龍根的指環》等，其劇本全都出自華格納的親手筆。華格納是歌劇歷史上空前絕後的鬼才，他集劇作家、詩人和音樂家的工作於一身；歌劇故事是他寫的，音樂是他作的，劇是他導的，他包辦所有的一切。對於歌劇，華格納是個徹頭徹尾的控制狂；在歌劇史上，歌劇作曲家常常會對劇作家表示不滿，尤其是華格納。華格納為了改革歌劇劇作家無法達到他所要求的種種，乾脆自己編劇本、寫歌詞、設計劇本結構、指定所有的故事情節，甚至欽選歌手，操縱著整個演出計畫，深怕當中有什麼不盡主意的缺失。

　　華格納認為未來的歌劇將會捨掉過去慣用的詠嘆調和宣敘調，音樂與劇本會更緊密相連，而且會加入其他藝術而成為一種綜合性的藝術作品。他親自構思戲劇的情節，撰寫劇本、創作音樂，他稱這種新的戲劇型式為「樂劇」。也因此在聽華格納的音樂，總是期待又怕受傷害，他的音樂，帶有強烈的煽動性，容易被牽引，同時也具體龐大，壓迫得令人喘不過氣來。聽他的音樂要有心理準備，沒有點音樂以外的素養，諸如文

學、歷史、哲學等等相關知識的配合，很難吃得開。華格納另一個特殊的氣質是得聽好些年的音樂，才可能稍微喜歡他一點，但是一旦愛上，就是一生一世，戒不掉的癮。

樂曲介紹

　　華格納的《羅恩格林》(Lohengrin) 是他生前最受歡迎，上演次數最高的歌劇。就算你沒有看過《羅恩格林》，也一定聽過第三幕的〈婚禮合唱〉。這首在婚禮上，帶領情侶走上聖壇的〈婚禮合唱〉，是華格納在 1842~1848 年間所創作歌劇《羅恩格林》中的音樂。《羅恩格林》故事源於萊茵河上游的「天鵝騎士」傳說，是華格納一系列聖杯神話故事中的一部分。羅恩格林是故事中男主角的名字，他是個中世紀救美的英雄，他有許多稱謂；他叫天鵝騎士，因為他是騎著天鵝出場的，不是騎白馬的喔（好啦！是乘著天鵝拖曳的小船出場啦）！他又叫聖杯騎士，職務是守護聖杯；聖杯（可不是拜拜「擲杯」得到神明應允的「聖杯」）是指耶穌受難時，用來盛放耶穌鮮血的杯子，由聖潔的人照顧，由聖杯騎士看守，每年鴿子會注入神力，傳說聖杯有起死回生的神奇功效，凡喝過聖杯所盛的水將無堅不摧，長生不老甚至獲得永生。結論，羅恩格林是一位聖潔的、有神力的、騎著天鵝到處行俠仗義的人。

　　故事是這樣開始的，愛兒莎 (Elsa) 是一個小領主的公主，公主的父親駕崩後，奸臣泰拉蒙想篡位稱王，於是陷害公主、王子。泰拉蒙之妻是一位女巫，她把王子變成天鵝，讓王子搞失蹤，然後泰拉蒙轉向德國國王控訴愛兒莎公主殺其弟意圖不軌。國王召來被汙衊的公主說明原由，公主說

她最近常作夢，夢見一位騎著天鵝的騎士，將會為她作證，證明她是清白的。國王於是對著天召喚天鵝騎士，咦？沒動靜？召喚第二次？…第三次？蹦！保護聖杯的騎士羅恩格林，坐著天鵝拉的小船，出現在國王面前。天鵝騎士告訴國王說，為了營救無辜的公主，他願意進行「神裁」，他將與泰拉蒙決鬥，贏的人是受神眷顧的，代表是正義的一方，來證明公主的清白，並且願意娶愛兒莎公主為妻，但是條件是：不要問我從哪裡來！不得探問姓名和身世。結果，當然是有神助的羅恩格林贏了，奸臣泰拉蒙被驅逐出境。

　　恢復清白之身的愛兒莎，許身騎士，羅恩格林一直警告愛兒莎千萬別亂問，但公主在奸臣之妻的煽動蠱惑下，禁不住猜忌與疑慮作祟，在教堂的隆重婚禮後，進而逼迫騎士表白身分。騎士迫於無奈，只得表明他是聖杯騎士之王帕西法爾的兒子羅恩格林。一說完，羅恩格林的法力快速消失中，變得非常虛弱，奸臣泰拉蒙趁機帶著四個隨從衝了進來，羅恩格林用僅剩的力氣打敗敵人，殺死泰拉蒙，隔天帶著屍體向國王告狀，並說要離開。羅恩格林原本計畫得到愛兒莎一年的愛之後，就可以借助聖杯的神力幫助她的弟弟恢復人形，如今身分既已被揭穿，他失去神力必須回去守護聖杯。此時天鵝飛來接騎士，羅恩格林走向天鵝，將天鵝脖子上的項鍊取下，再蹦！我的老天鵝啊！天鵝居然變成愛兒莎公主的弟弟，王子變回原形了。接著天上飛來鴿子牽引著小舟載走羅恩格林，這霎那間，愛兒莎公主又是高興弟弟平安歸來，又是傷心丈夫離她遠去，衝擊太大無法承受，因為悔恨不已加傷心過度而魂歸西天。The End. 你有沒有發現華格納超會說故事，尤其是超自然的力量，說得活靈活現。另外，華格納的女主角下場都不太好，她們都會早早香消玉殞；華格納是沙文主義的代表，他的歌劇喜歡用女主角的犧牲，換得男主角的救贖。換句話說，男主角需要一名女性的真愛，才能從困境中解脫。《漂泊的荷蘭人》與《唐懷瑟》，都是典型的「女性救贖」，《羅恩格林》也是！

　　華格納的頭號粉絲－巴伐利亞國王路德維希二世很喜歡這齣歌劇。當路德維希二世還是小王子（15歲）時，第一次在慕尼黑的宮廷劇院觀賞華格納的歌劇《羅恩格林》，便對華格納的歌劇作品深深著迷；路德維希從小喜歡日耳曼地區的騎士傳說與浪漫故事，他認為自己是天鵝騎士，華格納剛好助燃了他的幻想因子，兩人一拍即合。他18歲登基當上國王後，便開始著手打造真實版的華格納歌劇夢幻王國，他開始興建城堡，把《羅恩格林》的場景全數搬到他的城堡裡；從臥房洗手台的出水口，到起居室裡的

繡花椅套、桌巾和窗廉、全都是天鵝的模樣，連牆上的壁畫、雕刻都上演著羅恩格林的劇碼，甚至連城堡乾脆命名為新天鵝堡 (Neuschwanstein Castle)，讓他可以每天都置身在浪漫騎士的傳說裡。新天鵝堡被喻為世界上最美麗的城堡，天鵝堡的美，美得像從童話故事裡跳出來的夢幻國度，據說迪士尼樂園裡的招牌睡美人城堡就是模擬新天鵝堡打造出來的喔。

　　這首〈婚禮合唱〉(Bridal Chorus) 是歌劇第三幕開始時，羅恩格林與愛兒莎歷劫歸來後舉行的婚禮所演唱的合唱曲，它是一首具進行曲風（註1）的曲子，也可以叫〈結婚進行曲〉，由一個短小的、莊嚴的導奏開始，即進入大家熟知的A段主題（譜例1）。〈婚禮合唱〉後有改成鋼琴與管弦樂演奏的版本，管弦樂版本是較廣為人知。如今華格納的〈結婚進行曲〉已成為世界最通行的結婚典禮必備曲目之一，當新人入席之際演奏，是首催情迷藥，新人配合著穩重而興奮的節奏，義無反覆的踏著滿意的步伐奮勇向前，甘願為對方洗一輩子的臭襪子。

．．

（註1）：自古以來，進行曲多半曲調規律整齊、節奏鮮明並多帶附點音符為特點；附點音符是一長一短的兩個音構成一單位拍子 ♩♪，大部分軍隊進行曲、結婚進行曲、送葬進行曲都含有附點音符。

譜例 **婚禮合唱**

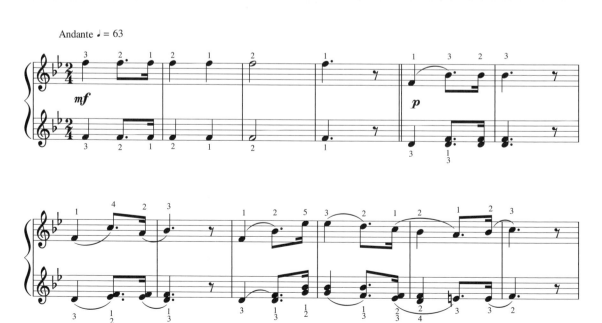

孟德爾頌

〈結婚進行曲〉選自劇樂《仲夏夜之夢》

 作者介紹

孟德爾頌 (Felix Mendelssohn-Bartholdy, 1809~1847)，複姓 Mendelssohn-Bartholdy，德國作曲家。

歷史上有名的音樂家出身多半窮困不順遂，唯獨孟德爾頌例外，他是典型的「富二代」，少數出身富裕家庭而卓然有成的音樂家。舉個例子來說：樂聖貝多芬從小被嚴厲的父親修理毆打，希望他成為莫札特第二；神童莫札特的童年也沒好到那裡去，三歲會作曲、四歲開始御前演奏，看來風光，說穿了，他根本沒有童年；柴可夫斯基雖然有音樂才華，但家人反對他走音樂這條路，反而強逼他從事單調乏味、一成不變的書記官工作，唯有孟德爾頌出生好人家，堪稱音樂史上最最幸福的音樂家。他的名字 Felix 拉丁文就是幸福、快樂的意思，真所謂名字取得好，一生沒煩惱。孟德爾頌出生在家族的經濟狀況和社會地位都處於最巔峰的時代。他的祖父是德國重要的哲學家，祖父的著作至今還是德國哲學系學生必定拜讀的大作；父親是名銀行家，財力非常雄厚，據說他們家開的銀行足以左右整個德國的經濟發展，因此孟德爾頌可說是含著金湯匙出生的作曲家。他 6、7 歲時，所接觸的人都是像歌德一般的大文豪，家中名流政要川流不息。因為家裡的支持，14 歲的孟德爾頌就有自己的管弦樂團，供他盡情揮灑音樂才華，將所創作的作品定期發表演出。就像廣告詞說的，喜歡嗎？爸爸買給你！哪個音樂家可以像孟德爾頌這般幸福玩音樂？不過話再說回來，人家孟德爾頌是真的有音樂天分，雖然家世顯赫，但孟德爾頌本身真的才華洋溢，他 17 歲時以《仲夏夜之夢》序曲 Op. 21，展露非凡的音樂天賦，震驚歐洲、天才之譽，不脛而走、揚名樂壇。

　　孟德爾頌的音樂一直很溫暖，有人批判他的音樂為什麼不像貝多芬音樂那樣刻骨銘心，其實，說句公道話，他日子過得那麼好，要作日子過不好的那種音樂，真強人所難！所以當你聆聽孟德爾頌的音樂時，就準備被幸福包圍吧！

　　孟德爾頌雖然是浪漫樂派的作曲家，但骨子裡卻篤守古典時期的音樂型式，他的音樂帶有明朗愉悅的復古情懷，衝突與激情是不見容於他的作品中。不但音樂有古早味，連帶著也鍾情於古人純樸無華的作品；除了他音樂作品上的成就外，他最偉大的貢獻就是不顧當時音樂權威的反對，親自指揮演出巴赫 (J.S. BACH, 1685~1750) 的〈馬太受難曲〉，讓世人正視巴赫，了解巴赫的偉大，因而掀起一股研究巴洛克音樂的熱潮。這是巴赫死後 79 年來第一次作品公開演出，因為孟德爾頌的真知灼見，巴赫得以重見天日。

　　孟德爾頌不僅是位才華洋溢的作曲家、指揮家，更是慧眼獨具的音樂工作者，套句現代的話，他是與生俱來的音樂行政人員，也就是當紅的音樂總監。他不僅發掘巴赫，還有計畫的推廣介紹自十八世紀以降漸被淡忘的古典大師：巴赫、韓德爾、海頓、莫札特、貝多芬、舒伯特等人的作品，由於他的慧眼識英雄，在一片浪漫思潮狂飆的時代，古典大師們的音樂才得以傳承。1842 年他創辦萊比錫音樂院，為萊比錫布商大廈管弦樂團奠定基礎，培育傑出音樂人材，對德國的音樂發展絕對有推波助瀾之功。

　　另外，孟德爾頌還是個發明家。當今樂團的靈魂人物－指揮手中所持的指揮棒，正是孟德爾頌在 1829 年所創造出來的；那根細細的棒子，不僅抓住人們的注意力，更使指揮家的形象帶點尊貴、帶點品味。如果沒有孟德爾頌，你能想像卡拉揚赤手空拳拿隻木棍站在指揮台上，張牙舞爪活像個會跳舞的八爪章魚指揮柏林愛樂嗎？自從孟德爾頌發明指揮棒，指揮家就奪走所有人的風采，儼然像個舞台上的帝王。演奏家全神貫注的隨著指揮棒飛舞，貫徹指揮家的意志，這一切都因為孟德爾頌手中那根小小的指揮棒。

樂曲介紹

　　中國人習俗娶個老婆好過年，西洋人卻偏愛選個大熱天當個六月新娘，東方人含蓄，西洋人熱情可見一般，不管如何大家還是期待一個有情人終成眷屬的快樂結局。可是在編織愛情的國度裡，西方愛情故事卻又多了些新奇幻妙、光怪陸離的傳說；希臘神話中的丘比特，一年四季都光著屁股拿著弓箭跑來跑去，戲點鴛鴦，把人搞到快抓狂。《哈利波特：混血王子的背叛》中，魔柔・剛特使用魔藥學裡教的意亂情迷水迷惑麻瓜，創造出可怕的佛地魔，把魔界搞得天翻地覆。其實，「愛情」這齣千古戲文，最大的樂趣在於愛情根本無理可講也無法可教，愛的漲潮與退潮，全都說不清，只好歸咎於著了魔。因此，人們開始跪求一帖愛情靈藥，莎士比亞 (William Shakespeare, 1564~1616) 的《仲夏夜之夢》於是搞笑登場，博得滿堂彩，他讓帕克這個調皮小精靈拿著愛情靈藥亂點鴛鴦譜，譜出了對對佳偶。

　　弔詭的是，為什麼精靈要挑個熱死人的夏天搞鬼？據說，夏天是群魔亂舞的季節，蟄伏了大半年的嚴冬，精靈、仙子、鬼怪個個摩拳擦掌，準備在豔陽高照，充滿活力的夏季大展身手。而仲夏夜是一年當中白晝最長的夏天夜晚，更是最具魔法威力的時節，仙界、魔界的精靈們齊聚一堂，人們相信當夜必會發生許多奇妙的事，只要你仔細用心觀察，你可以看到精靈們在樹林裡唱歌跳舞，同時，有的精靈還會拿著愛情的魔法棒到處揮灑，把怨偶變成恩愛夫妻，讓有情人終成眷屬。英國文豪莎士比亞便根據此傳說，一手導演錯配的愛情喜劇，寫下了充滿魔幻色彩的《仲夏夜之夢》。

　　《仲夏夜之夢》劇情共有三個主軸，剛好都跟慶祝泰西斯 (Theseus) 公爵和希波利塔 (Hippolyta) 女王的婚禮有關。一是代表凡間的四角戀情，二男二女；A 男：力桑德 (Lysander)、B 男：迪米特立斯 (Demetrius)、A 女：荷蜜亞 (Hermia)、B 女：海倫娜 (Helena)，A 女爸爸要 A 女嫁給 B 男，但 A 女喜歡 A 男，決定私奔，私奔前 A 女把事情告訴閨密 B 女，B 女因為愛 B 男，於是出賣 A 女，將 A 女要逃婚一事告訴苦主 B 男。當晚 B 男跟蹤 B 女，B 女跟蹤 A 女，而 A 女則急於尋找 A 男，四角戀情的主角們，你跟蹤我我跟蹤你，最後在森林裡迷了路。

　　另一方面是仙界的國王與皇后以及攪亂一池秋水的精靈們。仙王仙后原本興沖沖要參加公爵和女王的婚禮，但仙王生氣仙后不把僕人借他使喚，就鬧彆扭派遣小精靈

帕克 (Puck) 去搞破壞，要小精靈帕克趁仙后睡覺時，將三色堇花汁液滴在她的眼皮上，讓仙后醒來時便會見人就愛來當作懲戒。同時間，愛玩的小精靈也順便將花汁液眼藥水點在四位男女主角眼中。

第三個戲中戲是織工波頓 (Bottom) 和朋友們在同一片森林中排戲，計畫在公爵和女王的婚禮上表演。

故事的轉折就是，調皮的小精靈帕克惡作劇將織工波頓變成驢頭，沒想到仙界皇后醒來第一眼看到的就是驢頭波頓，A 男和 B 男醒來時見到的第一個人都是 B 女，B 女成為萬人迷，A 女沒人要，兩男還為 B 女要決鬥。仙王眼看事態嚴重，自己的愛妻瘋狂愛上一頭驢仔，要小精靈收拾殘局，小精靈只好重點藥水。結果仙后見到的第一人是仙王、A 男見到的第一人是 A 女，B 男的法術則沒有被解除，他將會與 B 女永遠相愛。故事最後，仙王與仙后重修舊好，而可憐波頓的驢頭法術也被解除，三對佳偶同時結婚，喜劇收場。

莎士比亞繽紛的仲夏夜打動了 17 歲的孟德爾頌，成就了具有幻想的〈序曲〉(Overture) 樂章，17 年後（1843 年）孟德爾頌又埋首於整齣《劇樂》Op.61（註 1）的創作，共創作十三首戲劇配樂，連同原來的序曲，總共是十四首曲子。為了強化仲夏夜森林中的神祕夢幻與奇幻魅力，孟德爾頌使出了渾身解數，呈現多彩的管弦樂法、雕塑閃爍音型，表現出繽紛的色彩，成功詮釋充滿神祕與幻想氣氛的美麗樂章。他的音樂時而芬馥醉人，時而無比明澄，寫到全劇的最高潮，一場感人的婚禮，孟德爾頌將他的熱情幻化成幸福的音符，更反映了他的人生。他的音樂如同他的人生，沒有絲毫坎坷悲苦的陰影，只有晴朗、華麗與安祥，他的代表作〈結婚進行曲〉不知引領過多少恩愛的情侶，步上婚禮的聖壇與幸福的夢境。

這首膾炙人口的〈結婚進行曲〉是孟德爾頌為莎士比亞的名劇《仲夏夜之夢》所作的劇樂中第五幕的前奏音樂（譜例 1）。在小喇叭雄壯的帶領下，曲風呈現壯麗典雅、熱鬧澎湃的氣勢，已成為人們在結婚典禮後，送新人入洞房的慶典音樂。

孟德爾頌的〈結婚進行曲〉可說是地表最流行的古典名曲，但大多數的人卻從來就沒把它聽完過。可能是沒機會，因為大家都忙著看新人、嗑瓜子、喝汽水…忙得很，沒法兒專心聽完全曲，頂多聽前面兩段而已。其實在 A、B 兩段之後，有一段音樂，很美，顯現淡淡的孟德爾頌式哀愁，很值得聆聽；孟德爾頌音樂藝術性很高，境界很好，

曲風充滿親暱、溫馨、感人的特質,即使曲子帶著些許悲傷的感覺,也是甜蜜的哀傷,是極其表面的。他無法作出像貝多芬般的沉痛悲情,因為他毫無悲痛的經驗,但他又愛在作品中刻意品嚐淡淡的感傷,就似「少年不似愁滋味,為賦新詞強說愁」的那種心理;那是有錢人家小孩的特權,在幸福中尋找片刻悲傷的感覺。就像這首〈結婚進行曲〉,明明是明朗歡愉的節慶樂曲,孟德爾頌就非得刻意的展現新娘子的感傷。

此曲的結構是輪旋曲式 (Rondo)(註 2)‖:A:‖ : B A : ‖ C A D A B A

A 段:是大家熟悉的兩個長樂句;B 段:由兩短句一長句組合而成;C 段:是個小過渡到下一個 A 段;而 D 段就是那個完全不同先前鑼鼓喧天的樂段,刻意表現出像新娘子的音樂,非常委婉細膩。它像室內樂,很精緻,甚至還出現小調來暗示當新娘的感傷(不是悲傷的意思喔),後來又回到大家熟知的 A B A 主段落與大完結的尾奏、全曲大功告成。

(註 1):1842 年,莎士比亞的《仲夏夜之夢》在德國上演,孟德爾頌應普魯士國王之邀為之寫《劇樂》(incidental music),劇樂即話劇的配樂,類似現在的電影配樂。

(註 2):所謂輪旋曲式就是短的段落快速的交替、循環出現的一種音樂型態。

譜例 結婚進行曲

出賣音樂：結婚篇

有情人終成眷屬，一句「我們結婚吧」，不曉得羨煞多少曠男怨女，逼死多少友達以上戀人未滿的英雄美女們。在西方婚禮儀式中，當新人進場時，一般都會演奏結婚進行曲。但是你知道結婚進行曲有兩首嗎？華格納的歌劇《羅恩格林》中的〈婚禮合唱〉，這首樂曲一般會在新人步入禮堂時使用，而孟德爾頌的《仲夏夜之夢》中的〈結婚進行曲〉，則多用於新人步出禮堂時；首先，含情脈脈的新嫁娘，得跟著「華格納」的腳步，穩定而緩慢的向前踏出，兩人含羞的、帶怯的相扶持，一同走上紅毯的另一端（當然不能大步跨出，不然人家還以為你很猴急，急著想嫁人），小倆口對著牧師宣完了誓，交換了信物，大聲疾呼「Yes, I do.」丈母娘含淚宣告出清存貨，新娘就是你的了。當下內心澎湃激昂，沒法兒再跟著溫吞的華格納身影步出禮堂丟捧花。在運勢銳不可擋時，當然得投向「孟德爾頌」永無節制的歡愉，在銅管毫無忌憚的吹噓下，對世人聲稱：「我結婚了！」

對婚禮流程緊張的新人，不妨參考電影《新岳父大人》(Father of the Bride, 1991)，包你輕鬆搞定。這部電影由史蒂夫‧馬丁主演，描寫父親捨不得上輩子的情人（女兒）要結婚的心情寫照。劇情最後的一場婚禮場景，配樂家亞倫‧席維斯崔 (Alan Silvestri) 很成功將三首適合出現在婚禮的古典音樂嵌在一起，包括伴娘串場的帕海貝爾的〈卡農〉，父親牽著女兒入場的華格納的〈婚禮合唱〉，以及婚禮完成後的孟德爾頌的〈結婚進行曲〉，完全不留斧鑿之跡，渾然天成，提供你找到 Mr. Right/Miss Right 使用。。

嫁給我吧！

這三首古典音樂就屬孟德爾頌的最受廣告商青睞，因為孟德爾頌是幸福的，音樂是歡愉的，一般觀眾的接受力，自然節節升高，各個婚妙攝影、囍餅廣告，找上了孟德爾遜，笑容也是得意的，連「花王妙鼻貼」讓你臉上光鮮亮麗，可以讓你勇敢面對面，也是拜了孟德爾頌之賜。

Chapter **4**

舞曲

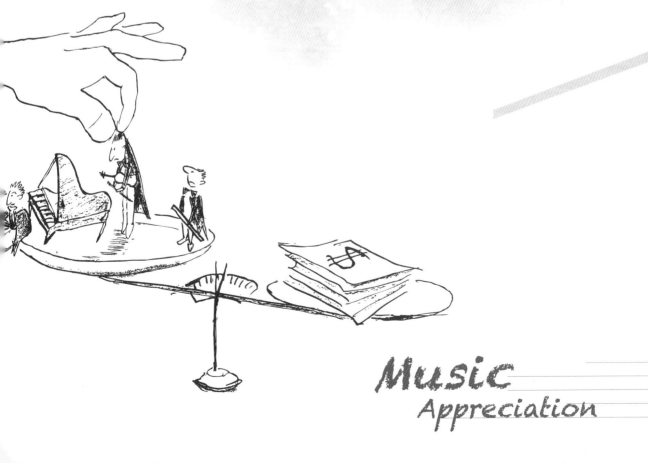

Music
Appreciation

音樂欣賞—樂來樂有趣
Music Appreciation

約翰・史特勞斯

〈藍色多瑙河〉作品 314

作者介紹

古典樂壇少有同名父子檔：老約翰・史特勞斯 (Johann Strauss, 1804~1849)、小約翰・史特勞斯 (Johann Strauss, 1825~1899)，能同時在歷史上揚名立萬橫跨一世紀。並非老約翰苦心栽培，反倒是深諳音樂這條路難行，處心積慮阻撓小約翰步其後塵，兩人關係一度火爆，直到小約翰 18 歲時，老約翰與其妻離婚訴訟敗訴後，小約翰歸母親管，才有機會放手一搏。此後兩人各據山頭，直到老約翰殞謝，小約翰合併其樂團，紹述繼志，擴大編制，締造了維也納音樂王朝，所到之處萬人空巷。風光之時，一度擁有 6 個樂團，1,087 名樂師，2 萬名歌手，還有 20 個助理指揮。維也納頓時搖身一變，變成了仕宦紳士與窈窕淑女夜夜笙歌的舞城。

小約翰的作品是各大舞池必備的舞林祕笈。他的旋律高雅美妙、管弦語法華麗豐盛，讓人不由得卸下武裝，輕歌漫舞起來。根據維也納新年音樂會的傳統，都是由〈藍色多瑙河〉揭起一年的序幕，並且搭配芭蕾舞團一起開舞。這首人人都能朗上一小段的名曲，也被奧地利人視為該國的第二首國歌。

樂曲介紹

跳個舞吧！

在滿天星斗的夜晚，喝點小酒（要紅葡萄的才行），左二右一，華爾滋是唯一的選擇。華爾滋就是圓舞曲，男孩穿著長長的燕尾服，女孩鼓著圓圓的蓬蓬裙，舞起來像是旋轉的花蝴蝶。這種世人熟悉的圓舞曲，源自德奧鄉間的三拍子蘭特勒舞曲，原是慢速的農民舞蹈，17、18 世紀傳到維也納宮廷後，速度才逐漸變快，如果打成三小拍跳舞，腳遲早會打結，一般是打成一小節一大拍，聽起來好像是「澎恰恰」在跳舞，輕鬆快活。

圓舞曲是維也納的獨門絕活，雖然其他國家也風行著，但到了 19 世紀，經由德奧語系的音樂家一頭栽進圓舞曲的志業裡，特別是史特勞斯家族，經由他們的努力，始脫胎換骨，從單單的伴隨舞者的舞蹈音樂，幻化成為適合各種社交場合演奏的舞曲。

圓舞曲之所以能在當時大大風行，原因是早在 18 世紀末葉，比圓舞曲稍早登場的小步舞曲和嘉禾舞曲跳舞時，男女舞者彼此只能指尖相碰，而且謹守在安全距離內伴著高雅的舞蹈動作，沉穩且優雅。一旦圓舞曲出現，人們矜持著的浪漫因子被催化，手拉著手、環過腰緊緊地貼在一起、流利地繞了一圈又一圈，瘋狂地勁歌熱舞，於是豪華舞廳像雨後春筍般地發了起來，圓舞曲以驚人之勢襲捲歐洲，很快的就像野火燎原般地風靡起來。

圓舞曲這種男女兩人旋轉擁舞、熱情豪放的舞蹈，在「圓舞曲之父」老約翰·史特勞斯手中，開創新紀元。他的兒子－有「圓舞曲之王」之稱的小約翰·史特勞斯，更是青出於藍，將圓舞曲推到高峰。

〈藍色多瑙河〉是小約翰·史特勞斯知名度最高的一首曲子，本曲作於 1867 年，當時正值普奧戰爭，奧國慘敗，民心頹廢，維也納人民意志消沉，為了激勵民心，維也納男聲合唱團協會，委託小約翰·史特勞斯作一合唱曲。史特勞斯為詩人貝克 (Karl Isidor Beck) 獻給戀人的詩篇所吸引，以這詩的最後一行「美麗的藍色多瑙河畔」做為曲題，譜成優美的合唱曲發表，歌詞勵志，帶點愛國歌曲的味道，但維他納人民不買單，未引起人們的注意。6 個月後，小約翰·史特勞斯將此曲改編成管弦樂版，且在巴黎世界博覽會指揮演出，造成轟動。如今更是每年維也納新年音樂會的固定曲目，沒有演奏這首曲子，好像新的一年沒辦法開始。

約翰・史特勞斯的〈藍色多瑙河〉從1867年發表，至今已經150年了，仍傳唱不輟。本曲分為序奏，五段圓舞曲及尾奏。一開始是小提琴輕弱的震音，由號角、笛聲揭開一天的序幕，清晨薄霧間，表現多瑙河畔醉人的晨曦。這膾炙人口的主題（譜例1），滿溢維也納典雅風味，曲調相當動聽。接著音樂慢慢轉強，明亮生動的旋律，宛如朝陽漸升，爬上枝頭。

譜例

1

一直以來，〈藍色多瑙河〉是大銀幕的寵兒，許多電影、廣告都喜歡來上這一段曼妙的旋律，最著名的是史丹利庫柏力克(Stanley Kubrick)的《2001：太空漫遊》(2001: A Space Odyssey)，這部被科幻電影影迷稱為經典中的經典，中間有一大段的太空場景完全沒對白、沒劇情、只靠音樂與畫面開啟了〈藍色多瑙河〉「飛」的想像。〈藍色多瑙河〉讓飄浮在太空中的輪形太空船，在無重力的空間翩然起舞，讓宇宙探索之旅變得高貴又優雅。約翰・史特勞斯大概從來沒料到，他的〈藍色多瑙河〉會從勵志歌曲搖身一變成為翱翔星際的幻想曲。〈藍色多瑙河〉穿梭時空的魔力，影響著許多電影，包括《瓦力》、《荷頓奇遇記》、《飆風雷哥》、《普羅米修斯》都有或多或少的沿襲與致敬。尤其是《瓦力》有一個向庫柏力克致敬的片段：未來人類在宇宙四處遨遊，所有的生活都在太空艙中，在機器人代勞下，人類越來越胖，胖到移動都有些吃力，但只要搭上〈藍色多瑙河〉飄浮感的配樂，人就會變得輕盈起來，顯得輕鬆許多。

　　我原本想，給人放輕鬆的〈藍色多瑙河〉頂多賣賣高跟鞋吧！夜夜笙歌，需要一雙好鞋。沒想到一尾麥香魚廣告，打破了我的美夢；一片薯條，吹皺了一池春水；水族館中養尊處優的魚兒，受到薯條的誘惑，舞出了藍色華爾滋。「麥當勞」簡直就是天才！

　　這是 1997 年麥當勞風雲廣告之一，強打麥香魚漢堡。一個好事的男子沒事用薯條挑逗水族館中的魚兒，畫出多瑙河優美的旋律，水中的魚興奮不已，搔到癢處，全都聚集起來，張著嘴流口水。下一秒，男子拿起漢堡，一臉無辜的大口咬著麥香「魚」，此一舉動嚇壞了水中的魚兒們，一哄而散，留下錯愕的男子。

　　1999 年風雲廣告，〈藍色多瑙河〉又上榜了，這回打出的是天王巨星老虎伍茲為 Nike 拍的一支新廣告，十分逗趣。場景在高爾夫練習場，在〈藍色多瑙河〉的音樂聲中，一群人一字排開在練球，此時伍茲提著一桶球加入，以木桿揮出 300 碼的遠距離，他身邊的老兄學著他揮桿動作，居然也打出 300 碼。接著一整排的人都一致揮桿動作，竟全數打出 300 碼距離，整齊畫一的動作與十幾個呈現拋物線一起落在同距離的球，場面十分壯觀。不過，此時伍茲收桿離去，結果這一排人再揮桿時，球卻失去了方向感，到處亂竄。沒有老虎伍茲指揮的〈藍色多瑙河〉，結局是完全走樣，相信任何人看了都會莞爾一笑。

奧芬巴哈

〈康康舞〉選自歌劇《天堂與地獄》

作者介紹

奧芬巴哈 (Offenbach, 1819~1880) 德國猶太人，後入法國籍，以法國人自居。出生於法蘭克福近郊，在巴黎長大，當時的音樂流行著小型歌劇，奧芬巴哈也跟著搶流行，趕時髦，作了迎合當時口味的歌劇，曲子短小精幹，詼諧有趣。

由於作品輕鬆、旋律詼諧有幽默感，被譽為法國喜歌劇的創始人，他的輕歌劇充滿著嘲笑與諷刺的內容，音樂的本身就是用來娛樂大眾的，就像現今名主持人胡瓜、吳宗憲插科打諢樣樣都來，娛樂之強，是不用動腦，很輕鬆愉快的音樂。

樂曲介紹

這齣歌劇初演時只有二幕，後來改為四幕，故事選自希臘神話一節悲劇，但他將悲劇喜劇化。此劇描寫希臘的音樂家奧菲斯到地獄探望亡妻，以典雅優美的音樂感動了閻羅王，閻羅王特別網開一面，讓愛妻得以重回人間。此劇現在甚少演出，但序曲風靡全球，歷久不衰！這就是奧芬巴哈的典型作品格調，劇情荒誕無稽，但音樂舞蹈好聽好看，熱鬧非凡，充滿感官的刺激，這完全對了巴黎人的味口，奧芬巴哈於是就這麼無厘頭的走紅起來。此曲〈康康舞〉選自序曲末段（譜例 1），以快活的曲調出現，並在轉調之後，大聲奏出，突然進入活潑的高潮，直到曲終。

譜例　康康舞（天堂與地獄）

 出賣音樂

　　來個勁歌熱舞吧！奧芬巴哈能讓你渾身是勁，他在《天堂與地獄》當中，大跳康康舞，奮力地踢出玉腿。豔舞人人愛看，古典音樂只露出大腿，媚而不俗。這首曲子的曝光率極高，它是廣告配樂與電影配樂的寵兒，卡通影片更是常客，它最能塑造大軍將至，一副萬劫不復的樣子，就好像我們家中那兩歲的小魔頭，完全帶不出場面，往往能將 5,000 塊的高級餐點搞成像 50 塊路邊攤的一樣。熱鬧有餘，就是幸福不起來，廣告業者賣賣頭痛藥或是地板魔術靈挺不錯的。

　　此外，新興行業「快遞」(UPS) 也是不錯的選擇，它那快速且富節奏感的曲風，絕對有辦法讓你精神百倍，把物件準時且正確的送達。

　　但是如果是我來拍廣告的話，我喜歡顛覆傳統，我喜歡俗擱有力。我會想要拿〈康康舞〉來賣絲襪。誰規定絲襪廣告只能賣弄性感，我就喜歡搞笑取勝；一雙雙五顏六色的絲襪，搭配著檳榔西施快速轉換的鏡頭，穿絲襪嚼檳榔很有台客混洋的 feel。或是賣賣雞腿堡也可以，只要能展現玉腿彈性、結實、鮮美多汁，甚至婀娜性感的產品，找「奧芬巴哈」就對了！

哈察都量

〈劍舞〉選自芭蕾舞劇《蓋亞娜》

作者介紹

哈察都量 (Aram Khachaturian, 1903~1978) 俄國作曲家，更正確的說法是蘇聯亞美尼亞作曲家。是不是有點搞混了？蘇俄、蘇聯、俄羅斯傻傻分不清楚？簡單的說，蘇俄可以等於蘇聯。蘇聯全名是蘇維埃社會主義共和國聯邦，由十五個加盟共和國組成的，當中面積最大的國家是俄羅斯，也就是大家熟知的戰鬥民族～俄羅斯共和國；他最大也最強大，是加盟國的頭頭，加上當時聯邦首都也設在俄羅斯共和國的首都莫斯科，因此也有人叫蘇聯 -- 蘇俄。但在 1991 年蘇聯解體後（從社會主義國家變成資本主義國家），十五個共和國各自獨立，最大的主體－俄羅斯共和國居主導地位，就成了蘇俄的正宗，簡稱俄國。其他包括烏克蘭、白俄羅斯、哈薩克、波羅的海三小國（立陶宛、拉脫維亞、愛沙尼亞）以及哈察都量的故鄉～亞美尼亞…等等，全都在 1991 年從蘇聯獨立出來。這些長期受到強國統治或欺負的弱小國家，努力爭取政治和語言上的獨立自主，甚至在文化與音樂藝術上也保有自己的色彩，造就了與以往古典音樂傳統截然不同的國民樂派，各個國家的音樂百花齊放。因此，哈察都量以藝術的觀點，他是俄國作曲家，更是前蘇聯時期的亞美尼亞作曲家。

　　許多西方的音樂家甚至認為哈察都量的音樂不像俄羅斯，套句現代人的說法，哈察都量的創作其實很亞美尼亞！他的音樂傾向於草根性強的國民樂派，對祖國死心踏地、相當忠貞的那一類型。跟同時代的蘇聯音樂家：普羅高菲夫 (Prokofiev, 1891~1953)、蕭斯塔科維奇 (Shostakovich, 1906~1975) 比較，哈察都量的音樂具有鮮

明亞美尼亞民族音樂的特點，不論是旋律、和聲，節奏等等，都與亞美尼亞的民間音樂有著相當緊密的連結。他很自然地在傳統裡找尋靈感與素材，並且肩負自己祖國民族音樂的責任，哼唱著屬於自己文化的語彙。因此，他屢屢獲得國家獎賞，備受禮遇。亞美尼亞也將哈察都量當作是寶，在當地發行的郵票、錢幣上，都曾出現過哈察都量的肖像；亞美尼亞將哈察都量推上世界的舞台，亞美尼亞因為哈察都量得以向世界發聲。難怪，許多人說認識亞美尼亞，就是從聽哈察都量開始的。

哈察都量的音樂風格很不俄國，或許跟他的習樂過程有關；據說，哈察都量在 18 歲以前，都還沒正式學過音樂，連五線譜都看不太懂，頂多是興趣性的自學，沒有正式拜師學藝。直到 1921 年，哈察都量到莫斯科接受正規的音樂教育後，天賦才逐漸被啟發，接著快馬加鞭的趕進度，急起直追，最後成為「蘇聯音樂三傑」中的代表人物。這點倒是給我們喜歡音樂卻仍猶豫不決的人很大的信心，學音樂永不嫌遲，大器晚成的人，大有人在。

哈察都量雖然很晚才接受正規音樂理論的洗禮，但音樂的種子早就在他的血液裡萌芽，他對亞美尼亞的民族音樂瞭若指掌，總能夠準確扼要的把故鄉味呈現出來，他曾說：「身為亞美尼亞人，我一定要寫亞美尼亞音樂！」因此，他掌握民歌式的即興能力，大量使用亞美尼亞元素，勇敢做自己。他的作品充斥著強烈躍動的韻律感，喚起人們對原始的本性；明快、坦蕩，彷彿看到野蠻人在手舞足蹈，勁爆十足。

樂曲介紹

芭蕾舞劇《蓋亞娜》(Gayane)，是哈察都量的成名作，藉由東方味十足的半音階旋律、雄壯的節奏、以及繽紛的管弦樂配器，打響名號。他知道在以德奧音樂為主軸的音樂世界裡要殺出一條血路來，必須強調在地化，因此他大量採用中亞民謠，尤其是擷取亞美尼亞的民謠、民歌當作素材，將亞美尼亞音樂粗獷的特質，發揮的淋漓盡致。當中的〈劍舞〉(Sabre Dance) 是強悍的高加索人民於出征前，手持軍刀跳的一種戰鬥舞，一開始以急板速度大舉入侵，木琴死命敲擊，銅管奮力咆嘯，奏出原始又強烈的節奏，配合著迷人的旋律，打造出一個熾熱的舞蹈氣圍（譜例 1）。中段由獨奏的大提琴配上古典樂少見的薩克斯風（註 1），吹出一段有異國情調的亞美尼亞民歌樂段（譜例 2），然後經過一小段過門（譜例 3），又回到一開頭的音樂，是典型的 ABA 三段式。

　　舞劇故事發生在亞美尼亞國界附近的一個農場，單純的蓋亞娜遇人不淑，和走私犯把吉科結婚，卻毫不知情。直到有一次發現老公挪用公款，才恍然大悟，力勸他去自首。把吉科哪聽得了勸，還想隱瞞自己其他違法行為，蓋亞娜義氣凜然，決心揭發老公的罪行。把吉科使出殺手鐧，挾持自己的孩子威脅蓋亞娜，蓋亞娜不從，反被殺傷。此時，警備隊隊長卡札柯夫剛好經過，救起傷重呻吟的蓋亞娜，在隊長細心照顧下，兩人日久生情，感激之情轉換成愛情，最後蓋亞娜與隊長終成眷屬，各農場的農人齊聚一堂，大跳其舞，為之助興。

..

（註 1）：薩克斯風 (Saxophone) 是比利時人阿道夫·薩克斯 (Antonie-Joseph Sax, 1814~1894) 於 1840 年發
　　　　明的。外表雖然像銅管家族長的亮晶晶，但它使用的卻是單簧片吹嘴，以發聲原理來看，屬於
　　　　木管樂器。「薩克斯風」就像個混血兒，冶豔的外表下住著一個樸質的心。「薩克斯風」非常
　　　　年輕，從發明到現在，還不到兩百歲，不像我們認識的其他樂器，動輒好幾千年的歷史。所以
　　　　在古典音樂裡，我們比較少聽到「薩克斯風」的聲音，只有一些比較靠近我們的現代作曲家，
　　　　才開始在他們的音樂裡，加入「薩克斯風」的角色。雖然「薩克斯風」在古典音樂中出現機率
　　　　相對較少，但它對近代西洋音樂卻有深遠的影響，尤其是爵士樂。因為它那既嘹亮、又慵懶、
　　　　又暗沉的多變音色，在著重即興能力的爵士樂中，很快竄出頭來，被賦予重任。

譜例　劍舞

1

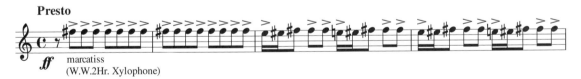

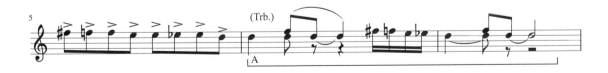

2

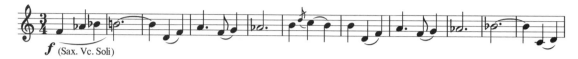

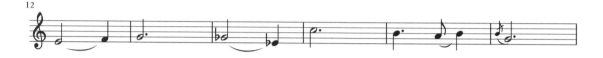

3

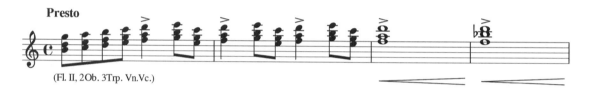

出賣音樂

　　〈劍舞〉是一首劍拔弩張，相當緊張刺激的作品，通常是雜耍特技表演時製造緊張的最佳配樂；這首曲子像《愛麗絲夢遊仙境》裡的那隻小兔子一樣，因為快來不及趕上女王約定的時間，而匆匆忙忙地奔跑著；也像在百貨公司或是市場裡，當有限時拍賣時，每個購買者搶購又便宜又是自己想要的東西，那時候的你拿我搶的情況；或是在車水馬龍的車陣中，大家耐不住性子，喇叭四起，橫衝直撞的景象，都很像這首曲子營造的炙熱、緊湊甚至是緊張感。有一部香港卡通《麥兜》，他的主題曲〈車車〉就是借用了哈察都量〈劍舞〉的旋律，重新搭配歌詞，搖身一變像新版兒歌，相當討人喜歡。

　　它更像傳統的台灣喜宴「辦桌」，露天的在廟口，一家好幾口，阿爸牽阿媽，挾著拖鞋，嚼著檳榔，一包紅包坐滿了半桌，只見塗著兩個大腮紅的阿匹婆，大聲呼喊著「快哦！快哦！慢來就沒位囉！」，好像除了吃，還有什麼好康的一樣。酒過三巡，突然覺得腸胃不適，藉著伸縮喇叭的顫慄低音，猛放屁，一肚子大便，滿腦子渣子。

唯一念頭——便所，終於在廟口右側，找到一家堪稱乾淨的茅廁。解放的感覺真好，通體舒暢，一瞬間，鮑魚、干貝，香味四溢（這是 B 主題）。由於剛才的不適，錯過了美食、美色，解放之後，快快回去搶好位哦！（又回到 A 主題）。

　　那是我覺得的〈劍舞〉，熱鬧非凡。但我曾看過一則用這首曲子作配樂的日本廣告，就更有創意了。場景發生在一個音樂會場裡，演奏曲目就是哈察都量的〈劍舞〉，主角是一個負責鈸的打擊樂手，音樂會開始，鏡頭就一直帶著他臉上抽搐的特寫，原來是蛀牙在作怪，這種牙神經痛起來，真會要人命。加上音樂一直肆意的展現打擊的效果，更是助長痛感，難怪他如此坐立不安，後悔自己不該逞強來參與演出，打擊手當下決定想其他的事情來轉移注意力（此時音樂急轉之下，帶入溫柔樂段，也就是 B 主題），想像性感美女…、想像可愛小女孩…，但是生長在牙齒中的細菌豈能就此罷休，更是奮力拿著鋤頭一上一下的挖，毫不留情的掘，且越來越猛，把〈劍舞〉野味十足的節奏與牙痛融為一體，詮釋的恰到好處。

動作、爭鬥

Music
Appreciation

音樂欣賞—樂來樂有趣
Music Appreciation

葛利格

〈山大王的宮殿〉選自《皮爾金組曲》

 作者介紹

提到北歐挪威，你會先想到什麼？日本作家村上春樹的《挪威的森林》？還是歌手伍佰的《挪威的森林》？挪威的自然資源非常豐富，森林綠地占總面積的四分之三，人類與自然和諧的相處，「挪威」與「森林」自然成了詩人與歌手特別喜歡借用的意象。但，我想到的卻是迪士尼動畫《冰雪奇緣》！挪威除了森林，還有世界上最美的峽灣，漫長的海岸線，蜿蜒曲折，構成挪威獨特的峽灣景色，他還曾孕育出令人聞風喪膽的維京海盜！但挪威這個北到不能再北的國家，最特別的是他有三分之一的國土在北極圈內，是個不折不扣的極地國家，冬天的氣溫真的叫急凍，2013 年成了超賣座的迪士尼動畫《冰雪奇緣》(Frozen) 的靈感來源。《冰雪奇緣》取材自挪威西南部海港城市卑爾根 (Bergen)，這裡也是挪威國寶－葛利格的故鄉。

葛利格 (Edvard Grieg, 1843~1907) 是國民樂派重要的作曲家，被推崇為挪威音樂之父。他的作品不是個世界觀的音樂，是具有地方特色風格的作曲家；他的作品多是描寫祖國的風土民情，有著淳樸沉鬱的漁村風情，這也正是國民樂派的精神所在；葛利格 1843 年生於卑爾根 (Bergen)，卑爾根是挪威第二大的城市，依山傍海，風光明媚，有著迷人的海洋風光，更是重要的政治商業中心。他的父親是位成功的商人，母親是卑爾根望族，也是位有才華的音樂家，葛利格的音樂就是由母親啟蒙。15 歲時前往德國萊比錫音樂院就讀，1864 年（21 歲）葛利格認識了一批熱衷於挪威民族音樂的藝術家，決心致力於民族音樂的創作，從此之後，葛利格將發揚挪威音樂當作一生的志業。

來自雪國的葛利格，音樂有種冰雪裡的棉花糖的味道；冰涼裡透清甜又帶點時尚優雅；他的音樂悅耳，抒情浪漫又饒富情趣，始終保有挪威民族主義的音樂特質。葛利格一生致力於挪威民俗音樂，在挪威累積高人氣！如果你有機會到挪威卑爾根一遊，不妨拜訪一下葛利格故居羅豪根葛利格之家博物館 (Troldhaugen Edvard Grieg Museum)。它坐落在美麗湖泊旁的一塊高臺平地上，從窗戶望過去，即是一片波光粼粼的平靜湖面，旁邊還有一座雕像；雖然看起來有點像愛因斯坦，但你可別傻傻分不清楚喔。這是模擬當年葛利格倚著窗、望向湖邊，寫出優美樂章的雕像。此外，卑爾根也有一座以葛利格命名的音樂廳 (Grieg Hall)，完成於 1978 年，可容納 1500 名聽眾，許多葛利格作品的錄音，都會選在這個設備優良的音樂廳錄製，如果有天真的來挪威看極光，別忘了也要來音樂廳增加氣質喔！

樂曲介紹

1874 年葛利格應挪威大文豪易卜生 (Henrik Ibsen, 1828~1906) 之邀，為他在 1867 年發表的幻想詩劇《皮爾金》配上音樂，葛利格花了兩年時間，於 1876 年完成劇樂《皮爾金》作品 23，共 26 首。詩劇故事是描寫皮爾金浪跡天涯的經過。年輕的皮爾金生活放浪形骸，拋下愛人蘇爾維格，獨自跑到山中閒蕩，被山魔引誘，強迫與山魔之女結婚，幾經波折，幸而脫逃，返回家中與蘇爾維格成婚，又巧逢其母病逝，悲痛之餘，再度拋家棄子。皮爾金遠渡重洋，行經摩洛哥，又橫渡新大陸，挖掘金礦成為一個百萬富翁的商人，年老思鄉，決定衣錦還鄉，不幸在海上遇到風暴，船隻沉沒，皮爾金抓住木筏，倖免一死，返回家中，身無分文，衣衫襤褸，已是一個老態龍鍾的老頭兒。他跪倒在蘇爾維格身旁，懺悔不已，最後平靜的死在妻子的懷抱中。

1876 年，《皮爾金》劇樂首演。不論在戲劇或是音樂上都很成功，所以常被管絃樂團單獨演出。1888 年，葛利格特別從劇樂中挑選其中 4 首作為演奏用的《皮爾金第一號組曲》，4 年之後，再另選 4 首為《皮爾金第二號組曲》。這首〈山大王的宮殿〉就是第一號組曲中的第四首。此曲為 b 小調 4/4 拍，描寫皮爾金在山上遊蕩，巧遇山魔之女與她狂歡共舞後，又誤闖山大王的宮殿，因拒絕與魔女成婚，山大王惱羞成怒，下令滿山群魔圍剿捉拿皮爾金的經過。此曲先由低音提琴撥奏，彈出妖魔們狂歡的旋律（譜例 1），接著其他樂器跟進堆疊，在這個旋律底下，不停進行轉調、音域逐漸拉

高、速度逐漸加快，音量逐漸加強，甚至出現眾人的激情吶喊聲，將音樂帶到最高點 (fff)。葛利格巧妙的利用簡單的配器、轉調、漸強、加快的元素，讓原本一直反覆而顯枯燥的旋律，突然間脫胎換骨，猶見成千上萬的妖魔鬼怪正瘋狂作樂，營造出緊張、恐怖的戲劇效果。

譜例　皮爾金組曲「山大王的宮殿」

屠龍寶刀，莫敢不從，倚天既出，誰與爭鋒！但是，妙的就是咱們的武俠英雄，絕不輕言出招。大牌講究排場，小鬼虛張聲勢；等到雙方真正你來我往，螢幕上往往又秀出「欲知詳情，下回分曉，明天同一時間繼續收看」的字樣。這真是中國武俠小說的絕活－吊人胃口；無限展開沒完沒了，緊要關頭又立即打住，看得人快得內傷先！

葛利格這首〈山大王的宮殿〉，果真得到中國功夫的精髓，一個學了三兩天拳腳工夫的小嘍囉，自以為很了不起，聲稱自己是天下第一劍，到處找人來比劍。兩個小鬼遇上了，互相挑釁，決定比個高下，相約在山前比試，時辰一到，兩方各帶人馬，張牙舞爪、唇槍舌劍，就是未見刀光劍影。兩人順時鐘方向繞著，繞了 20 回，先是齜牙咧嘴又是怒目相視，就是沒動對方一根汗毛，虛晃過招；接著又朝逆時鐘方向擺 Pose，這會兒稍微有點風吹草動，情勢好像比較緊張，但兩人似乎在等待什麼，好像嫌圍觀的人還不夠多，就差這臨門一腳，又花了一炷香的時間。如何才能讓兩位「大俠」的劍出鞘呢？大牌是活在聚光燈下的，大俠比武需要觀眾鼓噪，終於在人人喊打的激情下，寶劍衝出了天際，倚天遇屠龍，撞出了九陰真經。

除了爭奪武林盟主這種戲碼，很適合用〈山大王的宮殿〉來表現兩方對峙、群魔亂舞、山雨欲來風滿樓的效果之外，我覺得昔日好友反目成仇、惡整對方的題材也非

常適用。電影《新娘大作戰》(Bride Wars, 2009)，兩位從小一起長大的閨蜜，竟然為了搶婚禮場地而和死黨大翻臉並且惡整對方，兩人使出渾身解數要破壞對方的婚禮，當中加重戲劇邪惡感的配樂就是使用〈山大王的宮殿〉，果真弄得兩敗俱傷，〈山大王的宮殿〉殺傷力真大。

羅西尼
〈威廉泰爾〉序曲

 作者介紹

羅西尼 (Rossini, 1792~1868) 義大利作曲家，一位令人稱羨的作曲家，羅西尼是少數在有生之年，集三千寵愛於一身的歌劇作曲家。在他生前，他看到自己的歌劇在歐洲各國受到歡迎，更因此享受到隨之而來的尊榮禮遇。羅西尼的作品產量豐富，作曲速度也非常驚人，他曾說，他只花了 12 天就完成了歌劇《塞維里亞的理髮師》，這是他最享負盛名的作品，也因此奠定羅西尼在樂壇的地位。

　　羅西尼最炙手可熱的時候，曾於 16 個月間完成 7 齣歌劇，當時知名度比大他 18 歲的貝多芬還紅。這段時間，羅西尼賺翻了，他從義大利一路賺到維也納，再撈到倫敦和巴黎。32 歲時，他賺的錢多到可以讓他退休回家享清福。1829 年，37 歲的羅西尼寫完歌劇《威廉泰爾》就此封筆，不再寫歌劇，快樂過日子去。

　　但時至今日，他的歌劇除了《塞維里亞的理髮師》還一直盛演不衰之外，其餘都乏人問津，鮮少上演。不知是人們的口味變了？還是他的作品無法深得人心？甚或是劇本平凡無聊、作品不夠偉大？聽眾殘酷的收回對羅西尼的熱情！其實羅西尼的作品稱不上偉大，他並不想深化你的心靈，他只想取悅你的耳朵。說穿了，羅西尼的音樂很大眾化，你不用期待太多深刻的感覺；羅西尼胸無大志，沒有要洗滌你的心靈，只是悅耳就好！羅西尼很會服侍人的耳朵，你甚至可以用「好聽」來形容羅西尼的音樂，所謂的「好聽」就是相當悅耳，無憂無慮，得意又 HAPPY。而聽羅西尼的歌劇就像喝白開水，唱 KTV 一樣，很容易討好，卻不值得上癮。雖然他的大部分歌劇已在樂壇上

銷聲匿跡，不過，其中有不少歌劇作品的〈序曲〉，由於音樂生動又具幽默感，壽命卻很長，是音樂會的常客。

關於羅西尼的音樂很會服侍人的耳朵這點，在貝多芬的眼裡，簡直就像垃圾！應該這麼說，羅西尼真的是生得逢時；當時正值所謂的拿破崙戰爭，（拿破崙戰爭指的是拿破崙稱帝統治法國期間（1804~1815年）爆發的各場戰事），這些戰爭可說是自1789年法國大革命所引發的戰爭的延續。歐洲戰況頻仍，到處都在打仗，人們生活鐵定不舒服。正當羅西尼要在音樂界大展鴻圖時，剛剛結束戰爭，人們從戰亂中稍稍喘口氣，夜晚到劇院欣賞音樂，確實需要沒有壓力、不需要動腦筋的聲音，羅西尼的音樂適時滿足了絕大多數人的需求。羅西尼的音樂雖然沒深度，但讓一般人的心靈得到舒坦，得到慰藉，所以他就紅囉！

羅西尼作品裡表現出透裡透外，一眼即被人看穿的通俗性，讓人覺得一切都再簡單不過了。雖然有些人認為羅西尼的音樂似曾相識，因為他常常借用他人音樂元素套用在自己的作品中，好像少了份嚴謹，不過羅西尼自己倒不在乎，似乎還自得其樂。其實，音樂好玩就好了，能帶來純然的歡樂比嚴峻冷酷的距離感受用多了。

羅西尼就是這樣的一位音樂家，好玩、喜愛美食，更有一套食譜以他為名—羅西尼牛排 (Tournedos Rossini)（附件）；據說有一天晚上，羅西尼餓到睡不著起來覓食，因不忍吵醒廚娘，便自己拿起鍋鏟下廚。他以牛骨高湯、紅蔥頭、黑松露醬、波特紅酒等熬煮成醬汁，淋在鋪有肥美鵝肝的菲力牛排上，再刨上幾片奢華的松露，將這四大極品食材結合，激盪出牛排與鵝肝的絕佳風味！。羅西尼曾說：「胃是我們熱情的大管弦樂團指揮！」可見「吃美食」和「寫歌劇」在羅西尼的心中是不分軒輊的。羅西尼某次受邀到一位英國富婆家中吃飯，由於菜餚不夠豐盛，吃得不過癮。要告別時，這位女主人對他說：「最近如果方便，歡迎隨時再度光臨，我會準備粗茶淡飯恭候大駕！」羅西尼聽了，趕忙表示：「夫人，不必改天再來，現在再吃一頓好嗎？」

37歲之後，羅西尼就不再寫歌劇，不寫歌劇後的羅西尼都做些什麼？羅西尼轉而研究烹飪他花非常多時間研究如何製作美味的料理，他可以說是一位美食家。羅西尼的音樂笑話不多，但美食笑話倒不少。有一天羅西尼和朋友打賭，輸的人要請贏的人吃松露火雞，但對方輸了卻耍賴推說現在的松露不香。羅西尼等得超不耐煩，於是寫信給那位朋友說，松露不香這件事，全是火雞造的謠，請趕快請客！另外一則也是跟松露火雞有關的笑話；羅西尼說他這一生哭過三次，第一次是1816年《塞維里亞的理

髮師》首演失敗，因為有一隻貓跑到舞台上，大家都在笑，沒人聽音樂，這是他人生第一次挫敗，於是羅西尼哭了！第二次是因為聽了帕格尼尼的小提琴演出，感動到哭了！至於第三次哭是為什麼呢？有一天羅西尼參加一個在湖邊的宴會，侍者捧著油滋滋、香噴噴的松露火雞，不小心跌倒，羅西尼就這樣眼睜睜的看著松露火雞掉到湖裡，他難過得嚎啕大哭。

羅西尼的個性相當幽默，據說他的生日是 2 月 29 日，是四年才有一次的閏月，所以等他過第 18 個生日時，他已經 72 歲了。不過羅西尼倒是幽默的說，這可省下他許多麻煩，在他 70 歲生日前夕，一群朋友起哄要幫他慶生，大夥兒募了 2 萬法郎，要立一個紀念碑送他，羅西尼聽了說：「浪費錢財！給我這筆錢，我願意在有生之年，每天站在市場旁紀念碑的台子上！」他就是這麼樣有趣的音樂家，如同他的音樂一般，生動又具幽默感。

羅西尼一生一共創作了 39 齣歌劇，但都集中在 37 歲前完成，爾後的 39 年全繳了白卷，一齣也沒寫成，只零星寫下著名的〈聖母悼歌〉和〈小莊嚴彌撒曲〉等宗教音樂以及一些歌曲。羅西尼的前半生可以說是忙碌的喜劇，後半生則是沉寂的默劇。唯一能解釋這個奇怪現象的，我想，應該是羅西尼有自知之明，他知道自己不應該這麼紅，趕快急流勇退，識時務者為俊傑啊！

所謂的序曲，是歌劇上演之前，由管弦樂團演奏的一首曲子，除了有揭開序幕的功能之外，更可以說是歌劇的縮影；三個小時的歌劇，序曲提綱挈領用幾分鐘先告訴你。

這首著名的〈序曲〉以四段描繪的方式，生動地寫情寫景，宛若一首交響詩。這四段分別是：第一部〈破曉〉：描寫阿爾卑斯群峰的磅礡氣勢，由緩慢的音樂喚醒沉睡中的群峰（譜例 1）；第二部〈暴風雨〉：小提琴以強而有力的半音階不祥的主題暗示著山雨欲來風滿樓的景象（譜例 2）；第三部〈靜寂〉：緊接著暴風雨後的寧靜，透過英國管（註 1）描寫平靜的田園詩句（譜例 3）；第四部〈瑞士兵進行曲〉：描寫反抗奧地利虐政的瑞士軍隊，挾著小號踏出奮勇向前的進行曲（譜例 4）。現已成為獨立的四部分，可單獨被演奏，相當討喜，很受歡迎。

　　說到威廉泰爾（註2），他是歷史上有名的神射手，義大利作曲家羅西尼根據德國大文豪席勒原作《威廉泰爾》，改編成一齣長達4~5小時的大型歌劇。這是一個描述瑞士人推翻奧國暴政的革命故事；14世紀初，瑞士在奧國的暴政下苟延殘喘、民不聊生，某次奧國的士兵，霸王硬上弓，欲強暴牧羊女，被激怒的牧羊人一時失手殺死了士兵，反被奧國軍隊追殺。此時瑞士英雄威廉泰爾挺身而出，協助牧羊人逃亡。奧軍惱羞成怒，抓威廉泰爾的朋友抵債洩恨。一日，奧國總督又在魚肉鄉里，強令過路的人對著豎於街口的竹竿脫帽敬禮，威廉泰爾攜子又恰好打那兒經過，英雄拒不行禮，被抓個正著。總督久聞威廉泰爾射箭奇準，出了難題，將蘋果放置威廉泰爾之子的頭上。若射中蘋果，眾人即當場釋放，若稍有偏差，後果自行負責。神射手果真就是神射手，威廉泰爾穩穩地一箭中的，兒子毫髮未傷，正當大夥慶興逃過一劫，不料另一支箭，冷不防地從威廉泰爾的身上掉了下來，原來威廉泰爾心想，今天若失手傷了自己的兒子，就要拿起原先藏著的箭，射向總督的身上，一命抵一命。總督知曉勃然大怒，下令將威廉泰爾一行人全部抓起來槍斃，英雄被抓的單純事件，竟激起了瑞士人民的同仇敵愾，革命風起雲湧，舉國上下團結一致，一場民族的戰役，於是興起。瑞士人民救回了英雄，贏得了自尊，得以揚眉吐氣，宣布獨立。

　　兩方軍隊打來打去，自然少不了代表軍隊的號角聲，在這首〈威廉泰爾序曲〉當中，具進行曲風的第四段〈瑞士兵進行曲〉，便是藉由小喇叭急促的短音，帶出雄壯絢麗的革命軍英勇的步伐。軍隊奮勇向前的進行曲，聲勢逐漸增強，氣氛漸次升高，經過幾次衝突對抗，終於推翻了暴政，全曲進入了歡天喜地的驚叫吶喊，最後在整個管弦樂高奏的凱歌下畫下句點。

..

（註1）：英國管是木管樂器，屬於雙簧家族的一員。它跟英國一點關係也沒有，就像法國號和法國無關，太陽餅裡面沒有太陽的意思是一樣的。英國管是在1720年的德國，由雙簧管改良而來的，因此兩者外觀長有點像，最大的差異在於英國管的底部有個圓球狀的喇叭口，音域也比雙簧管低五度，音色較低沉濃郁，鼻音較重。

（註2）：威廉泰爾讓我想起一個冷笑話！有一天三個神射手要比賽，看看誰才是天下第一神射手。比賽的方法就是將蘋果放在一個人的頭上，看看誰能一箭中的；第一個出來的，雄糾糾、氣昂昂拉滿弓，咻～一射，就把蘋果給射中了，「果真是神射手」大家議論紛紛，「他是誰啊？」這位神射手，鞠了個躬說：「I am 后羿。」喔～原來是射下九個太陽的后羿，難怪這麼準，大家掌聲如雷。第二個上場的，也一樣非常神準，一箭就射中蘋果，大家引頸期盼「這個又是誰啊？」第二位神射手慢條斯理的說：「I am 威廉泰爾。」大家嘖嘖稱許，果真是神射手！接著，第三位神射手上場了，他望著圍觀的群眾，示意要大家安靜，圍觀的群眾摒住氣息，不敢出聲。這位神射手，拉滿弓，深深吸一口氣，咻一聲，糟糕！射中蘋果下方的人，大家一陣錯愕，面面相覷，這下事情大條，這闖禍的是誰啊？只見第三個人說：「I am "sorry"！」

附 件

羅西尼牛排 (Tournedos Rossini)

食材－1 PERSON (人)	
1. 菲力牛排	150g
2. 鵝肝	30g
3. 黑松露片	5片
4. 黑松露紅酒醬汁	**60cc**
5. 青花苗	2g
6. 食用花	1朵
7. 松露油	1cc

作法：

1. 菲力牛排灑上鹽胡椒調味，使用平底鍋將表面煎上色，爐烤至 5 分熟備用。

2. 將鵝肝回溫至室溫，使用平底鍋將表面煎上色爐烤備用。

3. 紅酒醬汁加熱濃縮並加入黑松露醬調味後備用。

4. 取一磁盤依序排上菲力牛排、鵝肝淋上松露紅酒醬汁，再刨幾片黑松露，淋上松露油，最後擺上青花苗和食用花即可。

黑松露紅酒醬汁 (Truffle Red wine Sauce)

食材－10 PERSON S(人)	
1. 肉濃汁	1L
2. 波特紅酒	300g
3. 紅蔥頭	50g
4. 黑松露醬	100g
5. 油糊	適量

作法：

　　將紅酒與紅蔥頭放入醬汁鍋加熱並燃燒酒精，接著倒入肉濃汁後濃縮，讓味道融合並調味過濾，再加入黑松露醬，使用油糊調整稠度即可。

◎　舌尖上的味道：此醬汁口感滑潤又回甘，黑松露讓紅酒醬汁增加松露的特殊香味，增添紅酒醬汁的韻味

肉濃汁 (Gravy)

食材		作法
1. 牛骨頭	10kg	1. 將牛骨頭放入烤箱烤上色，放入高湯鍋加水蓋過牛骨，小火熬煮8小時製成牛高湯。
2. 紅蘿蔔	1kg	2. 紅蘿蔔、洋蔥、使用平底鍋乾煎至焦化，再和西芹一同加入牛高湯中。
3. 洋蔥	2kg	3. 使用平底鍋炒香蕃茄糊並去除酸味後倒入牛高湯。
4. 西芹	0.5kg	4. 牛碎肉放入烤箱烤上色並至出油脂後倒入牛高湯。
5. 牛蕃茄	1kg	5. 使用醬汁鍋將紅酒加熱並燃燒酒精後倒入牛高湯。
6. 蕃茄糊	300g	6. 將加入蔬菜及牛碎肉的牛高湯加入月桂葉，百里香熬煮6小時製成肉濃汁。
7. 月桂葉	5pc	7. 將肉濃汁過濾加熱備用。
8. 牛碎肉	2kg	
9. 紅酒	2L	
10. 百里香	5g	

台中亞緻大飯店，頂廚房—資深副主廚，蕭凱澤，真心推薦

譜例　威廉泰爾序曲

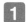

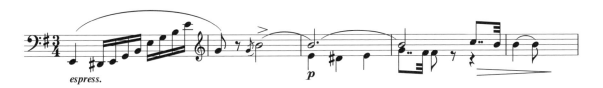

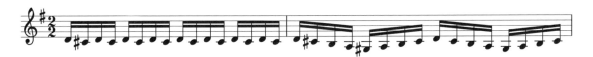

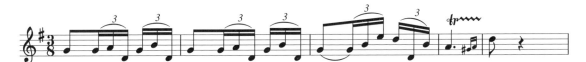

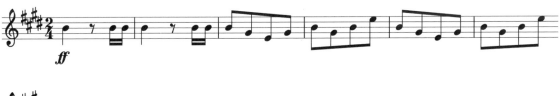

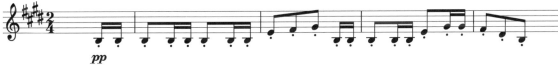

出賣音樂

　　我們家的 Baby 一聽到電視上計時鳥來報時，一定停下手邊任何玩具，非常專注的看著鳥兒，陪它共渡那一整點。我的小時候沒有電視，更遑論計時鳥來作伴，但阿爸有個神祕的黑盒子，轉轉按鈕會發出不同的聲音，男男女女會跑出來說話唱歌，尤其每到整點，高亢的小喇叭、急促的複點節奏，催促著我立起雙耳。原來是「中廣新聞」，它教我學會了專注。

　　收音機把威廉泰爾帶進了家家戶戶。「中廣新聞報導」的片頭音樂選擇〈威廉泰爾序曲〉第四段一開始小喇叭部分，數十年如一日，深入人心，每每聽到這首曲子，就想聽聽頭條是什麼？其實序奏小喇叭部分之後，〈賽馬〉成了真正的頭條。這段旋律會讓人聯想到騎馬比賽，聽者好像搖身一變，變成了口中大喊 Hi-- Ho 的西部牛仔。

　　曾經就有一則面紙廣告，為了強調它的容量加大，價格不變，準備兩匹馬造型的面紙盒，比賽誰的容量大？槍聲一響，開始拼命抽取盒中的面紙，「威廉泰爾」都還沒唱完，其中一盒已經用畢，音樂激發了馬兒的潛力，強調了賣點！

　　其實聽到〈威廉泰爾序曲〉會聯想到西部牛仔都是小時候卡通看太多！1983 年老三台時代，中視曾播過美國經典故事改編的電視卡通影集《The New Adventure of the Lone Ranger》，中文片名就是《獨行俠》，每次牛仔出場都是用〈威廉泰爾序曲〉中的第四段〈瑞士兵進行曲〉當配樂，因此「威廉泰爾」等於牛仔「騎馬打仗」的影音連結便根深蒂固的種在我們心中。說到牛仔，他是老西部片重要元素，是西部拓荒時期的正義化身，是當時的復仇者聯盟，更是英雄的代名詞；牛仔行俠仗義時總是蒙著

面、騎著馬、帶著老式左輪手槍在屋頂上奔馳，還要跟印第安好朋友劫蒸氣火車來段英雄救美，並且同場加映正反兩派在火車頂上火拼的精采對決，當然最後英雄必定會擊敗暗黑勢力，然後很有意境的騎馬消失在夕陽中。這些西部梗總是歷久不衰，一演再演。2013 年獨行俠 (THE LONE RANGER, 2013) 重新搬上銀光幕，美國原住民勇士 Tonto（強尼‧戴普飾）將與執法人士 John Reid（艾米‧漢莫飾）攜手合作，對抗貪婪腐敗

的邪惡勢力。當中英雄「騎馬」追壞人的畫面搭配羅西尼的〈威廉泰爾序曲〉是片中最大亮點，更是向經典致敬的最佳範例。

「騎馬」的英雄救美幾乎成了西部片的既定公式，但是迪士尼電影《麻雀變公主》(The Princess Diaries, 2001)，這次英雄不騎馬，英雄進化「開跑車」來拯救傷心的公主回皇宮；蜜亞公主（安海瑟威飾）在趕往舞會的途中車子拋錨，她一個人絕望的躺在沒有車頂的車子裡頭，哼著 catch a falling star，觀眾的心情跟著歌聲難過起來。就在絕望之際，〈威廉泰爾序曲〉的勝利號角響起，皇后的保鏢兼公主的保母遠遠的開著加長型車子隆重登場，哇～保母變成英雄！解救卡在半路的受難公主。

英雄可以變保母，英雄也可能變狗熊！現在智慧型手機當道，隨處可見摩登的上班族，大老闆或是學生族群，人手一支手機，隨時哈啦，隨地滑來滑去；年輕人沒用過數字按鍵式手機，更沒看過轉盤式電話，無法想像手握按鍵的紮實觸感！年輕人出門最怕手機沒電，最怕沒有網路，更怕電池爆掉，難以理解一支手機為什麼可以用上 5 年以上？手機的快速竄起，迅速改寫人類的通訊歷史，想當年，手機剛剛竄起的年代，各家廠商卯足力氣比功能，Nokia 6150 號稱地表最強手機，有著超強收訊與耐摔耐磨耐操又人性化的功能。他會分辨來電何人，當時最成功的廣告台詞就是「科技始終來自人性」，廣告主打不同人來電，可設定不同音樂。此時廣告中的電話響起，伴隨著「威廉泰爾」騎馬鞭策的振奮，讓人拉緊了神經，原來是老闆打電話來了。「威廉泰爾」的聲聲呼喚加上老闆的索命連環 CALL，真的會讓人腎上腺素狂飆，英雄變狗熊緊張起來呢！不過，偷偷告訴你，我老闆的來電鈴聲不是設定〈威廉泰爾序曲〉而是薩拉沙泰的〈流浪者之歌〉，是個怎麼樣的心情呢？想想蛋黃哥就知道了！

6 Chapter

顫慄

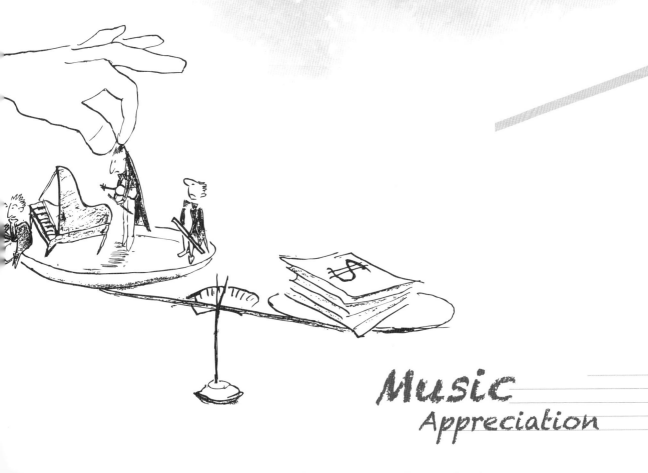

Music Appreciation

音樂欣賞—樂來樂有趣
Music Appreciation

巴赫
D 小調觸技曲與賦格 BWV565

作者介紹

古典樂迷流傳著一個荒島故事。如果你如同魯賓遜即將漂流到荒島，但你只可以選一樣音樂，你會帶什麼？阿雅的〈銼冰進行曲〉？夏天聽聽可以，蠻清涼的，但可能過不了冬天；Super Junior 的 "Sorry Sorry"？到荒島過下半輩子，如果只能聽 "Sorry Sorry"，真的蠻 Sorry 的。PPAP? 說實話這首曲子剛開始聽還蠻有趣的，但想到下半輩子只有蘋果、鳳梨陪伴你，就覺得好淒涼喔！流行歌曲是具有時效性的，一首流行樂曲的平均壽命為 60~180 天，隨即被另一股浪潮淹沒。如果他能夠在「汰舊換新」的壓力下，屹立不搖，必成未來古典。

　　古典音樂也是從前的流行音樂，經過時間的淬鍊終成經典。400 年的古典音樂巨星雲集，聽哪個好？蕭邦？李斯特？他們的情感太豐沛浪漫，像吃了頓飽餐，總擔心會塞牙縫。在各種繁雜的界說定義翻滾後，流行被淘汰、浪漫被昇華，最後莫不鍾情於巴赫。巴赫的音樂客觀、嚴謹、耐聽，加上他的賦格包含了數學幾何，足以收買喜歡音樂又愛動腦筋的人。

　　在音樂的世界裡，巴赫 (BACH) 是位你要特別去區別說明，你要說的是哪位 BACH 的作曲家，因為 BACH 是德國很大的家族姓氏，加上他的子孫也遺傳他的創作才華，留下許多作品。因此，對這個來自大家族的巴赫先生，我們都會以 J.S.BACH 來代表他。J.S.BACH(1685~1750)，德國人。BACH 這個姓氏在德文的意思是小河流，巴赫的音樂如同他的名字，像汩汩不斷的溪流，灌溉爾後的音樂家。他就像個源頭，大幅擴張音樂的可能性，奠定後來四百多年西方古典音樂的基礎，巴赫可以說是現代

西洋音樂的開山鼻祖。貝多芬就曾經說：BACH 豈止是 BACH，他是大海，時至今日，我們也以「音樂之父」之稱來尊敬他。

現代的作曲家們都一致認為，巴赫很偉大，無人可以超越，但奇怪的是，這麼偉大的作品，好像大家對他都不太熟，很少有人會主動去接觸巴赫的音樂。深究其中，有可能的原因不外乎是年代太久遠。年代久遠是個不爭的事實，要吸引大眾主動去聽一個老扣扣的作品，可得下一番功夫才行。另一個比較被接受的原因是─巴赫真的太難了，所謂高處不勝寒、曲高和寡，就是這種氣氛阻撓了巴赫和大眾之間的距離。

巴赫是 1750 年去逝，那一年正是巴洛克時期的句點，古典時期的起點。一個時代的結束，經常都會透過一個偉大作曲家的「動作」，由這個偉大作曲家結束一個時代。因為，就是這個偉人太偉大，旁人跟不上他的腳步，更遑論超越他，只好退而求其次，走別條路，寫不一樣的音樂，另闢新領域。就像貝多芬，也是結束古典時期的一代傳奇人物；因為在貝多芬之後，沒人敢寫奏鳴曲，弦樂四重奏這種重視平衡、形式、品味、追求客觀的作品路線，只好走向想像、幻想與具特色樂種的浪漫樂派來另闢生路。而巴赫也是一樣，他透過將複音音樂、對位手法發揮得淋漓盡致的「動作」，結束巴洛克時期。巴赫、貝多芬都是時代偉人，也是時代終結者！

巴赫是巴洛克時期德國最超群卓越的作曲家，他一生奉獻給音樂，一生都為工作寫音樂，即使寫世俗音樂也很宗教；他的生活單純到像個神父，但他結過兩次婚，生 20 個小孩（這點倒比較像一般百姓），許多樂迷津津樂道他擁有 20 個孩子的超能力，不過巴赫在音樂創作上的「多產」，也是少有人能及。巴赫因為工作的需求，譜寫各類樂曲。在威瑪時代，由於擔任禮拜堂風琴師，就為教會寫很多風琴曲，到柯登擔任宮廷樂長後，作曲更成了他主要工作。巴赫是個工作狂，作品產量豐富多樣，從清唱劇、神劇、奏鳴曲、前奏曲、賦格曲、組曲、各種室內樂琳瑯滿目，大都採取對位風格，這種對位的手法也成了巴赫永遠的標記。

而巴赫音樂的難，也就是難在他複雜的對位手法。巴赫從不寫簡單的曲子，巴赫的基本精神就是對位，這是極高難度的寫作手法，困難度高，作的好的人有限。最典型的對位叫賦格 (Fugue)，指的是一個短的主題，一次呈現後，移到另一個高度反覆，與另一個旋律展現自由對位，兩條旋律交織在一起，互相追逐競賽，底下說的和上面不一樣，形成奇妙的和諧。巴赫喜歡讓許多的聲部重疊、交織出現，呈現層次之美，

最多可以達到 7~8 個聲部，在錯綜複雜的音樂網中，展現無限的組合。但是對許多剛聽巴赫的人而言，巴赫的作品太深奧，不僅要集中精神，隨時警戒，觀察音樂動向，更要頭腦清晰、理解聲部路徑與發展。愛樂者常常為了尋找主題而困擾不已，恨不得自己能多長幾隻耳朵，才能把巴赫音樂聽清楚些。

巴赫的音樂種類繁多，除了歌劇之外，各種音樂分野均留下數量豐碩的作品，譬如他的大鍵琴或管風琴的作品：《義大利協奏曲》、《郭德堡變奏曲》和《D 小調觸技曲與賦格 BWV565》，這些作品真是空前絕後的好。另外，被譽為「鋼琴的舊約聖經」的《十二平均率鋼琴曲集》，六首《布蘭登堡協奏曲》，《馬太受難曲》都舉足輕重。為了方便愛樂者研究與聆賞，1958 年德國音樂學者史密特苦心研究巴赫，將巴赫的作品主題分類作一目錄索引，以巴赫作品主題目錄 (Bach-Werke-Verzeichnis) 編號，簡稱 BWV，目前巴赫的作品都以 BWV 來編號。

即使巴赫現在名望很高，可是在當時，他並沒有得到應有的款待及尊榮；1723 年，巴赫來到萊比錫大教堂找工作，萊比錫市政府是到第二輪才徵求巴赫的意願，意思是說巴赫當時還不是第一人選，市府屬意的是當年享富盛名的音樂家－泰勒曼（現大家對他已不太熟悉），但遭泰勒曼拒絕，這種錢少事多的工作才有機會輪給極需要工作的巴赫手中。巴赫一上工就作了 27 年 (1723~1750)，都沒有離開過這個崗位，這種任勞任怨的表現絕對是所有老闆的最愛。

巴赫除了生前並未獲得應有的重視與地位之外，連作品都慘遭惡意遺棄。像著名的《布蘭登堡協奏曲》，受贈的貴族並不懂得珍惜，後人是在廢紙堆裡發現的。《馬太受難曲》更有類似小說情節的坎坷身世；傳聞巴赫的《馬太受難曲》原稿淪落到豬肉攤，是被拿來包豬肉的時候被發現的。也就是說在巴赫死後，他的作品一度被遺忘，雖不至於完全消失，但確實不如往日光彩。

關於「馬太」受難到豬肉攤的民間軼事，官方則有比較勵志卻也戲劇化十足的說法；1729 年 4 月 15 日《馬太受難曲》在萊比錫首演，演出 2~3 次之後就鎖在抽屜中乏人問津，當時人們的耳朵無法接受如此新穎的聲音手法，這部作品於是漸漸被世人遺忘。隔了 100 年，1829 年 3 月 11 日浪漫樂派作曲家孟德爾頌 (Mendelssohn, 1809~1847) 無意間發現巴赫作品，驚為天人，於是到處奔走，排除眾議，就是要指揮巴赫的《馬太受難曲》，讓世人知道巴赫作品的偉大。因為孟德爾頌的慧眼識英雄，巴赫才得以鹹魚大翻身，輝煌於今世。從那時候起，《馬太受難曲》才真正影響後世，

巴赫地位從此屹立不搖。孟德爾頌確實是巴赫的貴人、巴赫的伯樂，他喚起大家對巴赫的記憶，重拾時代的精神。用一句話或許可以形容巴赫的偉大：「莫札特是最偉大的天才作曲家，巴赫的地位則更勝一籌」。

樂曲介紹

如果有人問你，古典音樂家中最喜歡誰？最常聆聽的是誰的音樂？我知道你的內心小劇場已經開始糾結，但千萬不要說是巴赫！因為這有兩種可能；一、你是研究巴赫的專家。二、你是瘋子。因為巴赫的音樂太難懂，沒有人會平常沒事拿來聆聽，當作紓解壓力或是增加情趣的慰藉。巴赫在我的心目中，就像一位德高望重的長者，音樂有深度，需要正襟危坐的仰望。即使是小時後的巴赫，也被塑造成孜孜不倦，勤奮學習的音樂熱愛者。

許多巴赫的小故事都特別營造他勤勉用功的特質。其中一則特別勵志；故事說巴赫為了欣賞風琴大師蘭肯的演奏，徒步走 50 公里到漢堡，就為了聽一場音樂會，你知道 50 公里有多長嗎？差不多從台中到竹南。開車都要一個多小時，走路真不知要走多久！巴赫的毅力真叫人感動。還有一則，也很感人；巴赫為了聆聽前輩巴克斯泰烏德的現場演奏，又開始他苦行憎之旅，這次徒步走 360 公里，到北方的呂白克。像這樣，巴赫利用各種機會，不斷學習，到青年時代已經成為很優秀的音樂家。這時期他就寫下著名的管風琴曲《D 小調觸技曲與賦格曲》。

《D 小調觸技曲與賦格曲》寫作於 1709 年前後，是五首同形式曲子中最有名的一首，常被改編成鋼琴曲及管弦樂曲。這首觸技曲與賦格，觸技曲 (Toccata) 熱情、賦格 (Fugue) 優美，在管風琴的音色交織下，形成強烈的對比。曲子一開始的導奏（譜例 1），由像是手指練習的雙手齊奏，緩慢的醞藏著神聖的契機，特別是每一重拍的音符與休止符刻意的延長 ⌢，讓管風琴特有的音質達到了全然的解脫，這種「放大」的效果，充滿了激情與渴望，增加了音樂的張力，令人屏息。在激昂的導奏過後，進入了最急板 (Prestissimo) 的觸技曲主題（譜例 2）。16 分音符組成的三連音，像是滾雪球般的向前推進，此時休止符又來湊熱鬧，每一延長，暗示著更大能量的來臨，雪球越滾越大，終於以最絢麗的裝飾奏來結束高潮。接著進來的是優雅的賦格主題（譜例 3），由單聲部、二聲部慢慢累積到豐富和聲效果的三聲部，音色質感逐漸增厚，表現出巴赫和聲的層次感。稍後，觸技曲的主題會重新加入行列，速度經由慢、快、慢的轉折後，在甚慢板中悠然停止。

譜例　D小調觸技曲與賦格BWV565

1

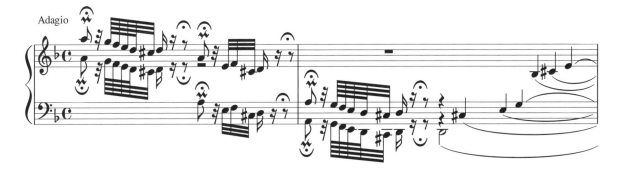

2

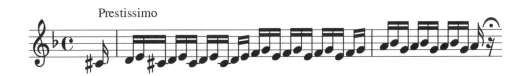

3

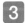

出賣音樂

　　不要以為巴赫的作品老掉牙，五〇年代起，巴赫熱潮狂燒樂壇，音樂的實證主義者開始探究巴赫那個時代的音高、音色、音質，決定實物演練，以當時期的樂器原音重現，演奏巴赫音樂，再塑巴赫當年風采，帶動另一種詮釋巴赫音樂的可能。八〇年代，有人用合成樂器演奏巴赫。九〇年代，有人將巴赫和流行音樂 Rap 和在一起（例：Candy Box 的 everything's gonna be alright），締造 Billboard 排行冠軍。

　　到了 21 世紀，巴赫音樂還是領先潮流，相當前衛，他的音樂宜古宜今，和各式的媒材（流行樂、動畫、電影…）結合毫無違和感。華特·迪士尼 (Walt Disney) 的音樂卡通電影《幻想曲》介紹 8 首古典音樂經典之作，就是拿巴赫的《D 小調觸技曲與賦格曲》這首曲子打頭陣，這也是巴赫入門必備曲目。迪士尼的動畫大師捨棄以故事表現音樂的方式，直接以一個單純畫面呈現這首動人的大師級作品，嘗試探索巴赫音樂中可能具有的「視覺」特質。你覺得四百年前的巴赫要搭配哪種的色彩圖象？華特·迪士尼選擇抽象圖形的運動、色彩的變化來再造巴赫。為什麼現代幾何圖形會在四百年前的巴洛克音樂雀屏中選呢？可能是巴洛克音樂和幾何圖形都具有純粹性。因為純粹，所以可以互相包容。

　　巴赫的音樂讓人直覺聯想到教堂，有一段詩這麼美麗描寫著：「走在歌德式的教堂裡，陽光穿透五彩的玻璃畫，從頂端灑下了一道道彩色的光芒，從下而望，那似乎就是通往上帝所在的方向。有人說，巴赫是一位偉大的建築師，他的音樂就像是歌德式的教堂，遠遠的瞭望，雄偉、穩重、堅實而肅然；從近處觀察，每個細微的地方，卻又是精緻、雕琢，講求對稱、和諧；如果進入建築內部探索，每個尖拱的弧形線條，局部看是單純的幾何形狀，整體宏觀又合而為複雜的立體圖形。巴赫的音樂，結構上呈現了歌德式建築的方法，而他內在精神，卻像是從彩色玻璃中灑下的五彩光芒。超越了時空的限制，在混沌的現世中，引領人們，找到心的方向。」

　　除了教堂你還想到了什麼？吸血鬼？還是汽車？1998 年 March 車系廣告抬出了巴赫，以教堂為背景襯托出這首膽顫驚悚的觸技曲：旭日從教堂背後升起，陽光透過教堂的尖頂，灑在一輛全新的汽車上，裡面坐著身著黑衣的吸血鬼，他皺了皺眉頭，顯然光線讓他覺得不舒服，他搖起車窗，fell better。旁白說：March 的車窗有防紫外

線裝置，連吸血鬼都舒服了。這裡所製造的教堂的聖潔、鬼魅的驚悚，巴赫的管風琴作品《D 小調觸技曲與賦格曲》抓得住它。這首曲子確實帶著某種吸血鬼的特質，它攫住獵物，絲毫不肯放鬆，直到對方的最後一滴血被吸乾為止。廣告商明瞭，除了畫面造成的視覺效果，他們更需要能撼動人心的聽覺震撼，能夠結合這兩股力量的只有巴赫了。

巴赫的《D 小調觸技曲與賦格》，除了讓人聯想到吸血鬼，還適合賣什麼呢？鄉土小吃、藏在原木箱中冒著白煙的豬血糕，應是不錯的聯想。豬血糕 (pig's blood cake) 在 2009 年還被英國旅遊網站「VirtualTourit.com」評選為全球十大最怪食物榜首，黑黑不討喜的外表，卻有柔軟的內在。老外覺得台灣的豬血糕夠特別，吃起來簡直內心戲爆棚，

如果豬血糕再配上這樣的音樂，喔！或許新新人類對這種另類的行銷，才趨之若鶩呢！說不定「巴赫吃豬血豬」這一招還可以讓我們國家名揚四海呢！

巴赫入門

　　巴赫在音樂上的地位我想是無庸置疑的，但是好的音樂如果一開始就嚇跑了一半以上的人，豈不暴殄天物，非常的可惜。如果巴赫音樂可以輕鬆入門，那該有多好？我一直在尋找巴赫音樂的輕鬆處方，說實在的，我找到了！強力推薦來自法國的—「史溫格歌手」(Swingle Singers)！他們以演唱器樂音樂、改編作品聞名，曲目包含爵士、流行、古典各種類型，後來因為演唱巴赫而名噪一時，他們脈絡分明的聲部組合，把巴赫給唱活了，你會驚訝的發現，原來巴赫的旋律是這樣流動的！

　　我覺得巴赫多聲部的器樂作品，用「唱」的更能將巴洛克時期聲部線條清楚呈現。有時候聆聽用大鍵琴演奏的三聲部創意曲或平均律，中間聲部經常不自覺就會被吃掉、聽不到；有時候更因為多聲部線條同時交織在一起，演奏者或是聆聽者容易跟丟主題，也容易分神，產生迷路的窘境，等一回過神來，已經不知道自己身在何方。因此，想要彈好巴赫作品的學生，不妨學史溫格歌手多唱幾次！把聲部問題搞清楚之後再來彈，你會發覺你和巴赫一樣思路清楚，一樣聰明！

　　如果你的耳朵已經臣服在「史溫格歌手」詮釋的巴赫裡，接下來要再訓練你的耳朵，帶領你從初階躍進聆聽巴赫音樂的美麗境界。巴赫鍵盤音樂最佳詮釋者，首推來自加拿大的鋼琴怪傑—顧爾德 (Glenn Gould, 1932/9/25~1982/10/04)，他英年早逝，只活了 50 年，但是，他在音樂上獨樹一幟的詮釋以及特立獨行的行為舉止，依然吸引一群顧爾德鐵粉，最重要的是他獨排眾議挑戰巴赫冷僻作品，再度燃起樂迷的巴赫魂。許多人批評他彈奏時的手勢又怪又多，看的人眼花撩亂；他總是一邊彈琴一邊哼唱，讓錄音師傷透了腦筋；他一年四季總是穿著長外套，夏天還帶露指手套穿大衣；出門演奏，一定要帶著會滋滋作響的專屬座椅…。他還有許多怪僻，譬如駝著背彈琴，坐超低的椅子，手腕往下壓，肩膀抬高…全是鋼琴老師禁止學生做的事情，結果顧爾德全犯了！顧爾德應該是全世界鋼琴老師的全民公敵，但是他這樣彈琴卻還能把音處理的超乾淨，才氣死人！不過說實在的，顧爾德的那種彈法，只適合他自己，大部分的人

還是不要模仿。起碼我的老師就說不可以，駝背就是不好，彈琴至少要抬頭挺胸嘛！因此，以鋼琴老師的觀點，顧爾德彈琴法絕對是負面教材！顧爾德還是「聽」的就好，我們可以閉起眼睛，盡情享受顧爾德的巴赫世界

記得我第一次聽顧爾德的巴赫錄音，驚為天人，他改變我對巴赫音樂的看法。顧爾德將古老的作品注入了全新的生命，他清楚呈現每個聲部的線條，他的節奏清晰且有活力，他的音色細膩且多變化，尤其在音色上的處理非常精緻，他刻意強調斷奏與滑奏之間的音色差異，聲部與聲部之間主從關係，讓人耳目一新。聽著它，可以強烈感受到年少輕狂的奔放和熱情，音樂不再毫無生氣，還豐富了起來。如果你老覺得巴赫音樂深奧難懂無法接受，聽聽顧爾德的巴赫，應有所改觀。誠如俄國名鋼琴教育家涅高茲 (Heinrich Neuhaus) 在聽完顧爾德的巴赫演奏後說：「巴赫復生了」。

至於巴赫的管風琴作品，該聽誰的詮釋？管風琴是宗教音樂重要樂器，是音量宏偉的樂器，是演奏起來手忙腳亂的樂器。演奏者的手要彈琴，還要控制音栓、按鍵活塞一堆，異常忙碌；腳也不得閒，雙腳要踩踏鍵盤，但腳不似手那樣靈活，要在鍵盤上找到正確的音又快速移動，又是另一番功夫。印象中的管風琴演奏家都是一臉正經，像上帝的使者傳達宗教的理念，一出場就把年輕人震懾得不敢直視。但是時局不同了，現在網紅當道，推薦一位顛覆傳統的管風琴演奏家－卡麥隆・卡本特 (Cameron Carpenter)，他被封為「古典樂禁忌的毀滅者」、「管風琴音樂的終結者」，2008 年卡本特發行個人首張專輯《革命》，成為唱片史上第一位入圍葛萊美獎的管風琴家。這些都是他爆紅後迎來的頭銜，其實最早他是靠 YouTube 走紅的，首先引起議論的就是他的穿著，演奏管風琴時，他總是穿著鑲亮片的緊身衣，加上他長得很俊俏，馬上吸引年輕網軍關注。最重要是他迷幻般的詮釋，把巴洛克像經典黑白片的演奏方式幻化成色彩豐富的彩色電影。他的腳上功夫非常了得，為了凸顯自己過人的琴藝，他經常改編左手旋律給腳來演奏，看起來就像雙腳在鍵盤上跳舞一般，影片 po 出後，馬上在網路上爆紅，推薦給對古老樂器有點怕怕的你！

6-2 music 華格納

〈女武神的騎行〉選自樂劇《女武神》

作者介紹

撇開音樂，單就「人」這個角度來看華格納，華格納絕對是個爛人！世界上有兩種人惹不得，一是不要臉，二是不要命。華格納絕對是第一種！這話講得有點重，但從他的跑路人生和風流情史，你真的會爆粗口！

華格納 (Wagner, 1813~1883)，一生傳奇，曾「出國深造」N 次，他到處欠債，而且欠的理所當然；一般人借錢是低聲下氣，他則是理直氣壯，他的名言：「請你不要謙讓這次奉獻的機會了。無論如何我一定要這些錢不可」、「像我這樣的大人物，很可能以後就不會向你求助了。」華格納自命不凡，他霸氣的認為「看得起你才跟你借錢」、「跟你借錢是給你面子」，人們要崇拜他、仰望他，歡喜奉獻錢財來成就他的偉大、他的理想，成為衷心追隨他的華格納信徒。

1839 年（26 歲），年紀輕輕的華格納就因為債務「出國深造」避居巴黎，生活十分潦倒，1842 年才得以返回德勒斯登。隔年在德勒斯登指揮首演《漂泊的荷蘭人》而聲名大噪，就有人調侃華格納早期歌劇《漂泊的荷蘭人》大風大浪的音樂為什麼寫得如此傳神，因為華格納跑路期間，從挪威峽灣搭船偷渡到倫敦的時候，一場突如其來的海上暴風雨，讓他遇到差點滅頂的船難事件，這切身的經歷成就了非凡的《漂泊的荷蘭人》。

真搞不懂為什麼華格納總是欠債？總是在躲避債主？難道他都沒有寫過好作品？華格納厲害的地方就是有辦法寫出一齣齣暢銷作、賣版權、賺大錢，然後全部敗光。再寫出許多獲得極大成功的作品、得到豐厚收入，再揮霍掉。如此不斷循環，一次又一次瀕臨絕境。

　　1849 年華格納又欠下龐大債務，他心機的盤算，乾脆去參加反貴族制度、反資本主義的德勒斯登革命，若成功了，必定廢除幣制，那他之前的欠的債務不就通通一筆勾銷？結果人算不如天算，革命失敗，冤親債主找上門，只好走避威瑪，不久轉往蘇黎世暫居，開始流亡 12 年的瑞士生涯。華格納以此方式過了大半輩子，直到 1861 因政治特赦，獲准重返德國。這就是 50 歲以前跑路人生的華格納，老是跟錢過不去，這不禁讓我想到台灣秀場天王豬哥亮…。

　　1864 年，年過半百的華格納人生出現大逆轉，最新的皇室贊助者－巴伐利亞國王路德維希二世 (Ludwig Otto Friedrich Wilhelm, 1845~1886) 浪擲千金全力資助華格納，不只幫他償還所有債務，還對華格納的要求一呼百應。那個最狂妄、最厚顏的華格納，總是有辦法讓許多年輕的貴族無悔的掏錢供養他，成就他那無可救藥的優越感。路德維希二世不只改變華格納的一生，也從此開啟樂界的新德意志傳奇，儘管人們對於華格納的道德評價毀譽參半，卻都不得不承認他將「歌劇」帶往一個全新的境界，是個令人又愛又恨的存在。

　　接著來盤點華格納的風流情史，這就更讓人生氣了；1836 年其貌不揚的華格納何德何能，年僅 23 歲就娶了當紅歌劇女星敏娜・普拉那 (Minna Planer)，婚後沒多久，因為工作不順、經濟陷入困境導致兩人婚姻生波，華格納剛開始還想只要事業有成，婚姻就有轉機，沒想到事業有轉機，他就轉性，大搞婚外情。1857 年他與富商的老婆－瑪蒂德・威森東克夫人 (Mathide Wesendonck) 暗通款曲、打得火熱，催生了巨作《崔斯坦與伊索德》，華格納將他對愛情的渴望全透過音樂呈現出來。1861 年妻子敏那終於不願再忍受丈夫的風流，結束 22 年的婚姻，拂袖而去。可是瑪蒂德・威森東克夫人並沒有扶正，因為年輕小四來盜墓！（註 1）

　　1864 年華格納又搭上好友李斯特的愛女柯西瑪 (Cosima, 1837~1930)，大方談起爺孫戀，更令人不堪的是，柯西瑪當時還是指揮家畢羅 (Hans von Buelow) 的老婆。真是有夠亂，彷彿是 19 世紀翻版的夜市人生、世間情，好吧，我承認，男人不壞女人不愛。可是為什麼畢羅～堂堂一位名指揮家，要對老婆的紅杏出牆忍氣吞聲呢？事實上，畢羅並非老糊塗，他一切都看在眼裡；他是華格納作品專屬指揮家，華格納很壞，常常故意把他調到遙遠的地方指揮演奏其作品，好讓柯西瑪為華格納生 3 個小孩。畢羅都睜一隻眼閉一隻眼隱忍下來，因為一直以來他都是華格納的頭號粉絲，華格納是他音

樂上的偶像！畢羅曾說：「如果不是因為他是華格納，我一定會一槍打死他！」就因為他是華格納，所以畢羅選擇原諒、逃避，甚至成全。畢羅沒有因為華格納道德上的嚴重瑕疵而影響他對華格納的藝術評價，他仍然努力推崇華格納的作品，甚至為偶像戴綠帽都值得！不過，話再說回來，華格納就是有這樣的力量，讓人全心全意的愛上他，不管女人或是男人！

人們痛苦的、煎熬的深愛著華格納，愛的是華格納對藝術的執著與遠見！沒有他，我們就沒有「樂劇」可以看，沒有「拜魯特音樂節」(Bayreuther Festspiele) 可以朝聖。

如眾所知，華格納是德國著名的歌劇作曲家，但他的歌劇不同於一般的歌劇，通常來說我們不叫華格納的歌劇為歌劇，而稱它為「樂劇」（特別是專指中晚期《崔斯坦與依索德》之後寫的音樂）。歌劇與樂劇都有人演戲，但歌劇 (Opera) 是透過音樂來呈現戲劇，而樂劇 (Music Drama) 卻是藉由戲劇來呈現音樂。傳統歌劇以音樂為重，獨立出好聽的詠嘆調讓歌手表現情感，但華格納認為表達角色當下情緒的詠嘆調會阻礙劇情發展，他想要音樂、戲劇同步進行。因此，欣賞樂劇時，你是聽不到傳統義大利歌劇主角展現情感的詠嘆調。簡單來說，華格納的歌劇降低人聲表現的比例，他把人聲當作樂器來使用，與管弦樂團融合成一體。總而言之，當你欣賞華格納的歌劇作品時，千萬別希望聽到樂團伴奏人聲的曲子，更別翼望聽到好聽的詠嘆調，如果有，它就不叫「樂劇」。如果你用傳統感覺去欣賞華格納的作品，肯定大失所望。請把樂劇當管弦樂曲來聽吧！

樂劇最重要且不同於傳統歌劇的是，華格納刻意為劇中每一個角色，設計不同的主導動機，當某一動機旋律出現時，即表示那一代表動機的角色上場了。同時再將這些很小，但很重要的動機串連在一起，巧妙的運用在人物與事件發展上，讓動機們動員起來說故事。華格納的故事會這麼吸引人，全歸功於他賦予每一個角色鮮明的個性，又讓劇情行進中主導動機發揮效果，加強聽者對主旋律的印象，成功讓劇情隨著音樂往下推衍。華格納像是掌鏡的導演，他要掌握整部歌劇進行的脈絡，每一個細節都不能放過。他要大家仔細聽他說故事，任何一個線索都有可能成為劇情發展的關鍵。華格納要建立的不是歌曲集錦小天地，而是龐大的歌劇帝國。而華格納的歌劇帝國中，最具代表性的作品當然必屬樂劇《尼貝龍根的指環》(Der Ring des Nibelungen)，《尼貝龍根的指環》光是主題就設計多達兩百六十多個，這也是他創作理念最完整呈現的

大作。也因此華格納音樂給人的感覺多半是艱澀難懂，常常還沒接觸到他，就把大夥兒給嚇跑了，但喜歡上華格納的，卻是忠心耿耿，死心塌地，一輩子。

當初華格納寫《尼貝龍根的指環》時，努力說服巴伐利亞年輕的國王路德維希二世全力贊助他，讓他為此劇蓋一個專屬的劇院，就是現今「拜魯特慶典劇院」(Bayreuth Festspielhaus)。當中許多設備都是華格納的理想，譬如他將樂團演奏池的高度降低，像挖個洞穴，把樂團藏起來；一般傳統的義大利式歌劇院的樂隊都是擺在凹進去的樂隊池裡，樂隊池大多是敞開的，但是華格納為了自己的樂劇，將拜魯特劇院的樂隊池深埋在舞台底下與觀眾連在一起，卻又自成一區。因此，觀眾絕對看不到樂團及指揮，當觀眾席的燈光變暗，樂劇開始演出時，觀眾便能將注意力完全投射在舞台上。華格納說：「我的觀眾眼裡只能有舞台上的演出！」他要觀眾將注意力完全放在舞台上，觀眾絕對不可以受到樂團及指揮的干擾！這一切，都是華格納為自己量身訂製的全方位劇院。拜魯特劇院每年夏天 7 月底～8 月底都有華格納的音樂活動，吸引無數的華格納迷前仆後繼來朝聖。根據統計資料顯示，拜魯特每年的音樂節只售出 5 萬 4 千張票，但是全球各地樂迷卻有 37 萬人搶著排隊預訂，可見華格納的威力有多強大。身為華格納迷，能在一生中去景仰、感覺一下華格納的專屬劇院，一定更能了解華格納對音樂的堅持。

--

（註 1）：俗話說：「婚姻是愛情的墳墓」。

樂曲介紹

華格納是一個全方位的歌劇奇才，他自己寫劇本、寫音樂，自己排練、演出，全部一貫作業，不假他人之手，歌劇裡的每一句話，每個音符都來自華格納之手。《尼貝龍根的指環》是他畢生扛鼎之作，《尼貝龍根的指環》簡稱《指環》，在這部《指環》當中，他收集了歐洲不同地區的神話傳說（北歐神話），特別是德意志的傳奇故事（日耳曼英雄傳說），重新整合並加入華格納個人的幻想，改寫組成新作品，成就了這部曠世巨作。《指環》從構思到完成耗時 26 年 (1848~1874)，超過 1/3 的人生；他從 1848 年開始動筆，歷經艱辛，幾度頻臨絕境，不得不轉移重心譜寫其他膾炙人口的樂劇包括《崔斯坦與依索德》、《紐倫堡的名歌手》，但每天都牽掛著《指環》，

直到遇到巴伐利亞國王路德維希二世傾全國之力相挺，終於在 1874 年完成空前巨作。不論孕育時間或演出長度，《指環》都屬空前絕後的大製作。《指環》由四部劇串成，演出時間超過 15 小時，必須分四天上演，包括：序篇《萊茵河的黃金》、第一部《女武神》、第二部《齊格菲》及第三部《諸神的黃昏》，華格納每完成一部就公開演出，但一口氣完整呈現卻是在 1876 年 8 月 13、14、16、17 號，每一部演一個晚上，從晚上 6：30~11：30 連演四晚，相當考驗歌者的能力與觀眾的耐心。這是歌劇歷史的創舉，更是新的里程埤。

華格納是個說故事高手，他的《指環四部曲》講述一只魔戒引發神界、人類、侏儒、巨人間的殺戮戰場，最終導致世界毀滅。序篇〈萊茵的黃金〉：敘述萊茵河底下的黃金，具有統治世界的神力，侏儒自守護黃金的三位少女手中偷走黃金並製成指環，卻引來天上諸神間的爭奪戰，從此天上地下鬧得不得安寧。第一部《女武神》：敘述眾神之王佛旦 (Wotan) 送到人間的兒子齊格蒙德與沃坦的最鍾愛的女兒布倫希爾德（Brünnhilde 女武神之一）在人世間所受的苦難。第二部《齊格菲》：則敘述有神的血統的英雄齊格菲，破除侏儒的奸計，獲得萊茵黃金打造的指環，得到無比的神力。在情場更是得意，得到布倫希爾德的愛。第三部《諸神的黃昏》：輪到齊格菲栽跟斗，反被侏儒之子哈根所騙，性命被取、指環被奪，此時劇情大逆轉，世界亂了、人神共憤，瓦哈拉城起火燃燒，哈根被洪水淹死，一切回到原點，指環重回萊茵河底，世界洗牌從頭再來。

喜歡看奇幻史詩電影的人，一定覺得《尼貝龍根的指環》劇情似曾相識，它和電影《魔戒》(The Lord of the Rings) 相似度極高。雖說原著托爾金 (J.R.R. Tolkien，1892~1973) 的《魔戒》三部曲 (1954) 和華格納的《指環》都是根據北歐神話改編而來，可是華格納的《指環》早在 1876 就在古典樂壇掀起一陣狂潮，足足比《魔戒》早了 80 年，而且熱潮不止。身為音樂人，我還是想小聲問一下，《魔戒》真的沒有參考《指環》嗎？像是《指環》的緣起、巨人、侏儒都太雷同了，而《魔戒》原著托爾金本人當然堅決否認他的《魔戒》是從《尼貝龍根的指環》借鑑而來。跟我一樣有疑慮的人實在太多，有一回托爾金被問煩了，氣得回答：「這兩個戒指唯一的共同點就是：它們都是圓的」。

　　華格納，可說是歌劇世界的巨人，他最大的貢獻就是跳脫一般歌劇的概念，將歌樂與器樂交融在一起，提升管弦樂團的地位，樂團不再只是伴奏的角色，而是和歌者能平起平坐的對象。另外，華格納的作品最重要的特色就是他設計所謂的「主導動機」（德語：Leitmotiv，英文：leading motive）來加強聽者對旋律的印象。他用這一短小的旋律來表示特定的角色、人物或是情感甚至行為；諸如女武神或齊格菲等人物，寶劍、黃金或是瓦哈拉城等物體，捨棄愛情、渴望、詛咒等概念。華格納把它們當做信號般使用，藉此使音樂所敘述的內容更加具體，然後使用交響曲中音樂發展的技法加上獨到的手法，讓這些動機隨著劇情變化、發展帶出更多新的方向，進而完成一個有跡可循的音樂故事，這種將人事物作串連、拼湊、發展、展現其價值的新穎手法，也使聆賞者更能體會劇情涵義。

　　《尼貝龍根的指環》中，出場角色最精簡、劇情最平易近人、最受大家歡迎的應屬第一部《女武神》（德語：Die Walküre，英文：Valkyrie）。Valkyrie 又稱瓦爾基麗，是北歐神話裡的女神，瓦爾基麗這個字的原意是「貪食屍體者」，後來又慢慢演變成「挑選戰死者的女神」。女武神的工作是當人間戰爭時，去沙場收集死去英雄的靈魂，將他們的靈魂送回諸神居住的瓦哈拉城，組成保護諸神的勇士軍隊。因此，套句現在年輕人的用語，女武神就是撿屍者，但她撿的是英雄，不是醉鬼。

　　《指環》序篇結局是，這枚被侏儒下了詛咒的指環，最後落到巨人族法夫納的手裡，眾神之王佛旦對指環擁有的無上權力念念不忘，但又害怕侏儒阿貝利希所下的詛咒，於是把人類扯進來，下凡和人間女子私通懷有一對兒女，希望藉由人類的意志戰勝詛咒，協助天神奪回指環大作戰。另一方面，為了保衛諸神居住的瓦哈拉城的安全，不被巨人族、侏儒攻擊，因此佛旦就召集九個女兒組成「女武神」戰隊，在《尼貝龍根的指環》第一部，讓《女武神》隆重登場。神界與凡間的角色都就位了，他們會牽扯出什麼樣的愛恨情仇呢？眾神之王佛旦 (Wotan) 送到人間的兒子齊格蒙德，在不知情的情況下，愛上了雙胞胎妹妹，被佛旦下令處死。而佛旦最鍾愛的女兒布倫希爾德 (Brünnhilde) 為女武神之一，奉命執行此任務，因不忍拆散相愛的兩兄妹而觸犯天條，被貶為凡人。女武神布倫希爾德向父親求情，希望被熊熊火焰包圍並陷入沉睡，直到遇到真正勇敢的英雄⋯。就在女武神沉睡的同時，齊格蒙德雙胞胎妹妹產下兄妹倆愛的結晶－齊格菲，為下一部《齊格菲》埋下了伏筆。

　　而《女武神》中的〈女武神的騎行〉(Ride of the Valkyries) 是這套連篇樂劇中最常被單獨演出的，也是這套樂劇中最膾炙人口的音樂。這段音樂是《女武神》第三幕的前奏曲，〈女武神的騎行〉主要是描寫驍勇善戰的女武神，她們頭戴著飾有羽毛的頭盔、金髮披散著雙肩，騎著高大駿馬，成天在天空飛來飛去，救起受傷的戰士，並帶往諸神居住的瓦哈拉城醫治，直至康復，同享神威。為了展現女武神騎著（譜例 1：騎行）飛馬（譜例 2：馬蹄聲）呈現展翅高飛的攝人氣魄，「騎行」這個音型會一直反覆出現，象徵狂風怒吼、風雲變色。配器上特別選擇弦樂上捲的音型，像是描繪女武神出現時，天上漫捲的旋風。接著威赫的銅管（長號）出現，就似女武神（譜例 3：女武神）突然現身雲端。三個動機的串連像連續的動畫，刻劃出眾女武神騰空駕著飛馬，伴隨著雷電交加，從戰場上收集死去英雄的靈魂回來，並英勇地高歌。

譜例　〈女武神的騎行〉，選自《女武神》

1　騎行＝騎著飛馬

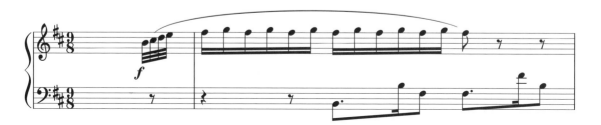

2　模擬馬蹄的碰撞聲

3　女武神＝主導動機

出賣音樂

最近飛安事件頻傳，飛機直直落，連小鳥在天上飛得好好的，也會卡進飛機推進器中而魂銷骨毀。這讓我興起拍公益廣告的念頭，樂曲一開始利用弦樂上捲的音型，製造一個無重力的狀態，好像所有的東西都在飄、天旋地轉，直到了一個身材壯碩的女武神，騎著巨大的飛馬略過天際，所有東西才有被鎮住的感覺。這情景好似報上的反諷小插畫；所有飛機都摔得東倒西歪，只有××航空，穩如泰山，請搭××航空。夠 Cool 吧！

說到飛機，倒是讓我想起 1979 年由法蘭西斯‧柯波拉執導的一部好萊塢電影《現代啟示錄》(Apocalypse Now) 就用上了這段音樂，片中男主角勞勃杜瓦對越共發動攻擊，一部部直昇機從空中冒出來，像母雞孵蛋般，一架接一架佈滿整個天空，非常壯觀。這一個直升機 = 女武神的凌空飛行，為聽覺和視覺的想像延伸，灑下奇妙的種子。

大家最熟悉也最喜愛的向經典致敬的例子，應該就是《烏龍派出所》；每次暴龍上校出任務時，總是開著阿帕契凌空播放震耳欲聾的〈女武神的騎行〉出場，充分展現出軍人行動雷霆萬鈞之勢。另外，電影《飆風雷哥》（Rango，美國，2011）有一場雷哥和土撥鼠集團的沙漠峽谷追逐戰，在這個驚險刺激的片段中，天空出現一群騎著蝙蝠的地鼠大軍，乘著風飛奔而來，此時響起了〈女武神的騎行〉耳熟能詳的管弦樂片段，暗示著大軍壓境的磅礴氣勢。接著原本應該由銅管吹奏的主旋律，卻改編成帶有西部風情的吉他撥奏和口琴，配樂大師漢斯季默 (Hans Zimmer) 具玩心的巧妙改編，很有向《現代啟示錄》致敬的意味。

還有一種是很戲謔的致敬。在許多荒誕的情節或無厘頭的角色中，常常都會偷偷藏進經典電影橋段，讓人不禁會心一笑。美國的卡通《海綿寶寶》(SpongeBob)，這位住在太平洋深海的黃色四方體，為什麼可以進入蟹堡王工作？居然也跟《女武神》扯上關係，只不過他開的不是直升機，而是拿著鍋

鏟，英雄式的從空中盤旋而降。有一集（急徵店員）：成群結隊的沙丁魚大軍入侵蟹堡王，差點兒把蟹老闆和章魚哥生吞活剝啃蝕掉，就在千鈞一髮之際，海綿寶寶拿著全自動強力鍋鏟，像是直升機部隊從天而降解救了兩人，馬上被拔擢為蟹堡王的員工。海綿寶寶從天而降，所哼的音樂就是《女武神的騎行》，磅礴的配樂混雜著直升機的轟鳴聲，也算英雄式的出場啦！

　　華格納喜歡以誇張的語法，巨大的動作，華麗的外表來塑造音樂角色個性，正好符合廣告商語不驚人死不休的特質。這首曲子在歐美經常被利用來作廣告配樂，廣告主喜歡用〈女武神的騎行〉一開始的弦樂上捲音型（騎行動機）塑造像風一般的速度，「女武神的主題」則變身為強而有力的第一印象。英國寬頻網路公司 (Plusnet 2016-Days of Fibre) 為了吸引重網速的重量級使用用戶，廣告強打無限寬帶限時優惠方案，強調狂飆最大頻寬，服務網速最快，廣告配樂就是運用〈女武神的騎行〉一開始的弦樂上捲音型來表現像颶風般的速度，讓民眾在廣告的推波助瀾下，同時體驗視覺與聽覺的飆速快感。

　　源自英國的 Nissan Juke Turbo，2011 廣告搭配〈女武神的騎行〉則有一種蓄勢待發的動感。廣告一開始由駕駛者哼出「女武神的主題」，營造紅車的醒目與爆發力，接著男駕駛接到一通緊急來電，必須火速將包裹送至目的地，配樂馬上跳回

〈女武神的騎行〉一開始的弦樂上捲音型，用它來強調車子的渦輪增壓引擎能快速移動又有靈巧的操控性，〈女武神的騎行〉兩個動機完美表現出車子好開又有力的特性。

　　美國則是拿「女武神的主題」來賣休閒鞋，商品內容除了強調舒適外，最重要的就是它具有止滑的效果。故事是敘述哥倫布一行人，橫跨大西洋找尋新大陸，遇到了狂風暴雨，水手被海浪衝撞得東倒西歪，慌亂中，只有哥倫布屹立不搖，因此輕易地發現了新大陸；為什麼呢？因為他穿著標榜止滑的休閒鞋，像音樂中的「女武神」，始終穩如泰山，才能不慌不忙地發現目標。很有意思的廣告！結論：哥倫布的成功故事是由一對防止滑皮靴開始，「女武神」則是穩當的靠山！

卡爾 · 奧福

〈哦！命運之神〉選自清唱劇《布蘭詩歌》

作者介紹

只要是音樂人聽到「卡爾·奧福」的名字早已如雷灌耳。他是頂頂大名的「兒童音樂教育家」，他在 1930 年代出版一本《音樂課程》，是一套專門適用於中、小學生的打擊樂指南，主張音樂必須結合律動，律動必須透過音樂，這種在遊戲中學習的方式，很受學生與家長喜歡，於是坊間扛著奧福系統標幟開班授徒的音樂班，如雨後春筍般的蓬勃發展起來。

奧福音樂的趣味，在於那原始主義的作風，對玩弄節奏效果的刻畫，有鮮活的表現。儘管和聲的結構很單純，但因善於應用節奏，在節奏上突顯變化以及在動機與樂句上不停的反覆，進而醞釀出驚人的爆發力。他這種重視節奏，在節奏上突顯變化趣味的作法，便成了他教育的註冊商標。

卡爾·奧福 (Carl Orff, 1895~1982) 為德國著名的音樂教育家，除了對兒童音樂教育有極大的貢獻之外，本身也是位作曲家。1895 年 7 月 10 日誕生於巴伐利亞，一個相當接近慕尼黑的小鎮班奈狄克波恩 (Benediktbeuren)。自幼即顯露音樂的天分，1914 年自慕尼黑音樂學院畢業後，曾在歌劇院中擔任指揮，後在音樂學校作育英才，1937 年完成清唱劇《布蘭詩歌》(Carmina Burana) 一劇，轟動全世界，成為他作品中演出最多、最成功的一部。

樂曲介紹

每次聽到這首曲子，腦袋瓜裡就浮現出北海小英雄的影像；一群高頭大馬的野蠻人、頭頂著獸角鋼盔，騎著俊馬，趁著黑夜，舉著火把、自密林而出，搶奪民宅、嫖奪民婦、只為美女、美食、美酒外加「美金」（美美的金子），非常的原始。

其實，布蘭詩歌與戰爭一點關係也沒有，但他確實有點歷史。布蘭詩歌 (Carmina Burana) 是歐洲中古世紀的拉丁文宗教詩歌，歌詞並不是卡爾‧奧福親自填寫，它背後有一個耐人尋味的歷史故事。話說在卡爾‧奧福故鄉班奈迪克波恩 (Benediktbeuern) 山上，一座西元 740 年建立的古老修道院中，保存著中世紀的詩歌抄本。這些塵封已久的詩稿在 1803 年意外被人發現，估計是 11 世紀至 13 世紀巴伐利亞及其鄰近地區自稱是遊唱詩人的去職僧侶及不知名浪人所創作。他們不滿教皇專斷和教會腐敗，以玩世不恭的態度過流浪的放蕩生活，並寫作諷刺社會、歌頌酗酒賭博、提倡縱慾的生活。他們將這些世俗的、諷刺的詩篇吟唱江湖，傳播反動的火種。1847 年巴伐利亞學者舒麥勒 (J.A.Schmeller) 從修道院保存的詩中整理出兩百多首詩出版，定名為《布蘭詩歌》(Carmina Burana)。又過了快 100 年（1935 年），奧福本尊終於有機會翻閱到這套布蘭詩歌的德國譯本。當時他說：「從第一頁開始，感情豐富的詩句就使我內心燃燒著旺盛的戲劇性想像力。」於是 1937 年奧福將能代表家鄉歷史軌跡與文化傳承的「布蘭詩歌」作為音樂素材，選出二十四個段落，將中世紀吟唱，搭配簡潔的節奏及單純的旋律，再賦予二十世紀的精神，巧妙地將這兩個時空結合在一起，創造出獨特的現代又古典的跨時空作品－清唱劇《布蘭詩歌》。

奧福在創作的技法上，運用的和聲很樸素，旋律很簡單，音樂進行甚至可以說很塊狀，卻能營造出源源不絕的能量，關鍵在於節奏的煽動性。相形之下，奧福作品的節奏顯得特別搶戲，他的節奏性很強烈且喜歡不斷的強調、不斷的重複，它那近乎打擊的效果，很原味，能挑動最原始的悸動。為了展現《布蘭詩歌》樂曲的大氣魄，卡爾‧奧福採用了超大演出陣容來相媲美：女高音、男高音、男中音三位獨唱，加上合唱團、管弦樂團、龐大打擊群、兩部鋼琴、鋼片琴，台上站得滿滿都是人。全曲有三大部分：〈春天〉、〈在酒館〉、〈愛的宮殿〉，分二十五段歌曲。全曲圍繞著可以轉動「命運之輪」的命運女神，只有她能主宰人類命運。一開始由「命運之神」打頭陣，在命

運之神的轉動下，人們只能及時行樂，縱情於酒、賭與肉慾中才能減輕痛苦，最後一段又回到「命運之神」掌控的現實作完結，前後呼應。

　　《布蘭詩歌》影響層面廣，連流行樂壇也跨界來取經。20 世紀末德國電子音樂團體「ENIGMA」（謎），曾在 Gravity of Love（愛之重要）這首歌中吟唱混音了《布蘭詩歌》。從衛道人士角度看來，Gravity of Love 內容涉及雜交性派對、同性戀、分食人肉、褻瀆耶穌等等具爭議性的話題而遭禁播；但從藝術、文學的角度來看，隱藏影片背後的是探討人性、中世紀古堡生活、性、死亡和心靈等等的議題。就如同卡爾奧福的《布蘭詩歌》，它不是音樂春宮，它是藉由中世紀的詩篇，發出人類急欲掙脫教條束縛的吶喊，是現代音樂中最狂野也最純真的合唱作品。

　　《布蘭詩歌》中的第一首〈命運之神〉(O Fortuna)，曲子結構很單純，沒有複雜的曲式。由四小節磅礡且張力十足的合唱導奏（譜例 1）開始，接著進入一直重複、一直強調的主題（譜例 2），聲音由小聲卻集中的吟唱到高 8 度高亢又興奮（譜例 3）的吶喊，義無反顧的讚美著自然，最後 9 小節的長音尾奏（譜例 4）將情緒推往最原始的爆發力，神祕、激昂、狂野！

譜例 〈命運之神〉

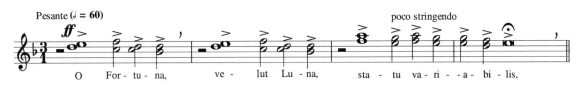

3

Sors sa - lu - tis et vir - - tu - tis mi - chi nunc con - tra - ri - a

4

出賣音樂

　　這首曲子，可能是流行界中，最具冠軍相的古典曲目。許多中世紀戰爭片喜歡用它，連最前衛的麥可・傑克森 (Michael Jackson, 1985~2009) 也愛它。在 1993 年麥可「危險之旅」世界巡迴的演唱會開場，它烘托了巨星麥可，更有多少影迷，在這原始的戰慄中昏厥，他們可能愛麥可，更可能是奧福原始的動力，逼使他們發掘內心的激盪，呼吸急速、血脈賁張，他們出賣了靈魂。

　　對新新人類講麥可，可能有點過氣，更別提多年前的演唱會的開場音樂了。現在的哈日族，對 kitty、日本偶像劇、綜藝節目狂熱程度遠超過西方搖滾。近來稱霸有線綜藝節目的小南小內火焰急急棒，不但大人愛玩，小孩愛看，急急棒毀滅的那霎那，火花四射，天崩地裂，碰出的正是卡爾・奧福對「命運」的吶喊。

　　這首曲子被使用的頻率相當高，美國隨著它搖滾，日本因它震驚，台灣自然也不甘勢弱，這首名曲常被收錄在布袋戲中。黃文耀布袋戲《天宇劍牒》當中著名的反派角色「神蝶」，他一出場必先聲奪人，搭配著〈命運之神〉的腳步，霸氣縱橫，刀來劍往，製造了火焰般的驚悸，讓《天宇系列》布袋戲成績一路長紅，無往不利。另外，國寶級戲偶大師黃俊雄布袋戲～《金光九天盤》第 18 集片頭也拿「命運之神」來開場，介紹出場人物，又是火焰又是對打，布偶好忙！

　　東西方的最愛，賣什麼好呢？花好月圓，烤肉節「火種」獨占鰲頭！其實，許多廣告對〈命運之神〉真的愛不釋手，尤其是要帶出氣勢磅礴的產品時，只有〈命運之神〉撐得住場面。

　　澳洲老牌啤酒 Carlton Draft 在 2005 的一支廣告－The Big Ad，靠〈命運之神〉成功打響產品名號，還一舉囊括海內外廣告大獎。Carlton Draught Beer - The Big Ad 廣告以紐西蘭浩瀚的大草原為背景，著名的《布蘭詩歌》作配樂，畫面一開始出現穿著黃、紅袍子兩方人馬對峙，在視覺、聽覺雙重作用下，馬上產生中世紀戰爭的感覺。穿著黃袍子的男子大喊：「這是個大作 (It's a big ad)」，衝向另一邊穿紅袍子的男子陣地，隨著音樂主題的拉高音域，加快速度，雙方緊張的氣氛似乎一觸即發，但接下來的歌詞卻十分無厘頭：「It's a big ad.　Very big ad……It's just so freak...ing

HUGE!...」讓肅殺氣氛頓時破功。接著音樂進行到銅管齊奏、打擊齊響的絢爛尾奏，一群穿著黃衣的男子狂奔起來，像滾滾黃河，另一群紅衣男子快速匯集，逐漸成型。最後，一個高空鳥瞰的特寫入鏡，原來，黃衣男代表新鮮泡沫入喉，紅衣男則匯成一個暢快喝啤酒的男人的人型。大家高舉啤酒，CHEERS！呼搭啦！在西方，啤酒是生活的一部分，娛樂的配方，廣告用歡樂、詼諧的手法來呈現，可以說十分貼切又打動人心。

　　另一則男性體香劑的廣告，也大打「kuso 牌」。P&G （寶僑家品）旗下的老字號品牌 Old Spice，專賣 Personal Care 的男性用品，行銷手法標榜「用了我的產品，就能擁有吸引人的男人味」，意思是不管你是阿貓、阿狗，只要用了 Old Spice，都可以成為萬人迷。有一則 Old Spice 廣告，裸露上身精壯的肌肉男乘風破浪而來，搭配〈命運之神〉的主題風光出場，旁白說：「成功男人必用 Old Spice」，畫面馬上跳進滿版搔首弄姿的女生拿著產品，癡癡望著衝浪男，來來回回重複許多次，這種跳針式的閃爍畫面，想要傳遞的訊息只有：男人味、成功、old Spice、異性、致命吸引力。無厘頭的洗腦結果得到：「用 Old Spice，你就擁有超能力！」男人很吃這一套，賓果！買單！

　　我覺得〈命運之神〉是很 MAN 的配樂！不管啤酒或是體香劑都大打男性專用，到了泰國也是一樣。泰國男人最愛的服飾，就是牛仔褲，會願意花錢購買一條經典到不行的高質感牛仔褲，但，如何讓精打細算的男人掏出錢買一件可以

穿很久的牛仔褲？泰國廣告 MC Jeans-photocopy machine 帥氣演出英雄救美的橋段，成功說服消費者。廣告中一名 OL 使用影印機，影印機卻沒有反應，正在懊惱時，〈命運之神〉的配樂響起，同時畫面也出現一位像是會扭轉 OL 命運的男子，用很誇張的走路方式走向女子，蹲了下來，將插座一插，WORKS！沒事兒的甩頭轉身。音樂、動作一氣喝成，旁白說：「Small thing, Big cool. MC Jeans」最後鏡頭特寫停在主角牛仔褲上。原來〈命運之神〉營造所有的反差元素，工作再辛苦，一定要有一條俐落修身的牛仔褲！況且廣告告訴大家，穿 MC 牌牛仔褲的男人超、暖、心！

　　台灣廣告界當然不會在〈命運之神〉的戰役缺席！台灣老品牌波蜜果菜汁，擅長以台式幽默的拍攝手法塑造產品形象，讓消費者覺得蔬菜水果是生活麻吉。2007 年推出了姐妹商品「一日蔬果汁」，卻不走台式無厘頭、不講冷笑話，而是要跟消費者講道理。在波蜜一日蔬果－捷運篇 2007 廣告中，請出〈命運之神〉正經說教（衛福部建議每天需攝取 500 公克以上蔬果），再運用對比色彩與構圖，來強化蔬菜水果的視覺記憶！就是要你記住，天天一蔬果，醫生遠離你。〈命運之神〉，一曲搞定！

杜卡
魔法師的弟子

作者介紹

杜卡 (Paul Dukas, 1865~1935) 法 國 作 曲家，生於巴黎，是年輕德布西 3 歲的法國近代作曲家。作品為數不多，晚年又把不滿意的作品銷毀，因此留存的作品都是他嘔心瀝血、精心雕琢之作。最為人所知的作品，首推交響詩〈魔法師的弟子〉和歌劇〈阿良納和藍鬍子〉。他的作品具有絢爛的近代風格，管弦樂法高妙頗富色彩，像位音色調色師，如同他一舉成名的大作〈魔法師的弟子〉充滿了魔力。除了作曲，他對評論與教育活動也都有貢獻，曾被選為法國學士院會員。

樂曲介紹

交響詩《魔法師的弟子》（法：L'apprenti sorcier，英：Sorcerer's Apprentice）是杜卡最著名、最意趣盎然的作品，除了標題易懂易解外，令人目眩的管弦樂法，更是功不可沒。杜卡用管弦樂詼諧曲的形式，在傳統古典音樂嚴謹的架構下，帶進了幽默的節奏形態。光彩奪目的配器，以及狂熱緊湊的張力，放大了戲劇效果，甫一推出，便震驚了樂壇。

《魔法師的弟子》一舉將他推上事業的顛峰。在他之前的所謂浪漫派音樂，採用了神話、童話、傳說等非現實的主題來表現作曲家海闊天空的創造力，但唯一使用魔法來描繪音樂的，樂壇就只有這一首了。

　　《魔法師的弟子》創作於 1897 年，是根據歌德的童話詩篇 Der Zauberle-hrleling 改編，所譜的標題音樂。敘述魔法師有一把神奇的掃帚，在他的使喚下，掃帚會幫忙做許多事。有一天，魔法師外出留下掃帚，小徒弟一時好奇，學著魔法師對著掃帚念起咒語，居然給他矇對了，掃帚動了起來。小徒弟靈機一動，要掃帚幫他打水，掃帚很有精神的一桶一桶打著，小徒弟樂得有人幫他打水，竟打起盹來。待他一覺醒來，水早已淹到了膝蓋，情急之下，拿起斧頭猛砍。頓時，掃帚停止了一切動作，表面上，好像制伏了它，沒想到所有的小碎屑，緩緩的甦醒，掃帚居然複製分身了，變成了一枝枝的小掃帚，更奮力的打起水來。水越積越多，小徒弟知道自己闖了禍，卻無計可施，直到魔法師回來，一聲令下，掃帚停止活動，水也停歇了，結束了這場鬧劇。小徒弟非常懊惱的垂頭喪氣，一句話也吐不出來。

音樂賞析

　　《魔法師的弟子》是一首交響詩，全曲分為序奏、詼諧曲及尾奏三部分。樂曲由寧靜、神祕而短小的序曲開始，它有兩個動機，一是中提琴與大提琴拉奏的和弦加上高音域小提琴的下降音型（譜例 1），暗示著神祕的魔法世界。接著豎笛奏出序曲的第二動機，也就是「掃把的主題」（譜例 2），代表小徒弟趁師父不在家，好奇的嘗試咒語。這兩個動機會反覆出現並逐漸增強，增強的音樂代表咒語開始發揮效力，掃把有了生命，活動了起來，直到定音鼓猛然一敲，結束了序奏。

　　接著來到詼諧曲的主要部分，低音管一拐一拐滑稽的哼起「掃把的主題」（譜例 3），速度轉輕快，代表掃把愉快的挑起水來工作。這下子魔法生效了，小徒弟可得意了，繼續施展著打水的咒語，詼諧曲主題的發展也越來越多變，音量越來越大，速度越來越快，水越積越多。當詼諧曲主題再次響起時，卻帶出凌亂而吵雜的情緒，原來是小徒弟忘了解咒的咒語，情急之下，抓起斧頭往掃把身上砍了下去。在一聲和弦後，音量突然變弱，全曲頓失力量，像是暴風雨前的寧靜，代表小徒弟在無技可施的情況下，將掃把劈成兩半，換得水勢片刻的止息。

　　沒多久，小提琴、低音管、倍低音管、豎笛爭相吹出主題，法國號、短號也來湊熱鬧，音樂達到前所未有的張力，描述水勢一發不可收拾，完全失控的情景。小徒弟慌了手腳，窘態畢露，直到沉重的銅管樂器引出魔法師的歸來，才解除魔咒，樂曲回到與序奏相同的緩慢拍子（譜例 4），進入尾奏，水勢嘎然而止。

譜例 魔法師的弟子

1

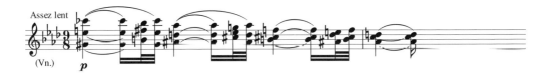

2

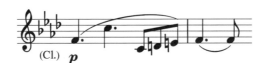

3

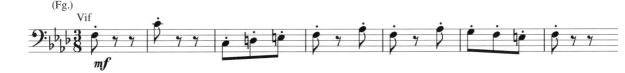

4

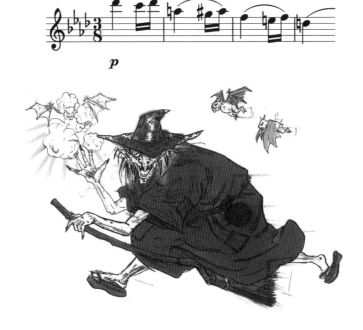

出賣音樂

　　因為電影《哈利波特》與《魔戒》的大賣，只要與魔法沾上邊的，皆蔚為風潮！但說到魔法電影始祖，不得不推薦迪士尼動畫《幻想曲》(Fantasia)。華特迪士尼早在 1940 年集合各方頂尖的動畫高手，加上史托柯夫斯基 (Leopold Stokowski, 1882-1977) 所指揮的費城管弦樂團的超級組合，將八部古典音樂經典之作，包括杜卡的《魔法師的弟子》在內，透過畫面，配合音樂，將音樂故事化、視覺化，結合成動畫史上重要的藝術作品。

　　《幻想曲》是世界最早的立體聲電影，當初華特‧迪士尼 (Walt Disney) 的宣傳重點就是標榜它是一部可以「聽」動畫且「看」古典音樂的作品。當中，最討人喜歡的便是《魔法師的弟子》，他讓全世界知名度最高的卡通人物 "Mickey Mouse" 搖身一變，變成一位剛學了點三腳貓功夫的小巫師，趁魔法大師梅林外出時，這個好奇寶寶，禁不住誘惑，偷了魔法帽，亂下指令，命令掃把打水工作，搞得一發不可收拾的窘態。米老鼠生來一副智商不高卻惹人憐愛的臉蛋，由他演來相當傳神。

　　《交響情人夢》可以說是古典音樂的好麻吉，從漫畫、電視劇、一路登上大螢幕，《交響情人夢》始終如一，對古典音樂充滿熱誠。《交響情人夢》最厲害的地方就是，不著痕跡的、潛移默化的、沒有壓力的讓觀眾不知不覺就進入古典音樂的世界裡，然後愛上它。尤其是結合影音的電視劇和電影，將音樂與影像搭配得相得益彰、雅俗共賞，對年輕愛樂人口的拓展，功不可沒。

　　其中電影版的《交響情人夢最終樂章－前篇 (Nodame I)》，劇情描寫千秋王子贏得普拉提尼國際音樂作曲大賽，來到法國繼續他的音樂夢。沒想到接任的盧馬列交響樂團，演奏水準卻是一塌糊塗。其中有一段，千秋帶領樂團練習法國作曲家杜卡的作品《魔法師的弟子》，導演讓千秋指揮樂團的 OS 和野田妹帶著孫蕊逛香榭大道的心情相結合，適時讓音樂來說話。一開始千秋的自言自語道出了〈魔法師的弟子〉的典故，畫面同時交錯從美國來的孫蕊和野田妹忘情地大肆採購的場景，就好像〈魔法師的弟子〉一開始小徒弟讓掃把幫忙打水的愉悅心情。孫蕊越買越多，掃把的水也越挑越多。

直到兩位逛累了，在小池塘前略作休息，野田妹看到金髮小男孩的小紙船卡在池中動彈不得，好心過去幫忙。沒想到船順著風勢，越漂越遠，完全不受控制。音樂也適時對照出《魔法師的弟子》中，水勢一發不可收拾，無法挽回的窘態。可說是相當巧妙的利用「水」做一個結合，尤其是最後一聲定音鼓的敲擊，野田妹應聲摔入池中，最令人拍案叫絕！

節慶

7-1　韓德爾：神劇《彌賽亞》

Music
Appreciation

音樂欣賞─樂來樂有趣
Music Appreciation

韓德爾

神劇《彌賽亞》

作者介紹

在古典音樂家中，個性最長袖善舞，最懂得主子心意的就是巴洛克時期的作曲家－韓德爾 (Handel, 1685~1759)。說到韓德爾，他生於 1685 年，和音樂之父巴赫是同梯的又是同鄉，他們都是德國人，但兩人一生未曾謀面，人生際遇、音樂風格也截然不同，但是生命的最後還是把他們兩人巧妙的連結在一起；他們都被同一位眼科醫生醫瞎了眼！

巴赫一輩子沒離開過德國，音樂風格是沒被「汙染」過的「純粹」德意志作曲家。而生性喜好結交朋友的韓德爾，在德國出生，音樂教育創作養成則在義大利，然後在英國發光發亮大紅大紫，1727 年歸化成為英國人，最後也選擇英國成為他最後安棲之所。由這點來看，韓德爾可以說是比較大歐洲的作曲家。

除了人生際遇造就不同的音樂風格之外，巴赫、韓德爾他們的生活、工作及個性，也與音樂風格息息相關；一生老死於德國的巴赫，個性較內向、封閉，音樂給人的感覺多半是深刻且縱向一貫到底，如同服侍他的上帝一般，義無反顧。巴赫的後半輩子 (1723~1750) 擔任萊比錫樂長，即使薪水不優渥，他還是堅持待在教會裡，守著上帝。而韓德爾，一輩子活躍於達官顯要和王公貴族之間，還經營歌劇院，服務大眾，人面廣闊。他的音樂風格如同他的事業版圖一樣，走的是平的，寬大，寬廣的路線。

巴赫、韓德爾的音樂風格南轅北轍；巴赫音樂陰暗，韓德爾閃閃發亮；巴赫音樂複雜，韓德爾簡單大方。也因此兩人寫作音樂的習慣與表現手法訴求也不一樣，巴赫最拿手的是艱深的賦格，韓德爾則是討人喜歡的舞曲，各有所長。剛開始接觸巴洛克音樂的人，很容易被韓德爾比較大眾化，比較平易近人的音樂所吸引。

可是問題是，韓德爾如何以一個德國佬的身分，擠進英國上流社會，最後甚至名振歐洲？這沒有兩把刷子，絕對辦不到吧！韓德爾的人格特質，最值得我們學習的地方就是身段柔軟、長袖善舞（天賦與人脈）以及懂得揣摩上意（察言觀色、投其所好）！所謂個性影響音樂風格；韓德爾音樂想要迎合大眾口味的意圖非常明顯，他懂得取悅「聽眾」（當然指的就是掏錢給韓德爾的貴族囉！），這種懂得取悅貴族的性格讓他在達官顯要和貴族之間總是能如魚得水。

舉個例來說吧！韓德爾原本在德國漢諾威底下工作 (1710~)，因緣際會來到英國試水溫，仗著女王安妮喜歡他的音樂，逾假不歸 (1712~1714) 打算來個棄職潛逃、留英發展。沒想到支持他的英國女王安妮於 1714 年突然駕崩，繼任的英國國王竟是他曾放過鴿子的漢諾威選帝侯威廉，韓德爾千料萬料也沒料到威廉會如此好狗運。當初在英國躊躇滿志，哪會理會漢諾威方面的緊急緝捕令，結果就這麼風水輪流轉，漢諾威的威廉成了英國喬治一世。這一來，韓德爾完全喪失了立足點，國王人馬成了失意政客，新國王喬治可不賣他面子，韓德爾從原來的炙手可熱變為急凍人。

正所謂識時務者為俊傑，為了能重新得到國王的賞識與信任，1715 年他的好友奇爾曼傑克男爵幫忙設計布局，趁國王在泰晤士河舉行泛舟宴會時，叫韓德爾事先作好組曲，然後帶著樂團在船上演奏；另一方面，對準目標，慢慢駛近國王所乘坐的御船。果然，國王被這個音樂所吸引，因而問身旁的奇爾曼傑克男爵誰指揮樂團，韓德爾於是順理成章的被介紹到抬面上來。因為曲子太合國王口味，意猶未盡，國王開金口，要求再演奏一次。

據說經過這次的風波，韓德爾得到比安妮女王時代加倍的年俸，這首讓韓德爾鹹魚大翻身，由黑翻紅的樂曲，就是著名的「水上音樂」。當中的歌調 (air) 最為人所熟悉、常被選為婚禮序曲，不論是在儀式進行中或是作為開舞音樂都非常適合。

除了這首有著趣聞背景的「水上音樂」外，「皇家煙火」也是韓德爾家喻戶曉的同類型管弦樂作品，因大量使用銅管樂器，讓全曲具有慶典和皇家宴會般的愉快節奏，經常在正式場合或是婚禮中演奏。如果你想要有一個像皇家公主般的豪華婚禮，巴洛克時期的音樂，不管是管弦樂或是協奏曲，多半具有華麗莊重的特質，絕對非常適合喜歡比氣派、比豪奢的你！另外，世人熟知的鋼琴小品〈快樂的鐵匠〉也頗有名氣。不過真正把韓德爾推向大師級的作家群，是 1741 年的大型作品－神劇〈彌賽亞〉(Messiah, 1741)。神劇的誕生又是韓德爾另一個傳奇故事…。

　　古典音樂家中的韓德爾，除了擁有柔軟的身段，長袖善舞，懂得揣摩上意的特質之外，他還有一招更厲害的－堅強意志力。俗話說，人在最意氣風發時，要低調。在失意時，更要想得開。能堅持到底，重新再出發的，就是好樣的！

　　1737 年之前，韓德爾的音樂備受愛戴，無人能與之匹敵。簡言之，他喊水會結凍，他是國王跟前的大紅人！但就在韓德爾沉醉在他的義大利歌劇事業裡時，外頭另一股音樂新勢力，正在英國悄悄崛起，他卻渾然不知；1728 年，更精簡、更平民化的乞丐歌劇異軍突起，短短兩年時間，讓以韓德爾為代表的義大利歌劇，瞬間成為過氣商品。韓德爾的歌劇就像過季服飾，被流行浪潮打得東倒西歪。韓德爾想奮力一搏，但歌劇創作似乎已到了江郎才盡的地步。韓德爾不只失去歌劇觀眾的目光，連他一手打造的「皇家音樂學院」(Royal Academy of Music) 也面臨倒閉，1737 年歌劇院破產，他又中風，真是屋漏偏逢連夜雨。

　　韓德爾在大家等著看笑話，和新生代急著想竄出頭的雙面夾擊之下，韓德爾挺住了。別忘了，韓德爾是傳奇，是頑強的小強，他擁有絕佳生存力，他還沒急著交棒！1738 年之後，韓德爾放棄歌劇，獨具慧眼的轉向英國神劇（註1）的創作，開創韓德爾事業的第二高峰！如今，〈彌賽亞〉成了全世界被演唱最多的神劇。誰能料到，年過半百的韓德爾能燃起人們對宗教的渴望，讓只唱不演的神劇再創事業高峰呢！

．．．

（註1）：神劇 (oratorio)：以宗教故事為題材的集錦聲樂曲，包含了獨唱、重唱、合唱各種形式的歌唱方式，再加上管弦樂的伴奏。演出時不需化妝、舞台布景或是動作。神劇和歌劇的差異：神劇只唱不演，以音樂會的方式演出，由一個說書人串場表達完整故事，也不穿故事人物服裝。至於歌劇，又唱又演，穿戲服演舞台故事。另外，神劇的故事內容都與宗教故事有關，譬如講耶穌誕生的，叫做聖誕神劇；講耶穌受難的，叫做受難神劇或者稱為受難曲；講述一般故事的，則叫做「清唱劇」。

樂曲介紹－聖誕篇

　　〈聖誕音樂〉精確來說應叫做〈耶誕音樂〉，因為聖人有很多人，不只耶穌基督一個，大家約定俗成指的「聖誕」就是「耶穌誕生」。「耶穌誕生」對西方文化而言，是非常重要的元素。從中世紀末期、到文藝復興，以至巴洛克時期的藝術創作，幾乎都以基督信仰為主要題材，而「耶穌誕生」更是不可或缺的元素之一。舉凡繪畫、雕塑、建築、音樂的創作都跟「耶穌誕生」有密切的關係，他們常以「耶穌誕生」作主題，來表現對耶穌永恆的傳遞。而音樂，最直接表達對耶穌的愛，就是歌唱。

　　去歐洲旅行時，在一些宗教信仰虔誠的國家（例：義大利、奧地利、英、法、德等國），星期天早上常會聽到從教堂傳來古老的宗教歌曲、傳統的彌撒。這些彌撒會隨一年的節令進行不同的儀式、唱不同的歌。譬如復活節，會唱耶穌復活主題的彌撒；聖誕節，會歡唱耶穌誕生的曲子。而這些天主教傳統儀式中所唱的歌，泛稱為〈葛利果聖歌〉(Gregorian Chant)，傳到現在，約有 1500 年歷史。在眾多〈葛利果聖歌〉中，有一首關於聖誕的名曲：PUER NATUS EST NOBIS（有一個小孩為我們出生；PUER 小孩、NATUS 出生、EST 一個、NOBIS 為我們）是古羅馬時期的民謠換上宗教歌詞，就成了葛利果聖誕歌曲，經常在聖誕節傳唱，非常受到歡迎。

　　〈葛利果聖歌〉通常有一些特質；齊唱、無樂器伴奏、無精確節拍，歌詞多為拉丁文，歌的名字常是歌詞的第一句。不過最特別的是，男性是唯一能為上帝歌頌的人，他們齊唱著自然音律所衍生出來的節拍，像念經，沒有精確的節拍，沒有樂器伴奏，順著經文自然的吟唱著。當時社會認為人聲是最純淨高貴的、樂器是髒的，讚頌上帝當然只能用乾淨的聲音，也就是用純人聲來讚美神。一直到了 9 世紀，天主教會才讓樂器進到教堂裡邊，用於宗教歌曲裡。直到現在，〈葛麗果聖歌〉那極簡又無欲的表現方式，依舊是上達天聽的法門，人們在聖堂中高聲歌唱，不停的頌誦，日日夜夜不停的讚美神，日復一日，年復一年。依著不同的時令，搭配不同的儀式以及儀式的歌曲，一直一直傳唱下去。

　　〈葛麗果聖歌〉是單音音樂所開最美麗的花朵，更是歐洲音樂的源頭，現代音樂發展的主幹。許多作曲家的作品，直接受到它的影響；韓德爾在他的神劇《彌賽亞》中，借用葛麗果聖歌〈PUER NATUS EST NOBIS〉改編為英文版本，譜出普天同慶的〈有一個小孩為我們出生〉(FOR UNTO US A CHILD IS BORN) 的英文翻譯版。

　　《彌賽亞》在音樂史上被公認為世界三大神劇之一，世界各地樂壇，每到歲末年終，接近聖誕節時分，各個音樂廳演出曲目就屬韓德爾的《彌賽亞》最熱門，大家齊聲歌唱，紀念耶穌的誕生，或除舊布新。這部神劇以聖經作題材，敘述救世主的出生、受難、復活整個的過程。換句話說，它是一部用音樂來表現耶穌的傳記，共分為「預言與誕生」、「受難與得勝」，以及「復活與榮光」三部分，總譜達三百餘頁，演出長度約有兩個半小時，韓德爾卻僅僅花二十四天即完成創作，有如神助。

當中第一部的合唱曲〈有個嬰兒為你我而生〉(For unto Us a Child is born)（譜例1）和第二部的終曲〈哈列路亞〉(Hallelujah)（譜例2）都是這部神劇最具代表性的名曲，幾乎人人都能朗朗上口（附錄歌詞）。據說當時創作時，韓德爾常常被感動到淚流滿面，淚水浸濕手稿，尤其是寫到〈哈利路亞〉大合唱時，更是激動得雙膝跪倒在地，高舉雙手，對天吶喊：「我看到天門開了！」

一直很喜歡〈哈列路亞〉背後的一則八卦故事，話說當年（1743年），此劇在倫敦演出，唱至「哈列路亞」時，英王喬治二世深受感動，猶如天籟降臨人間，受神感召，不由自主的起立洗耳恭聽。這下子慘了，身旁的臣子、人民沒有人敢坐著，趕緊用力捏自己一下，跳了起來，閃動淚光。這個習慣一直傳了下來，每逢聖誕前夕各大音樂廳爭相走唱〈哈列路亞〉，不管演唱得感不感人，音樂人別忘了隨俗，趕快站起來，捏自己一下，閃動淚光。

附錄歌詞

For unto Us a Child is born (Chorus) 有一個小孩為我們出生

For unto us a Child is born, unto us a Son is given, and the government shall be upon His shoulder; and His name shall be called Wonderful, Counsellor, the Mighty God, the Everlasting Father, the Prince of Peace. (Isaiah 9: 6)

因有一嬰孩為我們而生，有一子賜給我們。政權必擔在他的肩頭上。他名稱為奇妙、策士、全能的神、永在的父、和平的君。（以賽亞書 九章 第六節）

Hallelujah (Chorus) 哈列路亞

Hallelujah! for the Lord God omnipotent reigneth. (Revelation 19: 6)

哈利路亞！因為主我們的上帝，全能者作王了。（啟示錄 十九章 第六節）

The kingdoms of this world are become the kingdoms of our Lord, and of His Christ; and He shall reign for ever and ever. (Revelation 11: 15)

世上的國成了我主和主基督的國；他要作王，直到永永遠遠。

（啟示錄 十一章 第十五節）

KING OF KINGS, LORD OF LORDS. (Revelation 19: 16)

萬王之王，萬主之主。（啟示錄 十九章 第十六節）

譜例　神劇《彌賽亞》

1 有一個小孩為我們出生 (For Unto us a child is born)

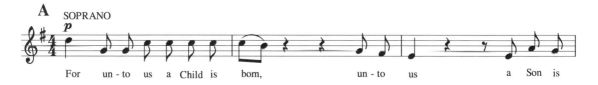

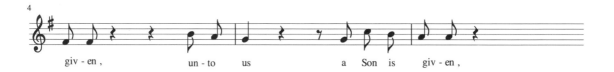

2 哈列路亞 (Hallelujah)

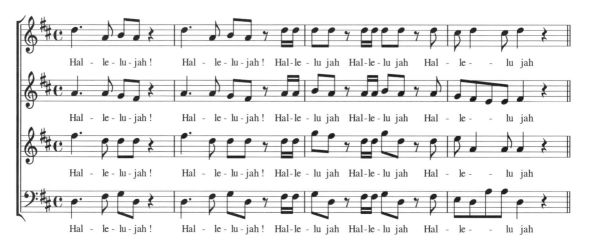

出賣音樂－聖誕篇

　　如眾所知，「哈列路亞」就是讚美主的意思。當人在最失意、沮喪、無法突破時，忽然「神來一筆」，絕對足夠讓你開金口大唱「哈列路亞」，讚美主的英明。《彌賽亞》音樂本身就有救世主的味道，難怪人們喜歡將「哈列路亞」掛在嘴邊，這種例子在廣告、電視台屢見不鮮。打從早期胡瓜主持百戰百勝時期，當來賓一落水，他總愛沒頭沒腦

的哼上一段。就像現在，國興電視最受歡迎的節目－電視冠軍。節目一開始，主持人與觀眾排排坐，手打著拍子，哼唱著〈哈列路亞〉，像是暗示著比賽中得到桂冠的人，便是受到神的恩寵。

不只電視節目常常選用〈哈列路亞〉當配樂，〈哈列路亞〉也是廣告商的寵兒。在大量使用 B.B.call 的時代裡，有一則借用〈哈列路亞〉的廣告：尋易 A.B call，拍出亮麗的成績單；畫面一開始出現一艘潛水艇在偵測敵情，訊號突然中斷。二等兵緊張得不知所措，旁白冷冷的說：連中國大陸同胞都在用 A.B.call 了，你還在用 B.B.call？這時背景音樂浮現的便是韓德爾的〈哈列路亞〉，當他改用 A.B. call 時，果真馬上恢復強力電訊！〈哈列路亞〉很「傳神」吧！

不過最有趣的是之前看到的一則手機廣告：一位滿嘴落腮鬍的男子，沿著大街小巷，不分晝夜，拼命的跑，音樂配樂還很慎重其事的配上〈哈列路亞〉的神聖音樂。在音樂的推波助瀾之下，還以為他是為了什麼偉大理想在跑？就在觀眾滿頭霧水的時候，他的手機響了，他拿著電話很委婉的與對方情商：醬油買不到大瓶的，小瓶的可以嗎？很無厘頭的對話，但效果十足，讓人印象深刻。

動物

Music
Appreciation

音樂欣賞—樂來樂有趣
Music Appreciation

古典入門篇
動物狂想曲

不要懷疑，你是對的，標題是動物狂想曲，你可以再靠近一點，是狂想曲！不是狂歡節。動物狂想曲不是個曲名、不是特定作曲家的系列作品，而是以聖桑動物狂歡節為發想主軸，對古典音樂裡不管是水裡游的，或是路上跑的動物，進行狂想！顛覆你對古典音樂的看法！

聖桑：動物狂歡節

聖桑 (Saint-Saëns, 1835~1921)，法國人。

音樂風格：

1. 美麗動聽的旋律

2. 色彩豐富的和聲

3. 透明亮麗的管弦樂色彩

4. 清晰易懂的曲式

　　重要作品：歌劇《參孫與達莉拉》，骷髏之舞，第三號交響曲《管風琴》，動物狂歡節。

樂曲介紹－動物狂歡節 (Carnival of the Animals)

西元 1886 年，51 歲的聖桑，到奧地利的一個小鎮－庫普拉赫過狂歡節，他的巴黎好友魯布克（大提琴家）力邀聖桑為狂歡節非正式的音樂會，寫作一首新作。聖桑靈光一閃，將動物園裡常見的動物，加入狂歡節熱鬧喧譁的氣氛中，作了這首以動物為名的狂歡節作品；他以各種樂器來模仿動物的聲音與動作，非常親切可愛，深受小朋友的喜愛。但，聖桑原意並不是設定寫給小朋友的，只是受到狂歡節歡愉氣氛影響，順便揶揄當時的一些大師作品（包括他自己的作品），將之加料改編變形，作善意的戲謔與嘲諷，純粹是音樂家童心未泯的 KUSO 之作。

但音樂會演出後，一覺醒來發現大事不妙，這這這…有損他嚴肅作曲家的形象！因此，立馬封存作品；在他生前，除了〈天鵝〉這首曲子以外，一律不准印刷發表。直到聖桑死後，「動物狂歡節」才得以組曲的形式被演奏、出版，如今反而成為聖桑最為大家所喜愛的音樂。

「動物狂歡節」由 13 首標題小曲加上最後終曲，共 14 首小曲組成。以各種樂器生動地描寫許多動物而聞名，聆聽者可以透過交響樂團裡的樂器與大自然動物的叫聲、動作，做個很好的聯想；此外，把「動物狂歡節」當作是一個有趣味的音樂，不要嚴肅去探究他模仿像不像，純粹當作是探討樂器音色的問題，絕對會是個很有趣的聆賞經驗。

NO.1 序曲與獅王進行曲 (Introduction and Royal March of the Lion)

導奏：由雙鋼琴聯彈打頭陣，開始醞釀主題，夾道歡迎狂歡節最大咖明星出場。聽者可以用直覺去判斷，這個被千呼萬喚始出來的是什麼動物？接著出現 A 段：雄偉莊嚴的〈進行曲〉，顯示萬獸之王獅子已經登場，並帶領著動物們列隊前進。B 段：作曲家設計用聲音（鋼琴半音階上下行）來描繪獅子的咆嘯吼叫聲，但可惜這獅吼聲不夠集中，顯得不夠威風。接下來絕對是重頭戲，聖桑將 A 段獅子主題加上 B 段咆嘯聲，成就了雄赳赳、氣昂昂會咆嘯的獅子！

獅王雄赳赳、氣昂昂的音樂很討喜，經常收錄在初級的鋼琴教材裡，是鋼琴學生必彈名曲。

NO.2 公雞與母雞 (Cocks and Hens)

在音樂家的筆下，「雞」可俏皮可愛多了。你會聽到公雞與母雞在穀倉旁咯咯叫的聲音，很有意思。與獅子一樣，這首曲子運用「模仿聲音」的手法創作，聖桑用小提琴模仿公雞，用單簧管模仿母雞的叫聲。一開始公雞熱情的咯咯叫，像歡迎春天般的呼朋引伴，後來卻越吵越激烈…母雞拉開嗓門回應，結果咧？真正的答案就留給各位聽眾自己解讀囉！

▌狂想：穆索斯基的展覽會之畫－蛋中的雛雞之舞

除了聖桑的公雞、母雞、古典音樂還有一隻超可愛的小雞，來自穆索斯基的「展覽會之畫」中的一首〈蛋中的雛雞之舞〉。這是一首詼諧而輕快的曲子；1874 年，穆索斯基去看他已過世的好友哈特曼 (V.Harthmann) 的紀念畫展，將畫展裡的每一幅畫，用音樂表達出來，創作著名的「展覽會之畫」。當中一幅〈蛋中的雛雞之舞〉，穆索斯基很巧妙的用斷音 (Staccato)，作出一段輕巧的舞蹈音樂；描寫蛋殼中還沒孵出的雛雞們，在蛋殼裡蹦蹦跳跳，拼命的咕嚕著。又不時用他們小小的嘴巴敲擊蛋殼，張起腳爪，鼓動翅膀急欲掙脫的可愛模樣，後來成為整組「展覽會之畫」中最著名的樂曲！

1922 年，法國作曲家拉威爾將穆索斯基的「展覽會之畫」鋼琴版改編為管弦樂版本，轟動樂壇，受歡迎指數一路攀升，比原曲更受大家青睞，馳名全世界。

▌狂想：海頓的 83 號交響曲：母雞

浪漫樂派作曲家常會針對特定的動物或是人物進行音樂創作，但是這種描繪動物的音樂並不是浪漫樂派作曲家的專長，早在古典時期的海頓，就在他的交響曲當中讓「母雞」引吭高歌。在海頓的 83 號交響曲中，只要聽到第一樂章雙簧管的反覆單音動機，就自然意會到像是母雞的咯咯叫聲。也因為這個鮮明的第二主題像極了母雞的叫聲，後人穿鑿附會給了它如此可愛的標題「母雞」。推薦給喜歡「聞雞起舞」的你。

▌狂想：2017 －雞攻擊の術

2017 碰上農曆雞年，許多跟「雞」有關的事物都會引起關注，除了「小雞嗶嗶」逼瘋人之外，網絡上出現了雞年首支以「雞」為題的洗腦神曲：《Chicken Attack》（雞攻擊の術）。這首由美國樂團 The Gregory Brothers 和日本歌手石井健雄 (Takeo Ischi) 合作的歌曲 MV，大搞無厘頭，當危險來襲，雞會變身為忍者，忍者使用的不是影分

身之術，是雜攻擊術！無厘頭的歌詞、故事、招式出現在同一個空間，搞得我們錯亂了。但石井健雄很認真唱、很認真演，我們只好很認真聽，聽完之後好像懂了，但又不知道懂了什麼，像被洗腦一樣，跟著那銷魂的約德爾式 (Yodel) 唱法（註1），不停哼唱 Chicken～GO～OH～～

NO.3 驢子 (Wild Asses)

不再「模仿聲音」，而是用「模仿動作」寫成的。聖桑用兩架鋼琴形容驢子飛快奔跑，腳好像要打結一般！是一個著重技巧的曲子。

NO.4 烏龜 (Tortoises)

從這首曲子開始，聖桑開啟了 KUSO 模式，在大師的作品上大作文章。這首曲子聖桑借用作曲家奧芬巴哈 (Offenbach, 1819~1880) 的歌劇《天堂與地獄》中著名的〈康康舞〉旋律，把奧芬巴哈原來輕快活潑的大腿舞，惡搞成烏龜抬腿曬太陽的笨拙，難怪聖桑生前一直堅持不肯發行這首曲子，或許正是怕奧芬巴哈找他算帳吧！

這首〈烏龜〉由鋼琴擔任伴奏，低音提琴擔任主奏，描繪出烏龜緩慢爬行的畫面，光想到烏龜肥肥的腿跳〈康康舞〉，我都忍不住發笑。

NO.5 大象 (The Elephant)

同樣也是改編別人作品而來，這一次躺著中槍的是作曲家白遼士。聖桑改編白遼士「浮士德的天譴」中的舞曲〈精靈之舞〉，用低沉的低音提琴來表現大象笨重緩慢的步伐，用這種開玩笑的圓舞曲來突顯大象跳舞的窘態。不過話說回來，這首改編很具教育功能，大象有重量的慢和烏龜淡定的緩是很不一樣的喔。

NO.6 袋鼠 (Kangaroos)

由兩架鋼琴演奏裝飾音加斷奏，表現出袋鼠輕快跳躍的情景，非常貼切。除了跳躍，聖桑用和弦表現袋鼠呼吸時，肚子會鼓脹起來的樣貌，也非常細膩。

NO.7 水族箱 (The Aquarium)

我的第一隻寵物是「魚」，不是什麼了不起的品種，大概就夜市撈回來的金魚吧！很會吃、很會拉，屁股常常黏好長的一條大便！每次看著金魚缸，都在比哪一隻的大便比較長？小時候養的動物都比較安靜，不出什麼惱人的聲音。或許我父母怕麻煩吧？怕我給他惹麻煩！小孩子對動物總有一份熱情，想證明自己長大了，還可以照顧其他

人。因此，拼命要求爸媽讓他養寵物，小孩這種片面認為養寵物是證明他負責任的開始的同時，很快的，現實問題來了，要餵它吃飯、要幫它清大便，都是煩人的瑣事，才發現養寵物不是件容易的事。因此，聰明的父母允許的第一件寵物多半是養魚，魚不必天天餵，大便不用天天清，多好！設備好一點的，都不必洗，靠生物科技維持魚缸的清潔！一般養著玩的家庭，一個月洗一次就好了，撈魚，換水，洗水草，像玩水。

這麼善解人意的動物，古典音樂家也非常有興趣，聖桑在他的動物狂歡節裡，就對〈水族箱〉有精彩的描繪；聖桑透過弦樂與鋼琴表現飄忽的聲響，展現「水族箱」在陽光下波光粼粼的景象，就像個神祕的地方，好亮！好美！鋼琴清澄的琶音象徵水波，長笛與豎笛穿插其中，描繪魚兒悠遊其間，與水光相互輝映，好浪漫好天真，又像童年的夢。最後一個小節最精采，鋼片琴快速的琴音刻劃出盪漾在水中的光線，透過水的折射閃閃發亮，真是美呆了！

曲子的結構很簡單，像民謠風，「同一主題出現三次」，重複地不亦樂乎。「同一主題反覆三次」，不是常見的「ABA 三段式」喔，因為很重要，所以要講三次，「同一主題反覆三次」！第 3 次稍有變化，呵呵，很容易就記住，非常適合推薦給古典初入門的人聽。

▌狂想：水族箱的影音連結

Aquarium（水族箱）堪稱動物狂想曲中的女二，雖然沒有女一（天鵝）的高顏值，但卻有所有女二的特質，漂亮、能幹，超搶鏡。Aquarium 經常出現在電影中，譬如班傑明的奇幻旅程(The Curious Case of Benjamin Button，2008)，劇情充滿了神祕、亮光、幻想的元素，在預告片中就讓 Aquarium 打頭陣，收買喜歡冒險的觀眾。

日劇《交響情人夢 Special》，Aquarium 也搶曝光；當千秋不敢搭乘飛機，野田妹給千秋施展催眠術，也是多次借用 Aquarium 晶亮的特質，帶領千秋進入另一個神祕的國度。台灣偶像劇《不良校花》楊丞琳每一次夢到天使下凡，也是由 Aquarium 出手營造遙遠神祕的奇幻世界。Aquarium 不愧為最稱職女二！

▌狂想：德布西的金魚選自《印象鋼琴曲集》

除了聖桑：動物狂歡節「水族館」描寫美的化不開的水世界之外，印象樂派的德布西，在他的鋼琴曲集中也有一首〈金魚〉，傳說是德布西看到中國或日本的瓷器上

彩繪的金魚之後,以聲音來描繪金魚的活動。音樂中有金魚悠游的優雅姿態,也有跳躍時的水花濺起的聲響,非常有畫面感。

▌狂想:舒伯特的鱒魚

說到魚,古典音樂有一隻非常有名的魚－鱒魚。〈鱒魚〉是歌曲之王舒伯特於1817年創作的藝術歌曲,他為鋼琴創作了著名的「水流」伴奏音型,將鋼琴清澈、透亮、漣漪式的「水感」表露無遺,再搭配獨唱者唱出生動活潑的旋律,把〈鱒魚〉悠遊的姿態充分地表現出來,令人賞心悅耳。

〈鱒魚〉原是首藝術歌曲,舒伯特深知他的歌曲旋律異常優美,在1819年,舒伯特相當環保的將他的作品回收再利用,將〈鱒魚〉其中一段輕快的曲調,改編成鋼琴五重奏的室內樂版本,套用在這個五重奏的第四樂章。這首有五個樂章的〈A大調鋼琴五重奏〉,因為有以〈鱒魚〉旋律為主題進行變奏的第四樂章,而聲名大噪。

舒伯特將〈鱒魚〉簡單的主題,發展了五個變奏,讓每一個樂器的特質以及主題的變化,發揮的淋漓盡致,成為室內樂的珍版。值得一提的是,這首鱒魚五重奏的編制比較特別且罕見,是由鋼琴、低音大提琴、大提琴、中提琴、小提琴所組成,而不是一般鋼琴加上弦樂四重奏(即兩把小提琴、一把中提琴、一把大提琴)的編制喔!

NO.8 長耳人 (Personages with Long Ears)

長耳人的原型是莎士比亞喜劇《仲夏夜之夢》當中那個驢頭人身的怪物,說穿了長耳人就是騾子,騾子是公驢和母馬的雜交種,體格結實耐操,但嘶喊的聲音卻有些愚蠢甚至滑稽。聖桑用兩把小提琴以特殊的演奏法,表現騾子粗魯的叫聲,非常趣味性的聲音描繪。

NO.9 杜鵑 (The Cuckoo in the Forest Depths)

杜鵑鳥,叫聲類似布穀布穀,又稱布穀鳥。很適合用豎笛來詮釋杜鵑鳥叫聲,那種幽深寧靜的感覺。

NO.10 鳥園 (The Aviary)

在古典樂界,作曲家只要想描繪鳥的叫聲就會請來長笛這項樂器,長笛獨特的明亮高音,絕對是詮釋鳥的不二人選。聖桑用長笛表示小鳥的叫聲,弦樂表示鳥兒在籠中振翅飛翔的聲音,鋼琴則是模仿小鳥在枝頭上跳躍輕巧的樣貌,整個鳥園好不熱鬧。

NO.11 鋼琴家 (Pianists)

鋼琴家成為〈動物狂歡節〉一份子！

原來鋼琴家也和這群動物同類，不會思考，每天作著相同的事，彈著無聊的徹爾尼 (Czerny) 練習曲。聖桑藉由〈動物狂歡節〉取笑鋼琴家只會練音階而已，像動物一樣廢。你再聽下去，他也不會彈出什麼好東西來。

學過鋼琴的人，大概都受過徹爾尼的折磨吧，聽到聖桑揶揄鋼琴家，一定心有戚戚焉而會心一笑！

NO.12 化石 (Fossils)

這首曲子在整個套曲中，有著非比尋常的地位，它是唯一一個引用聖桑自己作品的樂章。這裡，聖桑借用了代表作《骷髏之舞》的骷髏旋律，來陽間縱情作樂，甚至用「木琴」這種打擊樂器的聲音，來描寫死人骨頭忘情地晃動、互相碰撞的生命樂章。

這是一個輪旋曲式 ABACA，A 段像繞圈子，會一直重複出現，當然最重要。

A：聖桑自己作品《骷髏之舞》中的骷髏旋律

B：法國民謠《小星星變奏曲》

C：羅西尼《塞維里亞的理髮師》樂句動機

聖桑在 B 段偷偷加入了法國民謠「小星星」的片段，C 段插入羅西尼《塞爾維亞的理髮師》的動機，好像在諷刺它們都是已作古的旋律，都是化石等級的曲子，暗諷羅西尼過氣的意味很明顯。

NO.13 天鵝 (The Swan)

狂歡的舞跳夠了，接著我們來介紹古典樂界最受歡迎的飛禽：「天鵝」！

歐洲有個傳說，天鵝只有在臨死之前才會高歌，天鵝之歌是世上絕無僅有的天籟，因此許多作曲家很喜歡為天鵝譜曲。聖桑動物狂歡節裡的「天鵝」，是聖桑的最愛，在這部充滿幽默嘲諷的作品中，唯一不忍「惡搞」，依舊保持純潔無瑕的作品，就是這首〈天鵝〉。

這是整首組曲中最優雅、也最有名的一個樂段，由大提琴描寫天鵝，在鋼琴的伴奏下，高貴優雅的天鵝倘佯在水面上悠游自在，非常優美。而曲子的尾聲則是最引人回味的，當聲音逐漸消逝，就好像天鵝身影漸漸消失在時間的盡頭，令人感到依依不捨。

狂想：天鵝會跳舞

《天鵝》是大提琴入門曲，坊間有許多 CD 版本供你選擇，特別推薦網路瘋傳、點閱率超高的馬友友天鵝街舞版：「小巴克」(Lil Buck) 與大提琴家馬友友合作的《天鵝》。2010 年小巴克與馬友友在一場私人聚會中，即興合作－聖桑大提琴名曲《天鵝》。這一段街舞版本，恰好被鬼才導演 Spike Jonze 用手機捕捉到並放上 YouTube。人們驚訝的發現，天鵝不只可以跳芭蕾，天鵝也可以跳 Jookin。

本名查爾斯‧萊利 (Charles Riley) 的小巴克 (Lil Buck)，堪稱當今最頂尖的 Jookin 舞者；Jookin 發源自美國田納西州孟菲斯市的街頭舞蹈，跳舞的時候會加入許多腳尖的動作，有時候踮腳滑行、有時候踮步跳躍，舞動起來像漂浮嘻哈、像趾尖霹靂、像化骨鎖舞、更像穿球鞋跳芭蕾，整個身體軟到像吞了化骨散，卻又軟中帶剛。當馬友友屏氣拉長弓，小巴克的舞蹈細胞像是瞬間安靜；當天鵝一換氣，小巴克卻又能瞬間引爆。動作轉換快到，出去的動作好像已經回來，回來的動作又準備出去，讓人目不暇給。

NO.14 終曲 (Finale)

其實我私心的認為動物狂歡節用天鵝結束蠻好的，帶點淒美的餘韻，可以繞樑三日！但畢竟是寫給狂歡節的曲子，最後總要全部角色出來謝幕一下，為狂歡節劃下了一個熱鬧而完美的句點。

雖然聖桑認為《動物狂歡節》是戲謔之作，難登大雅之堂。但是他卻用樂器，把動物的神情與特色模仿得唯妙唯肖，趣味橫生，廣獲大眾喜愛，也成為他最著名的作品之一。

..

（註 1）：約德爾式 (Yodel) 唱法：源自瑞士阿爾卑斯山區，放牧者呼喚牛群、羊群以及人們在山與山之間遙遙對唱的山歌唱法。大家回憶一下電影《真善美》中的布偶戲，或是庾澄慶的台語歌《山頂黑狗兄》中的「U-Lay-E-Lee」，就知道那是什麼了。它是一種真假音快速轉換的技巧，產生一串高 - 低 - 高 - 低的聲音，重複地進行胸腔到頭腔大幅度音程轉音的歌唱形式。

譜例

1 序奏與獅王的進行曲

2 公雞與母雞

3 野驢

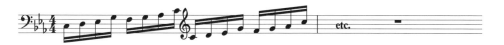

4 烏龜

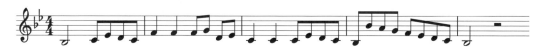

5 大象

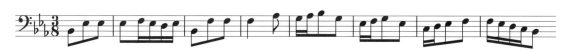

6 袋鼠

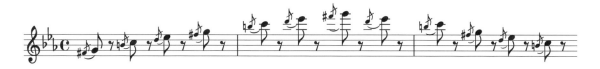

7 水族館

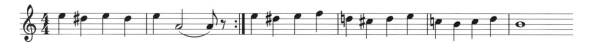

8 長耳人

9 杜鵑

10 鳥園

11 鋼琴家

12 化石

13 天鵝

14 終曲

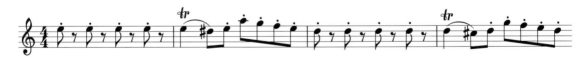

柴可夫斯基

《天鵝湖》第三幕情景

 作者介紹

柴可夫斯基 (Tchaikovsky, 1840~1893) 享年53歲，是俄羅斯超人氣作曲家，也是讓西方世界知道世界上有一個叫「俄羅斯」的最大功臣。當時，正是民族思潮蓬勃發展的時期，國民樂派興起，歐洲各國作曲家紛紛往自己民族找素材找靈感，不管在繪畫或音樂的風格都特別強調民族精神。柴可夫斯基正好出生於此時期，他找到了自己的文化，致力於本土文化的創作。當然，除了柴可夫斯基之外，俄羅斯另有其他有心之士，也積極為民族發聲，特別組成五人組，由穆索斯基、林姆斯基‧高沙可夫、鮑羅定、庫宜，巴拉基雷夫組成。但這些人除了前三位的作品還零星被演出，其他的在歷史浪潮淘汰下，並沒什

麼名氣，或者根本沒聽過。究其原因，這些俄羅斯死忠派，太刻意突顯俄羅斯的獨特性，而有排他性的反效果，這種故步自封的卑劣手法，終究得不到世人的肯定，隨著時間的淬煉，漸漸被遺忘。而柴可夫斯基何德何能，他的作品能千秋萬世、普世共賞？最重要的原因是，柴可夫斯基並不是一股腦地鑽進「民族」的死胡同裡，他採取的是立足俄羅斯、放眼全天下的手法；說白話一點是，柴可夫斯基在表達音樂上，情感上是絕對俄羅斯的，但手法卻是累積歐洲音樂傳統形式的。因此，他的作品不只俄羅斯人喜歡，歐洲各國人也愛他的味兒；這種能非常適切表達自己文化特色，又與西方文化結合的方式，讓他贏得全世界，立於樂壇不敗的地位。

　　柴可夫斯基這位長滿絡腮鬍，一臉苦瓜樣的悲愴音樂家。憂愁是他的註冊商標，很少看他笑過，尤其在母親罹患霍亂離他而去之後，這位有戀母情節的作曲家便更顯憂鬱了。再加上早期的作品一直無法被肯定；送給恩師魯賓斯坦的〈降 b 小鋼琴協奏曲〉

被退貨拒彈，芭蕾舞劇《天鵝湖》、《睡美人》的配樂被批評太過交響化，搶了舞者風采。再再都打擊了，柴可夫斯基寄情音樂的決心。

另一方面，他的感情世界也是轟轟烈烈的悽慘。有同性戀傾向的他，內心渴望愛慾纏綿的海誓山盟，但一想到與異性有親密的接觸又忙著打退堂鼓，在這種愛與信仰的矛盾糾葛下，他的婚姻註定亮起紅燈。他的第一段婚姻來自一個自我推銷，主動追求的女子－安東尼娜‧米尤柯娃 (Antonina Milyukova)。柴可夫斯基一方面迫於此女子熱烈追求，一方面想消除社會大眾對他同性戀的疑思，沒幾個月兩人就結婚了。這樣一個沒有感情作基礎的婚姻，遲早會破裂，就這麼的恰如所料，柴可夫斯基在蜜月期就嚇跑了，精神狀態幾臨崩潰。直到遇到了梅克夫人，這位柴可夫斯基的貴人，不但資助柴可夫斯基足夠的生活費，讓他專心創作，還展開長達13年的書信交流，談理想、談抱負，更重要是不求回饋。這種柏拉圖式的愛情，對柴可夫斯基而言，是再適合不過了。這段安寧的時間，創作靈感不停湧現，產生了許多佳作，除了三大芭蕾舞劇《天鵝湖》、《睡美人》、《胡桃鉗》外，就屬逝世前遺作《悲愴交響曲》最有名。

樂曲介紹

柴可夫斯基可說是俄羅斯最有名的作曲家，他的作品產量不是很多，但是卻以強烈的感染力聞名。柴可夫斯基很會討好聽眾的耳朵，那種「美麗的陶醉感」是征服聽眾的利器。來自冰天雪地的柴可夫斯基就是有這種能耐，用熱情澎湃的音符融化寒冬。柴可夫斯基擅長寫美麗、具有感染力而且容易令人印象深刻的旋律，像《羅密歐與茱莉葉》序曲、《天鵝湖》、〈第六號交響曲〉、還有光是開場就令人摒息的〈第一號鋼琴協奏曲〉，都徹底攻陷樂迷芳心，無所遁逃。

只要提到芭蕾舞，首先落入腦海的，就數這部纏綿哀怨的《天鵝湖》了，它可以說是古典芭蕾的經典之作。所有女舞伶終其一生的夢想，便是跳一段公主變天鵝的橋段，尤其是第三幕黑天鵝跟王子齊格菲的雙人舞最後部分；黑天鵝奧吉莉雅必須一口氣做出華麗的32圈大回轉（揮鞭轉，Fouettes，芭蕾術語，意為單足旋轉，一腿一直像鞭子似的揮動，身子則有規律地在另一腿的支撐下旋轉），舞者不但要轉得像朵璀璨綻放的花朵，還要練就臉不紅、氣不喘、頭不暈的看家本領，最重要的是，要永遠保持優雅高貴的可掬笑容。一位芭蕾女伶終其一生要磨破多少雙舞鞋，花費多少青春

練舞，才能跳出傳說中《天鵝湖》裡的 32 圈揮鞭轉？這絕對是所有芭蕾舞迷最拭目以待的演出。

　　不論是純真典雅的白天鵝奧德蕾 (Odette) 或邪惡魅惑的黑天鵝奧吉莉雅 (Odile)，全是芭蕾女伶跳向芭蕾傳奇的動力。白天鵝奧德蕾單純、善良，舞蹈首重控制與平衡。黑天鵝奧吉莉亞，要做很多旋轉和彈跳的炫技動作，來表現出她的魅惑與狡詐。兩人性格對比鮮明，絕對是演技和舞藝的雙重考驗。尤其是黑天鵝的角色，一掃芭蕾伶娜給人纖弱和病態美的刻板印象，讓許多傑出的女舞者，前仆後繼編織著演出此劇的女主角，而一夜成名的美夢。

　　《天鵝湖》的成功，一定要歸功於柴可夫斯基的音樂魅力；在柴可夫斯基之前的芭蕾音樂，大多數是為舞者伴奏的音樂罷了，直到了柴可夫斯基提升了芭蕾音樂的地位，讓《天鵝湖》這部充滿詩情畫意與戲劇張力並存的舞劇「交響化」，這正是柴可夫斯基對芭蕾音樂進行重大改革的新里程。也就是說，柴可夫斯基是第一個把交響曲的厚實和歌劇的華美，一起灌注於俄羅斯芭蕾舞劇的作曲家。

　　此芭蕾舞劇，1877 年在莫斯科大劇院首演，卻遭到慘敗，原來問題就出在編舞上。編導的才能平庸，都是些陳腐之才，無法鑑賞偉大柴可夫斯基的音樂，臨要上演時，尚有兩三首曲子，無法與舞蹈配合，竟選擇刪除，其餘全拿別的舊作來搪塞，改以他人芭蕾音樂頂替，在這張冠李戴的荒謬下，整齣戲變得不倫不類，失敗反而是正常的。

　　千里馬需要伯樂的慧眼，直到 1895 年，俄國傳奇芭蕾舞大師馬利斯・佩堤帕 (Marius Petipa) 和列弗・伊凡諾夫 (Lev Ivanov) 重新把《天鵝湖》搬上舞台，試著用交響樂的觀念來詮釋舞蹈，採用複雜的動作變化來發展主題與動機，企圖滿足柴可夫斯基的意圖。果然，伊凡諾夫導出了絢爛的一擊，將舞蹈、音樂、戲劇緊密的結合，捧紅了芭蕾伶娜蕾娜妮 (P.Legnani)，伸張了俄式芭蕾，還原了柴可夫斯基。自此之後，《天鵝湖》變成芭蕾舞劇的代名詞。

　　《天鵝湖》故事內容，敘述一個被惡魔變成天鵝的公主奧德蕾，與王子齊格菲相遇湖畔，他們相談甚歡，情投意合。奧德蕾告訴王子，唯有忠貞不渝的愛情才能破解咒語恢復人形，王子誓死救出公主，一生只愛伊人。他倆愛的宣言，被惡魔知曉，派出女兒充當第三者，讓原本詭譎的愛情充滿變數。在王子選妃的舞會上，惡魔的女兒

以黑天鵝的姿態迷惑王子，王子不疑有她，落入惡魔的陷阱，親吻了黑天鵝。躲在一旁觀看的白天鵝身心俱焚，傷心欲絕地離開並衝向湖邊。看到此景，王子突然驚醒，隨白天鵝投向湖中，以身相許。此時，天鵝湖畔烏雲密布，陰風怒吼，一聲巨響，山崩地裂，王子與公主的愛情感動天地，惡魔的魔法得以破解，天鵝變回美少女。從此王子、公主過著幸福快樂的日子…。

通常在音樂會上，《天鵝湖》大都以「組曲」的方式來呈現，柴可夫斯基從芭蕾音樂當中擷取六首最扣人心弦的樂章，改編成管弦樂曲的形式。當中最有名氣的，就屬第一首〈情景〉Scene（譜例 1）；這首由豎琴撥奏（想像成盪漾水波的音樂），搭配著雙簧管奏出的淒美旋律（象徵著天鵝公主的哀怨主題），屢屢穿插於劇中各幕，成為最膾炙人口的音樂經驗。

譜例 **《天鵝湖》第三幕〈情景〉**

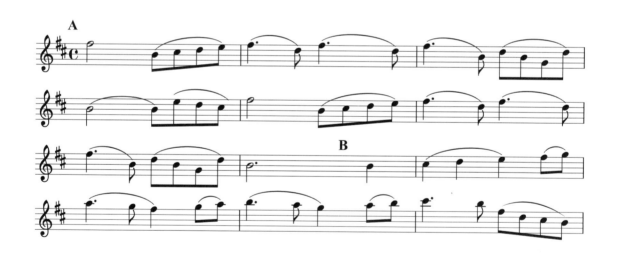

柴可夫斯基的貴人何其多；經濟上、精神上有梅克夫人撐腰，芭蕾作品又有佩堤帕和伊凡諾夫兩位靠山。這些貴人們改寫柴可夫斯基的芭蕾舞劇歷史，《天鵝湖》首演百年後，世界各地舞團至今仍巡演不斷，甚至在不同領域繼續發揚光大。

　　根據我的觀察，台灣一直對柴可夫斯基頗具好感，舉凡他的芭蕾舞劇，一演再演，有相當的擁護者，柴可夫斯基的名氣自然無庸置疑，尤其是他的《天鵝湖》主題也倍受廣告業者的青睞。近年來靠天鵝吃飯的廣告商不勝枚舉，讓人印象最深刻的，就是「大茂黑瓜」，將花瓜罐頭巧扮成湖邊相遇的王子、公主，隨著樂章譜出逗趣的舞姿。

　　當然，也有人以天鵝本身的純潔為訴求，譬如「柔情」衛生紙，就打出如天鵝般的潔淨與柔軟，推出一系列的家用產品。接著連衛浴設備「藍藍香」也來湊熱鬧，天鵝行經之處，處處留香，這些產品多半可從音樂當中聞到「商機」。但台灣的廣告文宣，似乎有走火入魔之嫌，連台北市區電話加碼，在前面加 2，也必須藉由天鵝的身軀來解讀，好像古典音樂就只有柴可夫斯基了。

　　有道是，橫看成嶺側成峰，每個人心中的天鵝都不太一樣，因此我們也可以惡搞一下純潔的天鵝；只要透過放大主奏樂器雙簧管獨特的音色，就會有意想不到的效果。

　　雙簧管的音色很扁，給人一種壓抑的感覺，再加上天鵝主題很哀怨，天鵝不小心就會眉頭深鎖。如果吹雙簧管的人，技巧又不夠好；當他為了不間斷吹出長長的句子，總把氣憋到地老天荒，一副快往生的樣子，天鵝就真的美麗不起來了。像這種壓抑天鵝，很適合用來描繪尿急又抽不身去解脫的上班族。賣甚麼東西才能釋放「天鵝主題」的壓抑感？口香糖！有事沒事嚼一下，口氣清新又舒爽！

　　天鵝湖之經典，除了廣告愛用，連流行歌手都來取經，1999 年韓國偶像團體「神話」第二張專輯《M.I.L.》中的〈T.O.P.〉(Twinkling of Paradise)，將《天鵝湖》重新改編，加入 Hip Hop 元素重新出發，攻下當年韓國播放率最高的歌曲，更搶下韓國流行一哥的寶座。

　　2011 年電影《黑天鵝》一反常態以芭蕾舞劇《天鵝湖》的反派角色黑天鵝為主軸，揭開舞者

幕後秘辛以及探討舞者詮釋黑與白的角色時的內心糾葛。她不再是唯美的愛情故事，她是社會寫實片，更是探討精神分裂症的驚悚片。飾演女主角 Nina 的娜塔莉波曼，成功詮釋人格分裂的芭蕾舞者，時妖嬈時單純，時貪欲時節制的混淆人格，一舉獲得第 68 屆金球獎影后與第 83 屆奧斯卡最佳女主角獎。

　　如果你想擺脫《黑天鵝》的夢魘，推薦你欣賞芭蕾名人堂之「紐瑞耶夫和豬小妹的《天鵝湖》雙人舞」，包準你心情變好。小紐原本一本正經的詮釋深情的王子，沒想到面對的是份量加大的 Miss Piggy，抬不起來也抱不動，還被 Miss Piggy 拖著走，整個浪漫氛圍逆轉，搞笑收場，博君一笑。

人物

Music
Appreciation

音樂欣賞—樂來樂有趣
Music Appreciation

貝多芬

給愛麗絲

作者介紹

貝多芬 (Beethoven, 1770~1827)，一個出身貧寒的德國小孩，父親是一名平庸的宮廷樂師，一心渴望自己的小孩能成為如莫札特般的音樂神童，讓他能藉此沾光，彌補他一生的平庸。對於那望子成龍的急迫心情，他採取了高壓毒打的政策來達到此目的。貝多芬倒也爭氣，在父親的高壓迫害下，仍憑著自身不屈不撓的毅力苦練鋼琴，加上與生俱來的音樂天賦，皇天不負苦心人，貝多芬終於登上「樂聖」的寶座，名留千古。

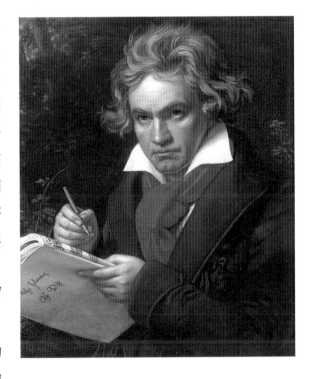

貝多芬是有天分的，但努力不懈的精神，才是他日後成功的最佳佐證。他的耳疾是上天給他最殘酷的試煉；如果貝多芬在他耳聾的時候選擇自殺一途，我想日後大家對他的評價，也只是英年早逝的天才音樂家罷了。而他選擇留下來，留下來對抗命運，戰勝耳聾，用他的生命寫下永恆。當全場觀眾為他的音樂感動流淚時，他居然對台下熱情的掌聲毫不知情，直到有人拉貝多芬出來道謝，他才知道他做到了，做到了「不朽」。

貝多芬的作品很多，最重要的有 32 首鋼琴奏鳴曲被稱為「鋼琴的新約」、9 首交響曲被稱為「不朽的九首」，此外，還有一些鋼琴小品也很受歡迎。貝多芬一生中曾為許多小姐陶醉著迷，更為她們譜了不少曲子，譬如直接送予其人的〈給愛麗絲〉，及送予吉奧萊塔・桂琪亞蒂女伯爵的〈月光奏鳴曲〉，都是貝多芬展現浪漫的求愛過程，可惜和這些「永恆的愛人」都沒有圓滿的結果。

樂曲介紹

　　對主修鋼琴的音樂學子而言，貝多芬的 32 首鋼琴奏鳴曲是相當重要的曲目，當中的〈悲愴〉、〈月光〉、〈熱情〉、〈暴風雨〉更是佳作中的佳作，是很有深度內涵的曲子。或許對剛剛開始嘗試古典樂的人來說，感覺有點負擔，但貝多芬還有許多可愛的鋼琴小品，短小精幹，論知名度絕不輸給「悲愴」等重量級的曲子。

　　當中最受世人鍾愛的鋼琴小品，首推輕巧晶瑩的〈給愛麗絲〉Bagatelle In A Minor, WoO 59 "Fur Elise"（註 1），貝多芬在樂譜上曾寫著：「為了紀念愛麗絲，4 月 27 日」後人至今仍無法考查愛麗絲其人其事，從曲中窺得必是聰明可人的小女孩。但有位研究貝多芬的專家－溫加，卻認為愛麗絲 (Elise) 應為泰麗絲 (Trerese) 之誤，應是貝多芬筆跡潦草導致的「美麗的錯誤」。貝多芬眾弟子中有位才華洋溢的女孩叫特蕾塞・瑪爾法蒂 (Therese Malfatti)，貝多芬相當喜歡她，在 1810 年 5 月，向她求婚。這應是求婚前思念的作品，可惜女方父母不贊成，因為雙方年齡相距太大，貝多芬 40 歲，愛麗絲才 18 歲，真愛不敵「遠」距離，貝多芬再度失戀。

　　貝多芬的情歌多多少少帶點哀愁，或許是其貌不揚的外表讓他嘗盡失戀的苦果。這首〈給愛麗絲〉，以輪旋曲式 ABACA 表現貝多芬對愛情侷促不前的情懷。A 段以 a 小調展開糾扯不清的半音主題（譜例 1），就像貝多芬欲語含羞，渴望愛情的心。接著來到了 B 段充滿光明的 F 大調上（譜例 2），宛如對愛情重新點燃希望。可惜貝多芬歡喜沒多久，再度掉落思念的深淵，音樂重新回到 A 段糾扯不清的半音主題。此時曲風一轉，鋼琴的左方琴鎚猛然的敲擊著，有如猛烈的低音怒吼，加上高音部如同打擊樂器般的塊狀和弦堅持著激動的情緒，帶出 C 段貝多芬憤恨的怒吼與自我激勵的決心（譜例 3）。在一連串激情過後，重新回到 A 主題，還是那股淡淡的哀愁與糾結的心，貝多芬又失戀了。

（註1）：〈給愛麗絲〉的作品編號是 WoO59，而 WoO 即是德文的 Werke Ohne Opuszahl，也是 Work without Opus Number 的意思，表示沒有作品編號。當音樂學者整理已過世作曲家的作品時，發現一些未曾被出版的手稿、作品、已遺失或銷毀的作品，甚至是未完成作品的草稿等，如果這作品沒有包含在作品編號制度內，就會以 WoO 來作排列。貝多芬的這首〈給愛麗絲〉，樂曲的手稿日期是 1810 年 4 月 27 日，是貝多芬四十歲的作品，但卻在貝多芬死後才被發現，這是未曾有貝多芬編號的曲子，所以作品號碼才會出現 WoO59 ！

譜例　給愛麗絲

1

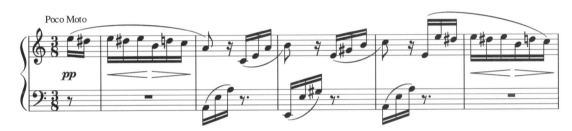

2

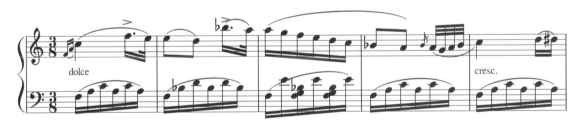

3

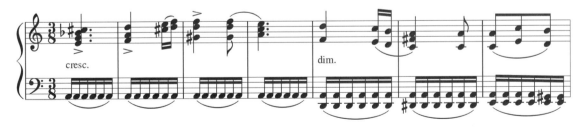

出賣音樂

　　「給愛麗絲」幾乎可以說是古典音樂中的流行歌曲，世界各國的人都對他十分熟悉；在美國，「給愛麗絲」是冰淇淋的代名詞，美國住宅區和商業區分得很清楚，沒有「全家就是你家」這種好康，小朋友在家若是一時嘴饞，只能期待開著繽紛小發財的冰淇淋車從你家經過。冰淇淋車為了吸引小朋友的目光，也會沿路播放可愛的小曲子。就這樣，「給愛麗絲」串起美國小朋友童年的甜蜜回憶！

　　在台灣，人們聽到「給愛麗絲」本能反應就是抱起垃圾桶狂奔，這全得拜行政院環保局清潔隊之賜；台灣垃圾車每天按照固定的時間與路線穿梭在大街小巷，伴著貝多芬的「給愛麗絲」與巴達潔芙絲卡的「少女的祈禱」的電子合成樂聲，讓倒垃圾成了台灣人的全民運動。這種全民聽古典的特殊行徑還上了國際媒體呢！如果有機會讓愛麗絲代言其他產品，那麼，賣賣相關產物～殺蟲劑應是不錯的聯想。

推薦 CD

　　今天我想推薦的版本，要來點不一樣的，我們要讓愛麗絲變身，愛麗絲要從垃圾車代言人，搖身一變成為動感女王！有請來自德國的克拉茲兄弟，和來自古巴的鼓手艾司特伯茲與路易斯（當古典遇上古巴／克拉茲兄弟＆古巴打擊樂團(Klazz Brothers & Cuba Percussion/Classic Meets Cuba)，SONY 發行）。他們讓愛麗絲跟著古巴動感的節奏搖擺了起來，並在曲中加上大量的貝斯、鋼琴或鼓的即興演奏，顛覆你對古典愛麗絲的印象。讓我們跟著非洲愛麗絲搖擺吧！

比才
歌劇《卡門》

 作者介紹

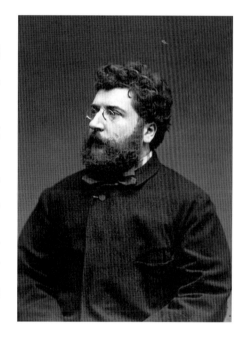

對古典音樂稍有涉獵的人，問他聽過《卡門》嗎？80% 以上的答案絕對是肯定的，進一步追問那它是誰的作品呢？保證又有八成以上的人下巴掉了，一臉錯愕像。他們腦子打空板，也可能在盤算著，卡門不就是卡門作的嗎？這種答案能不讓人吐血嗎？卡門是比才作的！比才，法國人，1838 年生於巴黎，1875 逝於布基瓦爾 (Bougival)。算是短命的音樂家，一生只活 37 個春天，天才似乎與悲劇伴隨而生，但在短暫的生涯裡，倒是成就最偉大的作品《卡門》。因為《卡門》，比才紅到現在，仍是炙手可熱，他的音樂熱情、真摯、率直，很容易感染觀眾。

　　說到比才 (Georges Bizet, 1838~1875)，就會聯想到歌劇《卡門》，他們兩個就像是生命共同體。《卡門》這齣歌劇是在 1873 年完成，也就是比才去世前兩年完成，於 1875 年 3 月 3 日首演，三個月後（6 月 3 日）比才去世。首演的風評極差，比才可說是抑鬱而終，雖然不至於說是因為作品不受歡迎而氣死，但去世時因為作品沒受到世人肯定，多少有點遺憾。就連比才的好朋友～巴黎音樂學院的教授 Ernest Guiraud 都覺得不可思議，為什麼如此好的作品不受喜愛？或許是劇情太寫實；觀眾習慣的貴族浪漫愛情故事不見了，取而代之的是髒髒的煙草工廠女工，不但和人尬架，還走私販毒，甚至殺人。對 19 世紀的觀眾而言，驚嚇指數過高，罵聲連連。更或許是歌劇裡話說得太多了；在比才的版本中，法文對白就占了整個歌劇的三分之一，像是在看話劇般，對聽不懂法文的人來說，可能只有乾等傻笑的份。於是 Ernest Guiraud 在比才去世之後，將原本冗長的法文對白改成宣敘調的演唱方式，半年後（12 月 23 日）演出，果然大獲成功。

樂曲介紹

　　故事背景發生在 1820 年西班牙的塞維亞（但歌劇是唱法文的）。一個長得妖豔動人、浪蕩辣妹型的吉普賽女郎－卡門 (Carmen)，在煙草工廠和另一名女工有了口角，抓狂打了起來，竟出了人命。這次事情可鬧大了，士兵唐荷西 (Don Jose) 奉命將卡門逮捕。卡門見情勢不對，遂展開女人的絕活－欲擒故縱；這一向是她用來駕御男人芳心的重點利器，卡門在情場裡打滾，她深諳其道，也了解男人最需要受用，也最吃這一套。她給了唐荷西所有愛情的浪漫感覺，唐荷西也為了卡門，背了黑鍋、蹲了苦牢、拋棄青梅竹馬、更違背了軍人的誠信，與卡門一同走私販毒。

　　唐荷西一廂情願的以為，無私的愛、完全的遷就、小心翼翼的對待，便可贏得美人歸，可是花心蕩漾的卡門渴望自由，渴望激情，並不想從一而終。正如同五零年代當紅女星葛蘭為國語片《野玫瑰之戀》所唱的：「愛情不過是種普通的玩意…男人不過是一件消遣的東西…什麼是情？什麼是愛？還不是男的女的在作戲」。她像花蝴蝶般的又愛上了英姿煥發的鬥牛士 (Escamillo)，唐荷西迷網了，他完全錯亂了，決定一刀將心愛的女人刺死，斬斷這一場孽緣。

　　卡門這個角色，當時顛覆了整個樂壇，人們被這個敢愛敢恨的嗆女郎嚇壞了。首演時並不是很受歡迎，觀眾覺得太顛覆傳統、太煽情；舞台上看不到華麗的布景，也沒有觀眾預期的皇宮大筵，舞台上走來走去的只有犯罪的士兵，行為鄙俗的女工，王公貴族不見了，不食人間煙火的仙子消失了，對 19 世紀的觀眾而言，這…太難看了。如今《卡門》的知名度與受歡迎程度，絕對高居歌劇排行榜前三名。顯然是觀眾進步了，進步到可以接受各式各樣的狠角色，尤其是每一幕的序曲以及男女主角們的詠嘆調（註1），都是行家與業餘音樂愛好者極喜愛的曲子。

　　當然，《卡門》的成功要歸功於比才完全掌握了劇中人物的特色，譬如他給卡門的定位真是神來一筆；劇中卡門是一個女中音（或次女高音），女中音有一種獨特的濃厚嗓音，她不是甜的、不是嫩的，是一種有著生活歷練的低沉嗓音。她的音色較暗、會發抖般的，美但不清純，像朵浴血玫瑰，具誘惑性、可怕且挑逗的。卡門出場唱的唯一一首詠嘆調：「愛情像隻自由的鳥兒 (L'amour est un oiseau rebelle)」又稱「哈巴奈拉」(Habanera)，Habanera 為西班牙文，因源自古巴的哈瓦那 (Havana)，因此得名。

它的節奏型態是緩慢、有附點的二拍子。比才先讓大提琴拉奏這固定且貫穿全曲的「哈巴奈拉節奏 (Habanera Rhythm)」，3 小節暖身過後，卡門才緩緩唱出這帶點慵懶的三連音加半音變化的 A 主題（譜例 1），接著 A 主題的旋律交給管弦樂團來演奏，卡門很有表情且煞有其事地高喊 4 次 LAMOUR（愛情），就來到輕快又愜意的 B 主題。然後卡門再重複唱一次 A-B 段落，來表現她對於愛情的放蕩不羈，以及自我感覺良好的率性（附件 1）。這首卡門招牌歌，從頭至尾都是哈巴奈拉舞曲的節拍；這種單純卻不單調的節奏，或許就是它受喜愛的原因。

　　至於鬥牛士－艾斯卡密羅 (Escamillo)，這男人該怎麼說？另一個自我感覺良好的花美男！鬥牛士是位男中音，兼具男高音和男低音的音質，既明亮又穩重、既渾厚又抒情，被譽為男聲聲部中最美的聲音，在歌劇中通常扮演男二的角色。比才賦予鬥牛士一個萬人迷的特質，單純易懂，如同他的主題曲一般。這是一個 AB 兩段式，A 段音樂的設計很有動感；在眾人的簇擁下，鬥牛士踩著進行曲的節奏，風光進場，帽子一丟，眾人尖叫，酷到不行。接著的 B 段主題，即是大家較熟知的鬥牛士之歌，全曲慷慨激昂、氣宇非凡（譜例 2）。我想比才最偉大的貢獻，就是讓一個殺牛的變得如此氣慨。（附件 2）

　　這齣歌劇除了卡門和鬥牛士的音樂個性鮮明、主題曲紅透半邊天之外，它還有另一特色，就是每一幕一開始的〈序曲〉都寫得非常好，且各具特色。為了讓〈序曲〉的定義更明確一點，第一幕開始之前的管弦樂演奏曲，我們稱之為〈序曲〉。但在幕跟幕之間的，我們稱之為〈間奏曲〉。不管名稱為何，反正卡門分四幕，每一幕開始之前演奏的管弦樂曲，都相當值得推薦。

　　『序曲』有一種告知功能，多半是宣示「歌劇要開演了」。另外，還有一些序曲，功能更強大，它能預知故事的結局，讓觀眾在聆聽序曲的同時，就能感受出這是一齣喜劇又或是一齣悲劇？序曲可以說是歌劇的縮影，《卡門》序曲就屬於這一種；比才將歌劇的基調透過序曲先渲染出來，你可以聽到西班牙的熱情、鬥牛士的神采奕奕、以及卡門的愛情宿命。

　　著名的〈卡門序曲〉是一個輪旋曲式(ABACA)，包括兩個重要段落（A 段與 C 段）。A 段描述酷熱的鬥牛場上喧囂的群眾，為英勇的鬥牛士歡呼喝采的場景。主題（譜例 3-1）來自歌劇第四幕鬥牛士進場時，群眾興奮簇擁的合唱旋律，音樂充滿熱情奔放的

西班牙氛圍。B 段主題同樣來自第四幕,側寫婦女、小孩期待鬥牛士出場的情緒,雖熱烈但相對比較細膩輕巧,音樂流暢到會忘了它的存在。C 段則是著名的鬥牛士之歌(譜例 3-2),它很成功地將自信滿滿的鬥牛士神情表現出來。其主旋律來自第二幕鬥牛士艾斯卡密羅 (Escamillo) 在酒店裡初登場,對粉絲們的開唱,與 A 段的音樂形成鮮明的對比。這個主題很重要,會再一次反覆;第一次的鬥牛士之歌,曲調抒情圓滑,第二次反覆的鬥牛士之歌,鬥牛士又顯得雄壯威武。兩者過渡的銜接效果非常好,漸強的快速音群成功引出絃樂器堅定、豪邁的自信感!酷夏、酒精、鬥牛士,讓序曲充滿了濃濃的西班牙味,成功打造簡潔有力的異國風情。

不過在序曲一結束,幕尚未拉開時,卻峰迴路轉,緊接著出現一段更為重要的「死亡主題」(譜例 3-3),與華麗熱情的序曲做一個強烈的對比。它的象徵比序曲更重要,一直貫穿著全曲,暗示著「誰死了」?作曲家很巧妙地採用吉普賽音階來暗示故事最終的結局:「吉普賽」女郎「卡門」會「死」於非命!死亡主題是以四個音為一個音域的下行音階 ($2^{\#}1^{b}76$),不斷的環繞模進,中間的增二度音程有一種神祕哀傷的特殊色彩,將人帶入死亡的喪鐘;只要悲劇角色一出場,此動機就浮現,馬上讓人感受到強烈的吉普賽熱力與沉重的悲劇性格。

像在第二幕,鬥牛士上場轉了一圈、離開、卡門陶醉了⋯,但悲劇也在這一瞬間醞成了;男主角唐荷西遇到前所未有的強大情敵－鬥牛士,一時間慌了手腳,從口袋摸出一朵枯萎的花,那是卡門給的,望著那朵枯萎的花,情不自禁的唱了首男主角唯一一首詠嘆調〈花之歌〉。一開始由雙簧管吹出那段熟悉的「死亡主題」,像是細訴著男主角的哀歌,意味著不祥的預兆。這首〈花之歌〉(譜例 4)是百分百的法式風格;所謂的法國風並不是指所唱的語言是法文,而是從旋律、節奏或者和聲上來決定音樂的風格。像卡門唱的「愛情像隻自由的鳥兒」就是很西班牙味,原因就是那貫穿全曲的哈巴奈拉舞曲節奏,就是西班牙原味。至於這首〈花之歌〉,比較強調語文聲韻與旋律的配合,突顯了法國歌劇旋律音程較不自然的特色。

第二幕開始之前的間奏曲(〈阿爾卡拉龍騎兵〉Les Dragons d'Alcala),此曲也相當優質,迷人、精簡、可愛。它只有兩分半鐘左右,分為 ABA 三段式加上一個尾奏。A 段的節奏(譜例 5):像小孩當大兵一樣,非常小巧迷人。而同一款節奏型態,我們驚訝地發現貝多芬也曾用過;在他唯一齣歌劇《費黛里奧》的序曲中,出現同樣的節奏,但貝多芬表現出來的就是強者風範,與比才的小巧可愛截然不同,不妨比較看看。

第三幕的間奏曲（譜例 6），亦帶點法國風，不過與其說是法國風，不如強調是田園風更恰當。曲子一開始由豎琴與長笛的搭配，這是法國人很喜歡的聲響模式，想像長髮美女演奏音樂的樣子，呈現夢幻般的溫馨情境，極其悅耳恬靜。比才高明的地方，就是用恬靜、舒適的音樂來預知血腥的開始。

從此之後，音樂的衝突性與戲劇性增多，優美的旋律不太有出手的機會，多是強調衝突、緊張的情緒鋪陳。比較值得一提的是，劇中另一位女主角蜜卡耶拉(Miclaela)，比才也為她寫了首詠嘆調 :Je dis que rien ne m'épouvante 我說沒什麼會讓我害怕的（譜例 7）；曲子分 ABA 三段式加上一個尾奏。A 段與 coda 是極其工整的句子。B 段則是自由的樂句，用來與 A 段作對比。強調音樂的工整性，當然也象徵著 Miclaela 是個規矩的女孩子。

第四幕的間奏曲 (〈阿拉岡舞曲〉Aragonaise)，又是首熱鬧緊湊的音樂，讓人感受到在喧鬧的廣場上，炎熱的太陽，擾嚷的人群，鬥牛士在群眾的簇擁下進場，非常的火熱。在這首間奏曲（譜例 8）中，無論是旋律或者節奏、甚至是樂器的使用，都充滿西班牙風。尤其是樂器上，比才用的是絃樂器撥絃，聽起來像極了吉他的聲音，展現西班牙特有的活力。在此曲熱力持續的帶動下，一方面男女主角攤牌對峙，另一方面，鬥牛士在場內與牛的對決相互對照，音樂充滿殺氣，將全劇帶到最高潮，血腥落幕。

《卡門》的成功之道，在於力度的運用以及適當的速度轉換。《卡門》中常常出現強弱音對比的效果，以及不計後果的速度狂飆，那剎那間的改變只能用瘋狂來比喻，不過這也恰恰好滿足了聽眾嗜血、重口味的本能，讓《卡門》一舉躍為法國歌劇史上，最閃亮的那顆星。

《卡門》除了以歌劇的形式存在，更被不同領域的藝術家改編或創造成不同的形式的方式演出，最有名的就是改編成由管弦樂團演出的組曲形式；所謂組曲指的就是由若干短曲所構成的管弦樂曲，換句話說，〈卡門組曲〉就是從歌劇《卡門》中，去掉其中的對白與歌唱，而獨立出來的幾首悅耳的管弦短曲。有的組曲是作曲家自己改編，有的則是後來的人編輯而成，而〈卡門組曲〉就是後人精心挑選的「管弦百匯」；因為《卡門》演出三個月後，比才就過世了，因此比才根本來不及精心挑選喜愛的樂段，編成管弦樂版的〈卡門組曲〉，而是由卡門愛好者，自行從歌劇中找曲子出來組合。因此在這些「卡迷們」（不同指揮、不同樂團…）的主導下，產出的組合當然也跟著

五花八門。不過還好，歌劇《卡門》作品支支精彩，因此挑選出來的組曲，也都能皆大歡喜。大致說來，大家熟悉的《卡門組曲》分成兩套

《第一號卡門組曲》共六首：

1. 又稱為卡門序曲的〈前奏曲〉(Prélude)（註 2）

2. 〈阿拉岡舞曲〉(Aragonaise)

3. 西班牙田園風的〈間奏曲〉(Intermezzo)

4. 〈塞西利亞舞曲〉(Séguedille)

5. 〈阿爾卡拉龍騎兵〉(Les Dragons d'Alcala)

6. 〈鬥牛士進行曲〉(Les Toréadors)

《第二號卡門組曲》也有六首：

1. 〈走私販進行曲〉(Marche des Contrebandiers)

2. 〈街頭少年合唱：哈巴奈拉舞曲〉(Habanera)

3. 〈夜曲〉(Nocturne)

4. 〈鬥牛士之歌〉(Chanson du Toréador)

5. 〈衛兵換哨〉(La Garde Montante)

6. 〈波西米亞舞曲〉(Danse Bohème)

　　現代人生活忙碌壓力大，要忙裡偷閒聽長達兩、三個小時的歌劇演出，恐怕心有餘而力不足。這個時候，選擇聆聽透過改編而來的管弦樂組曲，最精彩的樂段全都打包在其中，簡單又快速，絕對是入門歌劇、熟悉音樂的首選！

..

（註 1）：詠嘆調（義：Aria），簡單的說就是好聽的「歌曲」。

（註 2）：在歌劇中，《卡門序曲》是由恐怖死亡主題結束的，而在管弦組曲中，死亡主題通常會被省略演出。

譜例 歌劇《卡門》

1 哈巴奈拉（卡門）

2 鬥牛士之歌 A/B

鬥牛士**A**

鬥牛士**B**

3-1 序曲

3-2 鬥牛士～序曲

3-3 死亡主題～序曲

4 花之歌（唐荷西）

Here is the flow'r you gave so light-ly, The flow'r you wore＿ that bloomed so bright-ly
La fleur que tu m'a vais je - te - e, Dans ma pri-son＿ m'e - tait res - te - e.

5 第二幕間奏曲（阿爾卡拉龍騎士）

JOSE
Friend or foe? We must know, Son of Al - ca - la!＿
Hal - te la! Qui va la? Dra - gon d'Al - ca - la!＿

6 第三幕間奏曲

7 無所畏懼（蜜卡耶拉）

I say＿ that I'm not a - fraid,＿ I speak a - las, on-ly to hide＿ my fear.
Je dis,＿ que rien ne m'é pou - van - te, Je dis,＿ hé - las! que je ré - ponds＿ de moi;

8 第四幕間奏曲「阿拉岡舞曲」

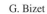

附件 1

愛情像隻自由的鳥兒 (L'amour est un oiseau rebelle) 選自歌劇卡門

G. Bizet

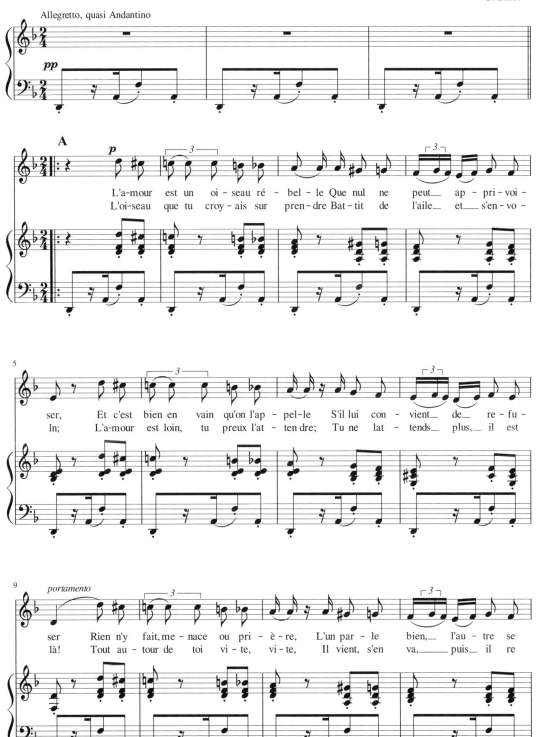

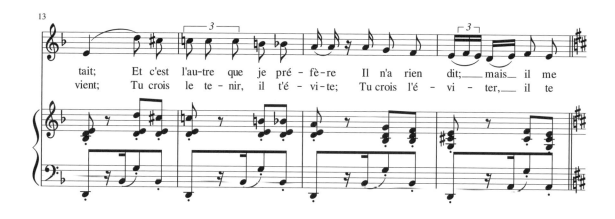

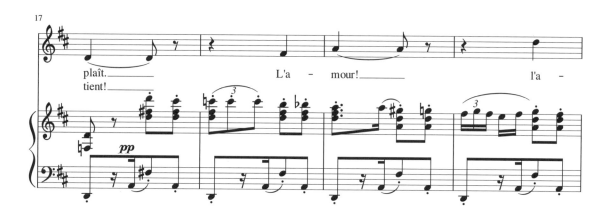

mour! L'a-mour est en - fant de Bo - hême, Il n'a ja - mais, ja-mais con-nu de

loi, Si tu ne m'ai - mes pas, je t'ai - me; Si je t'ai-me, prends garde à

toi!_____ Si tu ne m'ai - mes pas, si tu ne m'ai mes pas, je

t'ai - me! Mais si je t'ai - me, si je t'ai - me, prends gar - de à

toi!

附件 2

鬥牛士之歌

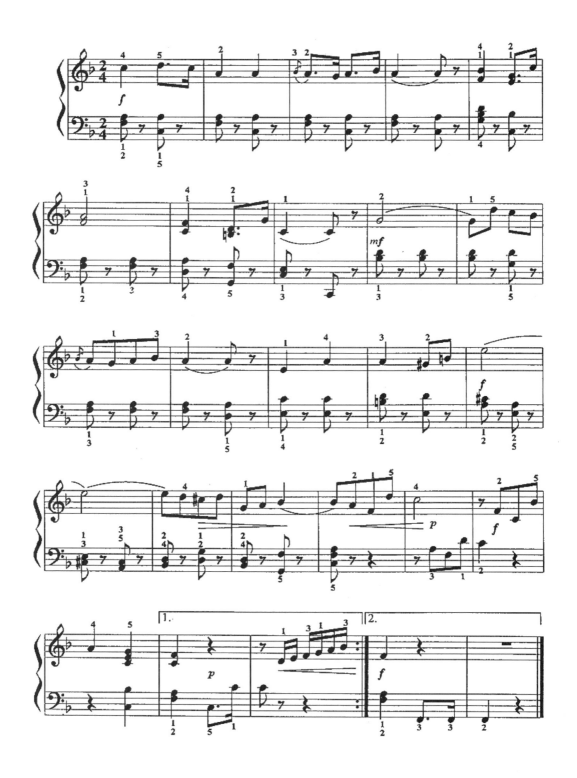

出賣音樂

　　不論是卡門咬著紅玫瑰大跳〈哈巴奈拉〉，還是鬥牛士揮著紅布高喊〈鬥牛士之歌〉，這些都是經常在電視或廣播中播放的名曲。其中〈哈巴奈拉〉舞曲被流行歌者一再翻唱，從羅文妖嬈的粵式搖滾、到文英阿姨搞笑的台客探戈，甚至是碧昂絲 (Beyoncé) 性感撫媚的美式 R&B（註 2），都創造出當代最不一樣的女性氣質與肢體美學的新浪潮。

　　除了流行歌手喜歡翻唱卡門主題曲〈哈巴奈拉〉舞曲之外，廣告商更是甲意卡門這種有點壞壞卻意志堅定的女人。元大人壽：為生活拼命吧！（2015 廣告）就很成功的塑造地表最強新鮮人，為了追回買早餐而飛走的 500 元鈔票，拼命的跑、發狠的追，即使遭遇困境，她那對金錢專注、永不放棄的眼神，足以讓她跨越障礙。在這場救援行動中，搭配卡門〈哈巴奈拉〉舞曲，成功連結歌劇卡門時則妖媚放蕩，時則嫵媚任性，性格即使多變，不變的是對愛情的執著，她寧可死，也不願意不忠於自己；就像元大人壽圓夢徵才計畫中，企業主要的就是像卡門這種努力堅持、永不妥協的精神。

　　另一則美國生產玉米片等休閒食品的多利多滋 (Doritos) 公司，也拿卡門「為了愛情，不自由，吾寧死！」的梗大作文章。多利多滋舉辦了一個題目是：「由你製作超級杯」的廣告比賽，利用美式足球超級盃的年度總冠軍賽，廣告的高曝光率以及稀有性，從 2007 年起，每年都會舉辦徵集廣告的競賽活動「Crash The Super Bowl」。這個活動開放網友製作廣告影片，經由網友票選，被選中的五個廣告製作人，將各獲得 1 萬美元獎勵。得票最高的那一部，除了可以獲得高額獎金之外，還可以看到自己拍的影片在 Super Bowl 播出。多力多滋 2007 年超級盃的最佳廣告－捕鼠器 (Doritos 2007 Crash the Super Bowl Finalists— Mousetrap)，影片一開始的背景音樂就是〈哈巴奈拉〉舞曲，鏡頭出現的不是女人，卻是一位西裝筆挺的男子。他拿著一包多力多滋和一

個老鼠夾，為了引出洞裡的老鼠，煞有其事地設下陷阱，當他大口咬下多力多滋，洞裡的老鼠不顧生命危險暴衝出來搶食，並且狠狠揍了男主角一頓。這個結局有點唐突，但又覺得這位花花公子活該被打，誰叫他要拿出人人都愛的多力多滋！但是再重複看一次廣告，又覺得這個廣告很有巧思；廣告中的三個角色都跟歌劇卡門重要角色緊緊相扣。最直接的想法是，卡門＝多力多滋、老鼠＝唐荷西、男主角＝鬥牛士；老鼠和男主角都愛多力多滋（卡門），老鼠（唐荷西）為了多力多滋（卡門）不惜和男主角（鬥牛士）打架；或者更有心機的看法是卡門＝老鼠、多力多滋＝愛情（為了愛情毋寧死）、男主角＝唐荷西；男主角（唐荷西）用多力多滋（愛情）引出老鼠（卡門），但老鼠（卡門）只要多力多滋（愛情）不要男主角（唐荷西），因此發狠揍扁男主角（唐荷西）。你贊成哪個看法？其實誰是誰都不重要，重點是廣告只要跟卡門沾上邊，他就是第一名！廣告透過 kuso 的橋段，告訴我們 Doritos 好吃到，大家會奮不顧身地做出很多瘋狂的事情，就像卡門為了愛情，不自由，吾寧死！兩者同樣誇張、同樣執著，也因誇張、也因執著，所以令人印象深刻。至於哪個解釋比較好，大家就自己判斷囉！

卡門紅不讓，其實鬥牛士也不遑多讓！許多廣告也鍾愛鬥牛士。聽到「鬥牛士」你會想到什麼？牛排？西班牙？卡門？還是 ESPN 體育台，沒錯？四年一度的世足賽盛會，1998 年在法國點燃戰火，多少國家整軍經武，多少英雄摩拳擦掌，欲在法國「頂天立地」、「出人頭地」。足球熱像瘟疫般擴展開來，體育台節目剪出球員在球場上衝鋒陷陣的精采鏡頭，強打再強打，和著《卡門》的「鬥牛士之歌」將專注的羅納度塑造成球場渾然忘我的鬥牛士。這種與生命興奮交鋒的時刻，唯有《卡門》裡的鬥牛士才能殺出重圍。

鬥牛士在運動場上所向皆捷，在相聲殿堂也威力超強；金士傑與李立群的《這一夜，誰來說相聲》中有一段講文化大革命，文青下鄉從事農業增產報國的橋段；為了讓羊長得很大隻，他們用盡各種辦法，

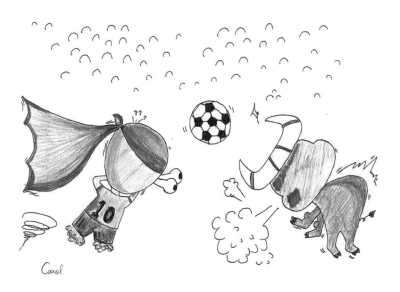

Carol

包括用音樂美化人生、音樂改變環境、甚至音樂創造自然等等的絕招,企圖滿足領導的無理要求。當中金士傑老師對著羊群引吭高歌進行音樂洗腦,大唱改編的〈鬥牛士之歌〉,希望透過鬥牛士的神威,讓羊兒快快長大、迅速增產。只可惜牛羊不對盤,搞砸了,但歌詞真的蠻洗腦的,堪稱跨物種的洗腦神曲。

《增羊報國》節錄歌詞

金士傑:可愛的小羊,快去曬太陽,快快成長,快快成長⋯

李立群:長多少?

金士傑:長到六千五百以上,六千五百以上⋯

李立群:然後呢?

金士傑:個個都變成共產黨,和我一樣⋯為國家去爭光⋯

至於〈卡門序曲〉,全曲洋溢著歡樂的進行曲風,很適合現今最流行的瘦身美容課程;愛美的女性每天聆聽,想像自己是超級名模、性感尤物,扭腰擺臀三分鐘,定能雕塑魔鬼的身材,"Trust me, You can make it"。

〈卡門序曲〉音樂展現年輕人活力旺盛的感覺,除了有正向運動瘦身的作用之外,在電影《足球尤物》中,卻拿來當作女生們爭鋒吃醋,大打出手的配樂;前後任女友在高級餐廳廁所狹路相逢,雙方唇槍舌劍,眼看要擦槍走火。卡門的序曲順勢響起,喧鬧的氛圍助長了毀滅的火焰,女人們的理智線瞬間爆炸,拉頭髮、抓指甲、拿高跟鞋當武器,每一拳都像抓狂的鬥牛士修理場上的鬥牛,毫不客氣、毫不手軟。千萬別惹火女人啊!

..

（註2）:1988 年華星娛樂出版羅文《卡門》的黑膠唱片,當時香港為英文版,而台灣滾石唱片則是發行國語版,曲目都是耳熟能詳的古典名曲改編,尤以《卡門》最為經典。此專輯在樂迷千呼萬喚之下,終於在 2017 再度發行SACD復刻版,喜歡老歌新唱的朋友千萬不要錯過,絕對值得收藏。
1997 年文英阿姨出版生前唯一專輯《糊塗總舖師》,翻唱資深製作人郭大誠的作品;其中一首《哎呦卡門》,更讓人對文英充滿鄉土的逗趣唱法,印象深刻。
碧昂絲 (Beyoncé) 在百事可樂 (PEPSI 2003) 廣告中,借用卡門旋律,大改創意歌詞,營造新時代女性必喝百事可樂的新形象。

推薦 CD

　　我想推薦一個來自波蘭的演奏團體─瘋狂弦樂四劍客 (Mozart Group)，他們號稱能殲滅音樂廳裡的肅殺氣氛以及蠢蠢欲動的瞌睡怪蟲，讓對古典音樂存有敵意的人俯首稱臣！只要看過他們演出，你一定會讚嘆他們源源不斷的創意，把古典變得「樂來樂有趣」！

　　他們以幽默風趣的方式展現古典音樂，將流行、搖滾、民族等元素結為一體，使原本嚴肅沉悶的古典音樂擁有了全新的生命。同時加入歌唱、舞蹈等多元表演，用 Kuso 搞怪的方式開古典音樂的玩笑，使古典音樂變得老嫗能解，為樂迷帶來全新的古典饗宴！

　　在設計卡門〈哈巴奈拉〉舞曲的演出橋段中，第一小提琴手，右手拿乒乓球拍拍出「哈巴奈拉節奏」，左手也沒閒著，拿小提琴做左手撥弦演奏「卡門主旋律」，再大聲哼唱 Lamour 的段落，一個人搞定複雜的和聲效果，掀起陣陣的驚嘆號。

§**10**
Chapter

音樂劇

Music
Appreciation

音樂欣賞—樂來樂有趣
Music Appreciation

所謂音樂劇 (Musical)，是指十九世紀末期在美國發展的一種類似維也納輕歌劇的音樂形式，故事內容通俗，音樂形式自由，像是從傳統歌劇解放出來的音樂歌舞劇。音樂劇劇中有歌、有舞、有對白，風格通俗，娛樂性高。演出的人必須能歌擅舞，最好臉蛋討人喜歡，如此一來便具備了超級巨星的身段，成為古典音樂劇界的流行天王、天后。

音樂劇一般來說，專指美國特有的大眾歌舞劇，當時多集中在紐約曼哈頓娛樂大街－百老匯 (Broadway) 上的各個劇院演出，又被稱為百老匯音樂劇。百老匯音樂劇是最能象徵美國大眾流行音樂的精神，雖是民間的音樂，卻有殿堂級的水準。後來歐洲英、法、義等國也產生一些音樂劇新作，也喜歡來百老匯探探路、試試運氣。

初期的音樂劇，不重視劇本，多是絢爛的歌舞表演，甚至包含了雜技、馬戲、綜藝歌舞秀等等元素。直到 1927 年底，第一部正式音樂劇：畫舫璇宮 (Show Boat) 誕生，深刻的敘事性，深深影響音樂劇的未來發展。綜觀當時的音樂劇，只一昧追求商業的成功；講究舞台的聲光效果、奢華的場面，內容也以風花雪月、幽默風趣、輕鬆愉快的喜劇型作品占大多數，而不太在乎藝術的成就。直到四〇年代，音樂劇才有比較嚴肅、深刻的題材產生。

不過，音樂劇真正開花結果是在四〇～六〇年代，可以說是音樂劇的黃金時期。1943 年，《畫舫璇宮》的編劇兼作詞家奧斯卡・漢彌斯坦二世和作曲家理察・羅傑斯合作推出的《奧克拉荷馬之戀》一劇，大獲成功，帶領百老匯音樂劇走向更精湛的藝術殿堂。這個時期的百老匯音樂劇，整合各種劇場元素，尋找好劇本，寫動聽的歌曲，最最重要是找出和歌劇不同的道路來；歌劇首重音樂，而音樂劇則強調嶄新的戲劇張力以及絢爛的舞蹈氛圍。這個時期誕生許多膾炙人口的音樂劇，故事好看，更有目不暇給的舞蹈場面。例如：《國王與我》、《真善美》，《窈窕淑女》、《屋頂上的提琴手》、《西城故事》等等，都成為四〇年代到六〇年代音樂劇黃金時期的傑出作品。

　　另外，因為美國好萊塢電影的推波助瀾，也一舉將百老匯音樂劇推向全世界；那時候電影剛好由默片「無聲」進入「有聲」光影的紀元，好萊塢的歌舞音樂片開始大量生產，所有有好聲帶的明星都在銀幕前「開唱」，一些在百老匯上演的暢銷音樂劇也紛紛被搬上銀幕，在全國的電影劇院放映。這些歌曲伴隨電影放映後，引起廣大流行，如六〇年代曾被改編成音樂故事電影的《真善美》(The Sound of Music)。劇中的〈Do Re Mi〉及〈雪絨花〉(Edelweiss) 幾乎人人都能哼上幾句。因戲紅跟隨著主題曲也受到愛屋及烏的愛戴，造成極大的歡迎與流行。

　　除了《真善美》這部代表作，《屋頂上的提琴手》、《國王與我》等音樂劇也被拍成電影，廣受大眾喜愛，尤其是尤伯連納領銜主演的的光頭泰皇，因為造形風靡世人，至今仍為人津津樂道。千禧年福斯電影公司獻禮也從音樂劇中找靈感，重新翻拍《國王與我》(King and I)，讓中國第一俊男周潤發理起小平頭，穿起泰服與安娜老師大談國王之戀，可見《國王與我》的熱力絲毫未減。

　　魚幫水，水幫魚，也有歌舞片轉化為音樂劇的例子，例如萬花嬉春 (Singing in the Rain)，就是先有歌舞片，後來才被改編成音樂劇。當中的同名主題曲 singing in the rain（雨中歌唱），被譽為史上最快樂神曲。

　　七〇年代之後的音樂劇幾乎是英國作曲家安德魯‧洛伊‧韋伯的天下，漏了他，音樂劇等於是黑白的。安德魯‧洛伊‧韋伯，一個引燃全球音樂劇熱的天王作曲家，曾分別榮獲 1980 年至 1995 年共 30 餘座的東尼獎。1971 年韋伯以挑戰宗教禁忌話題，而一舉成名的搖滾音樂劇「萬世巨星」，征服了倫敦西區及紐約百老匯，成為眾所矚目的天才音樂家。《歌劇魅影》及《貓》可說是韋伯的顛峰之作，動人的故事題材及令人目眩的舞台創意，吸引無數的樂迷前往 NY 或 London 觀賞。韋伯迷人的音樂百老匯，獨領風騷數十年，造就威名不墜的傳奇。

　　現今百老匯號稱的三大音樂劇：《悲慘世界》、《歌劇魅影》、《貓》，他的作品就占了兩名（《歌劇魅影》、《貓》）。韋伯成功的祕訣是，他深知重點行銷的重要性，要打響一齣音樂劇，首先一定要讓劇中某一首歌紅透，成為暢銷曲。接著引爆話題來個「未演先轟動」，進而「歌紅戲更紅」。說起《貓》，就會聯想到那首〈回憶〉(Memory)，提到《歌劇魅影》，映上腦海裡的曲子更多了，"The Phantom of the Opera"、"All I Ask of You"... 數都數不清，支支動聽，都是非常之經典的音樂劇名曲。

　　至於榮登冠軍寶座的《悲慘世界》（法語：Les Misérables），更是曲曲動人。"I Dreamed a Dream"、 "Who Am I?"、"On My Own"…都是暢銷金曲。2012 年，導演湯姆・霍伯改編同名音樂劇，拍攝電影版的《悲慘世界》，讓金鋼狼～休・傑克曼 (Hugh Jackman)、神鬼戰士～羅素・克洛 (Russell Crowe)、麻雀變公主的安・海瑟薇 (Anne Hathaway) 搖身一變，變成《悲慘世界》中的尚萬強 (Jean Valjean)、警探賈維 (Javert)、還有悲慘到不行的女工芳婷 (Fantine)。讓他們在電影中大開金口，展現演戲以外的歌唱實力，一舉獲得第 70 屆金球獎：音樂喜劇類最佳影片、音樂喜劇類最佳男主角和音樂喜劇類最佳女配角等三獎，堪稱最大贏家，帶給觀眾視覺和聽覺上的極致享受，也讓音樂劇又歌又舞的演出方式在大銀幕開枝散葉，再度翻紅。

附錄

Appendix

欣學堂

Music
Appreciation

音樂欣賞—樂來樂有趣
Music Appreciation

「音名」動動腦

音名就是音高的名稱，在西洋音樂中，一個八度音中有 7 個音，每個音都有名子，由下至上 C、D、E、F、G、A、B（對應的唱名：Do、Re、Mi、Fa、Sol、La、Si）。

請將這 7 個音名，隨意排列成有意義的英文單字（字母可重複），並寫在正確的五線譜上。

例：face

5

6

7

8

9

10

「音樂術語、音樂符號」動動腦

　　各行各業都有所謂的「行話」，想打入該族群圈子，就得熟知當中的文化與術語，聽懂「關鍵字」，看懂「圖像符碼」。音樂也是一樣，音樂圈有許多專業術語與符號，了解他們就能順利挺進花團錦簇的音樂國度。以下整理羅列音樂常用術語與符號，幫助大家理解音樂行話與符碼的真實意義。

譜號

形狀	𝄞	𝄢	𝄡
名稱	高音譜號 （又稱 G 譜號）	低音譜號 （又稱 F 譜號）	中音譜號 （又稱 C 譜號）

音符與休止符

音符形狀	𝅝	𝅗𝅥	♩	♪	𝅘𝅥𝅯	𝅘𝅥𝅰	𝅘𝅥𝅱
音符名稱	全音符	二分音符	四分音符	八分音符	十六分音符	三十二分音符	六十四分音符
長度 （假設四分音符／四分休止符是1）	4	2	1	1/2	1/4	1/8	1/16
休止符形狀	▬	▬	𝄽	𝄾	𝄿	𝅀	𝅁
休止符名稱	全休止符	二分休止符	四分休止符	八分休止符	十六分休止符	三十二分休止符	六十四分休止符

音符的相對長度

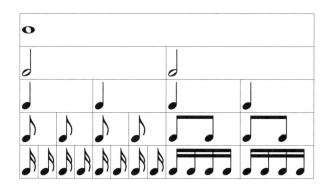

拍號

形狀	**2/4**	**3/4**	**4/4**或**C**	**2/2**或**¢**	**6/8**	**9/8**
名稱	二四拍	三四拍	四四拍	二二拍	六八拍	九八拍

強度記號

形狀	*fff*	*ff*	*f*	*mf*	*mp*	*p*	*pp*	*ppp*
名稱	最強	甚強	強	中強	中弱	弱	甚弱	最弱
形狀	◁	▷						
名稱	漸強	漸弱						

變化記號

形狀	♭♭	♭	♮	♯	𝄪
名稱	重降記號	降記號	還原記號	升記號	重升記號

速度記號

義大利文	*Presto*	*Allegro*	*Moderato*	*Andante*	*Adagio*	*Largo*
中文	急板	快板	中板	行板	慢板	最緩板
一分鐘的拍數	168-208	120-168	108-120	76-108	66-76	40-66

反覆記號

記號	D.C.	Fine	D.S.	𝄋	𝄌	𝄆 𝄇	1. 2.
義大利文	Da Capo		Dal Segno	Segno	Coda		
中文	從頭反覆	結束	從記號處反覆	記號	結尾	反覆	反覆

其他記號

形狀	𝄐	(斷奏)	(圓滑奏)	(強音)
名稱	延長記號	斷奏記號	圓滑奏記號	強音記號

1

1. 你看得出這是哪個英文單字嗎？

2. 這個英文字的每個字母，各代表哪五個音樂符號？

2 請寫出演奏順序

A ꞉‖꞉ B ꞉‖꞉ C ꞉‖꞉ D ꞉‖꞉ Coda
D.C.

「拍子、節奏」動動腦

　　聽到喜歡的音樂，我們會跟著打拍子，你可知道拍子有分強、弱嗎？

　　所謂的強拍不是音量比較強的意思，它是一種心裡的拍點。以 4/4 拍的音樂為例，人們習慣第一個和第三個拍子是比較「重」或比較「重要」的，我們稱它為「強拍」(downbeat)，其餘則為弱拍 (upbeat)，強弱拍的規律進行，就像架子鼓的聲音：動次打次、動（強）次（弱）大（次強）次（弱）。

　　當拍子、節奏依著強拍、弱拍正常規則進行時，刻意用某種方式，逆轉正常強弱拍，讓強拍變弱，弱拍變強的方式稱為「切分」(syncopation)。而用一條連結線將弱拍的音延長至下一個強拍，這個被延長的音稱為「切分音」。

　　套句網紅官大為說的：「切分」就好比某個地方出現強拍「該強調而未強調」，或是弱拍「不該強調卻強調」，有種期待落空又渴望被挑逗的快感。

　　爵士樂特別喜歡天生反骨的「切分節奏」，它就是要讓原本弱拍的音變身，或許更長或許更強，或者該在拍點出現的音，它早到了或慢來了，這種由弱轉強刻意營造的意外感，反而會產生一種搖擺或動盪不安的美感。

1. 試著哼唱童謠《兩隻老虎》、卡通動畫《大力水手》(Popeye the Sailor)，和《龍貓》的主題曲，哪首曲子沒有用到「切分節奏」？

2. 請寫出「愛的鼓勵」的節奏，它也包含了「切分音」喔。

「節奏」動動腦

　　70 年代英國搖滾天團皇后合唱團 (Queen) 的經典名曲「We Will Rock You」用「重複」成就經典，它利用一個固定節奏，從頭固執地反覆到曲終。

1. 請問這個貫穿全曲的節奏為何？

2. 印象樂派作曲家：拉威爾的管絃作品波麗露 (Boléro)，也是屬於這類型的創作手法。請寫出此貫穿全曲的節奏。

「音程」動動腦

音程指的是音跟音之間的距離，衡量的單位叫做「度」。C 到 C 叫做 1 度，C 到 D 叫做 2 度，以此類推。

大家的老蕭（蕭敬騰）2018 開春新單曲〈皮囊〉挑戰跨越 19 度高音，真假音的轉換自如，真的是實力派唱將。

請問 19 度指的是從中央 C 到什麼音？請你把它畫出來！

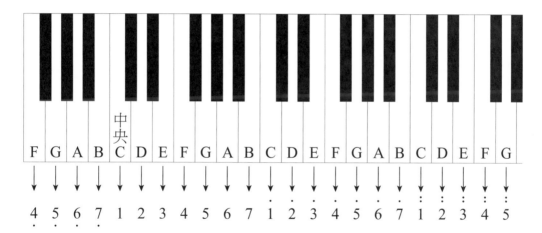

「移調」動動腦

去 KTV 唱歌時，你會選擇適合自己音域的曲子來發揮。如果當天狀況不好，唱不上去該怎麼辦？大家絕對會異口同聲說「降 KEY」！

1. 請問降一個 KEY 是什麼意思？

2. 請你將德弗札克的〈念故鄉〉旋律降「兩個」KEY

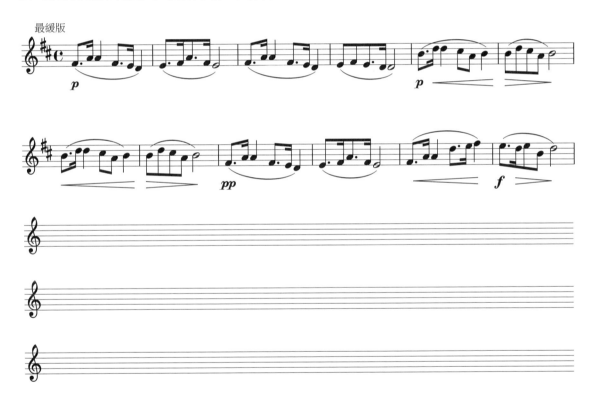

其實專業一點講，這就叫做「移調」，你已成功地將曲子從 D 大調移至 C 大調。

來個腦筋急轉彎：為什麼 D 大調是一個很冷的調？

因為它的調號會「發抖」！

「轉調」動動腦

　　轉調簡單的講，就是指曲子進行中調性改變。樂曲中的曲調，為了講求變化，在樂曲進行的中途，常從一個調轉入另一個調，這叫做轉調。

1. Chapter 9-2 卡門的主題曲「哈巴內拉舞曲」你看的出來哪裡轉調了嗎？

2. 調性是如何轉變的？

「音樂簡史」動動腦

西方音樂發展從古希臘羅馬就開始，甚至更早，歷經漫長的中世紀音樂時期 (500~1400)。再經過 200 年左右的文藝復興時期 (1400~1600)，終於來到音樂史的四大時期：（一）巴洛克時期 (1600~1750)（二）古典樂派時期 (1750~1820)（三）浪漫樂派時期 (1820~1910)（四）現代音樂時期（印象派、表現主義、新古典主義、機遇音樂…，1900~ 迄今）。一般用年代來區分的方式，看似簡單其實複雜，因為文化的傳承是有重疊性的，一個新時代的開始往往是上一個時代的延續，兩者會有過渡期，很難用時間歸納出屬於這個時代的風格特色。因此，以音樂家的作品風格來區分所屬年代會比較妥當。（如表列）

巴洛克時期，大約是 1600 至 1750 為止的 150 年。這時期的音樂作品以複音音樂為主，主題在不同聲部輪流出現，同時間有好幾條聲部同時進行，聽起來千變萬化，看似眼花撩亂，但仔細推敲卻會發現層次分明、充滿變化，音樂之父—巴赫被視為此時期最具有代表性的音樂家。國泰資深基金操盤人、資深愛樂者 - 胡耿銘先生在「穩賺不賠零風險！基金操盤人帶你投資古典樂」一書中，曾以一杯卡布奇諾 (Cappuccino) 來比喻巴洛克時期的音樂結構，非常有趣：*巴洛克音樂的主要特色是數字低音之運用，這有點像卡布奇諾花式咖啡，數字低音墊在樂曲的下面，形成樂曲的穩固基礎，就是卡布奇諾最下面的一層咖啡；最上面是旋律，即漂浮在卡布奇諾表層的奶泡；中間則插入和聲，有如卡布奇諾上層奶泡與下層咖啡之間的牛奶。* 照這樣的比喻，巴洛克音樂畫龍點睛的裝飾音，就猶如點綴其上的肉桂粉，提味又解膩。如此一來，數字低音、和聲、旋律、裝飾音，對上咖啡、牛奶、奶泡、肉桂，層層堆疊，完全烘托出巴洛克音樂與卡布奇諾的層次感，綿密又順口，使人為之驚艷，沉醉其中。一杯簡單的卡布奇諾訴說著巴洛克時期華麗而複雜的層次時尚，道盡千古流傳的音樂故事。

如果巴洛克音樂像卡布奇諾咖啡，那古典時期的音樂就像是完美比例的濃縮咖啡 (Espresso)，以最真實的方式呈現音樂與咖啡的精髓。古典樂派音樂客觀、講究形式與規則的處理方式和濃縮咖啡簡單卻蘊藏無限可能的特性雷同。古典樂派 (1750~1820) 在短短七、八十年間，產生了三位名留千史音樂巨匠～海頓、莫札特和貝多芬。這三個

名字在音樂史上的地位就如同繪畫中的三位一體，是那麼的自然且不可分割。他們雖然同為古典樂派，卻擁有各自不同風格，但他們透過一種特定結構奏鳴曲 (Sonata) 來表現古典的內涵。這種不同性質的涵蓋，形成了一個所謂的古典時期。在所有古典音樂的範疇中，境界最高、音樂也最為深奧的非古典時期的作品莫屬。這一時期音樂聲響的組織非常嚴謹，是種純粹用聲音來描寫音樂的作品，就像 Espresso 用最直接乾脆的咖啡來拚輸贏。除此之外，古典樂派也奠定了良好基礎，為往後的音樂孕育出無限可能，開創新的時代意義，就像義式咖啡以 Espresso 為基底，衍生出各種花式咖啡，同樣讓人為之著迷。

接下來的浪漫樂派 (1820~1910)，人才輩出誕生了上百位舉足輕重的音樂家。浪漫樂派的音樂，在形式和技巧上，承襲自古典樂派，但內容上卻有很大的差異，它變得更為自由奔放、更不受約束。作曲家的焦點由聲勢浩大的交響曲轉移到小規模的器樂曲或長篇大論的交響詩，音樂創作完全不受限，音樂世界因此也變得更多采多姿了。浪漫樂派音樂主觀，強調個人特色，就像咖啡界的各式特調。摩卡 (Mocha)、咖啡歐蕾 (Cafe au lait)、焦糖瑪奇朵 (Caramel Macchiato).... 琳琅滿目的種類隨你點，如同浪漫炫技的年代，要鋼琴的？要小提琴的？要激動？要抒情？各式各樣口味、曲風任君挑選。

到了 1850 年之後，各民族意識抬頭，國民樂派興起，形成一股與浪漫樂派並行的音樂新勢力。基本上，國民樂派是浪漫樂派的分支，國民樂派作曲家同時也是浪漫主義者，因此兩者的名單重複度相當高。然而，國民樂派的發展卻以在俄國、中歐、北歐以及南歐等處最為蓬勃發展。國民樂派的興起，就好比咖啡豆品種以地域做為劃分一樣，兩者都是強調各地特色。要微酸的？苦甘的？要飄水果味的？還是堅果香的？藍山？曼特寧？不同產地、氣候、土壤、咖啡樹種都會使咖啡有不同口感，如同不同民族、國家的民謠節奏音樂都擁有各自的風情。因此 19 世紀的古典音樂因為國民樂派百花齊放，更為浪漫時期增添華麗的色彩。

西方古典音樂在進入 20 世紀時出現了巨大的變化與創新，產生了各式的音樂潮流與派別，音樂派別的分界變得非常模糊，但可以確定的是，各門派對打破傳統各自努力並各有支持者；以德布西 (Debussy) 為首的印象樂派音樂，企圖尋找新的和聲理論，走出傳統和聲規範；新古典主義則標榜否定浪漫派音樂的主觀個性和情感表現，回歸古典客觀精神，普羅高菲夫 (Prokofiev) 便是一位非常具代表性的音樂家；而荀白克 (Schoenberg) 發表的無調性音樂，大大改變人們對調性的依賴，成為表現主義的領頭

羊，接著各種實驗性色彩濃厚的音樂流派（噪音主義、電子音樂、機遇音樂....等等）紛紛出籠，成為五花八門、百花齊放的現代音樂，繼續探索著音樂的無限可能。當然也有唾棄前衛思想的作曲家們，如：理查史特勞斯 (Richard Strauss)、拉赫曼尼諾夫 (Rachmaninoff)…，依然堅持追求浪漫主義的保衛戰。至於現代音樂最終的音樂風格會花落誰家成為主流，就等著歷史來告訴我們吧！

1 近來宮廷劇正夯，清宮鬥劇《延禧宮略》掀起一股清宮古裝熱，人們在追劇的同時，連帶也關注史實的考究，不論是清朝的髮型服飾，或是小主唱的戲、聽的曲。《延禧宮略》到底是貼近史實的歷史劇？還是一齣荒謬的時光穿越劇？

1. 在《延禧宮略》第 20 集，乾隆生日壽宴，高貴妃安排聖祖爺 (康熙) 的西洋樂隊演奏帕海貝爾的《卡農》，從音樂史的角度來看，《卡農》出現在清朝符合史實嗎？

2. 劇中安排手風琴、薩克斯風、長笛、亮晶晶的銅管樂器，甚至是大獲乾隆讚聲的小提琴出現在乾隆盛世的劇情，從音樂史的角度來看，這個令乾隆龍心大悅的西洋大樂隊所使用的樂器，是否考究到位？同學們來找碴，你發現了什麼？

2 電影《似曾相識》(Somewhere in Time, 1980) 是一齣浪漫的愛情穿越劇，來自 1980 年的男主角透過「環境念力學」，穿越時光到 1912 年的過去，他對著女主角哼起他最鍾愛的曲子 -- 拉赫曼尼諾夫：帕格尼尼主題狂想曲第 18 變奏，串起時空謎團。

1. 導演是如何巧妙的利用「作曲家的樂曲創作時間」暗示男女主角來自不同時空？請從音樂氛圍的角度、音樂史的角度說明導演的匠心獨具。

2. 如果換做你化身為此劇男主角，你會哼唱什麼歌？為什麼？（請分別以一首古典音樂和流行音樂為例，古典音樂請參考音樂簡史年表）

明—崇禎　清—康熙　雍正　乾隆　嘉慶　道光　咸豐

| 1600 | 1660 | 1710 | 1720 | 1740 | 1750 | 1790 | 1810 | 1820 | 1830 | 1840 | 1850 |

*1760~1830 英國工業革命
*1776 美國獨立戰爭　*1789 法國大革命

美—南北戰爭
1861~1865

巴洛克時期 (1600~1750)

帕海貝爾
(1653~1706)

代表作

卡農
(1680)

韋瓦第
(1678~1741)

代表作

四季小提琴
協奏曲(1723)

韓德爾
(1685~1759)

代表作

彌賽亞
(1741)

巴赫
(1685~1750)

代表作

D小調觸技曲
與賦格(1708)

史卡拉第
(1685~1757)

代表作

大鍵琴
奏鳴曲
(1728~1750)

古典時期 (1750~1820)

海頓
(1732~1787)

代表作

驚愕交響曲
(1791)

莫札特
(1756~1791)

代表作

魔笛
(1791)

貝多芬
(1770~1827)

代表作

田園交響曲
(1808)

浪漫樂派 (1820~1910)

韋伯
(1786~1826)

代表作

邀舞
(1819)

舒伯特
(1797~1828)

代表作

鱒魚
(1817)

貝里尼
(1801~1835)

代表作

諾瑪
(1831)

白遼士
(1803~1869)

代表作

幻想交響曲
(1830)

老約翰．
史特勞斯
(1804~1849)

代表作

拉黛斯基進
行曲(1848)

孟德爾頌
(1809~1847)

代表作

仲夏夜之夢
(1842)

蕭邦
(1810~1849)

代表作

鋼琴練習曲
〈離別〉
(1831)

舒曼
(1810~1856)

代表作

夢幻曲
(1838)

李斯特
(1811~1886)

代表作

死之舞蹈
(1849)

威爾第
(1813~1901)

代表作

弄臣
(1851)

清－同治光緒 1861~1908 ／英－工業革命 1870~1914

20世紀－兩次世界大戰 ／ 中華民國

1870

1880

1900

1930

1945

浪漫樂派 (1820~1910)

小約翰·
史特勞斯
(1825~1899)

代表作
藍色多瑙河
(1868)

聖桑
(1835~1921)

代表作
動物狂歡節
(1886)

布拉姆斯
(1833~1897)

代表作
匈牙利舞曲
(1872)

比才
(1838~1875)

代表作
卡門
(1875)

普契尼
(1858~1924)

代表作
強尼史基奇
(1918)

馬勒
(1860~1911)

代表作
第三號交響
曲(1896)

理查·
史特勞斯
(1864~1949)

代表作
查拉圖斯特
拉如是說
(1896)

現代音樂 (印象派、新古典主義、表現主義、機遇音樂...1900~迄今)

德布西
(1862~1918)

代表作
月光
(1890)

拉赫曼
尼諾夫
(1873~1943)

代表作
帕格尼尼主
題狂想曲
(1934)

荀白克
(1874~1951)

代表作
昇華之夜
(1899)

拉威爾
(1875~1937)

代表作
波麗露
(1928)

史特拉
汶斯基
(1882~1971)

代表作
春之祭
(1913)

普羅高菲夫
(1891~1953)

代表作
羅密歐與茱
麗葉(1935)

哈察都量
(1903~1978)

代表作
蓋亞娜
(1942)

蕭斯塔
科維奇
(1906~1975)

代表作
第十號交響
曲(1953)

約翰·凱吉
(1912~1992)

代表作
4'33"
(1952)

國民樂派

史麥塔納
(1824~1884)

代表作
我的祖國
(1879)

穆梭斯基
(1839~1881)

代表作
展覽會之畫
(1874)

柴可夫斯基
(1840~1893)

代表作
天鵝湖
(1876)

德弗札克
(1841~1904)

代表作
新世界交響
曲(1893)

葛利格
(1843~1907)

代表作
皮爾金組曲
(1885/1891)

林姆斯基·
高沙可夫
(1844~1908)

代表作
天方夜譚
(1888)

西貝流士
(1865~1957)

代表作
芬蘭頌
(1900)

「樂團」動動腦

管絃樂團的指揮就像電影的導演一樣，主導整個樂團。

管弦樂團的標準編制：

◎ 弦樂器：第一小提琴 14 人、第二小提琴 12 人、中提琴 10 人、大提琴 8 人、低音大提琴 6 人。

◎ 木管樂器：長笛、雙簧管、豎笛、低音管四種，以 2-2-2-2 或 3-3-3-3 的方式編排。若每一種木管樂器都用上兩件，即構成「雙管」編制的樂隊；用上三件，構成「三管」編制的樂隊。當然這一切還是要看作曲家的意思，作曲家最大，他說了算！

◎ 銅管樂器：小號、法國號、長號、低音號。若是大編制的樂曲，當然銅管群就全上場；若是莫札特時代的交響曲，頂多法國號出來秀一下吧。

◎ 打擊樂器琳瑯滿目，從大鼓、小鼓、鈴鼓、定音鼓、響板甚至是民俗樂器到玩具都可派上用場。

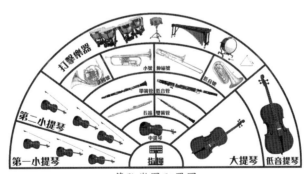

管弦樂團配置圖

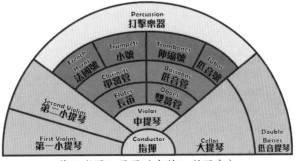

管弦樂團配置圖（中英文對照表）

請完成管弦樂團配置圖

「舞曲」動動腦

　　每一種舞曲都有它特殊的節奏型態與拍子，甚至速度或者常用的樂器等等，都可以突顯舞曲的特色。

請寫出下列舞曲的特色及節奏

1 圓舞曲 (Waltz)

2 馬祖卡 (Mazurka)

3 波蘭舞曲 (Polonaise)

4 進行曲 (March)

5 哈巴奈拉 (Habanera)

饒舌霸主換你做！RAP 吧！

喲 ~check it out!

「寫一首 Rap」! 題目自訂！

步驟 1：歌詞

挑幾個想寫進去的詞

例：Wesley　wisely　easy　crazy　happy　mommy　sexy

步驟 2：節奏

Rap 的精華在於節奏，把握住基本的 Beats 很重要。

善用谷哥大神！ YouTube 上有許多免費授權的音樂，挑選喜歡的來小試身手。

建議選擇，前句四小節、後句四小節的對稱句，會比較容易上手，也比較順耳。

步驟 3：押韻

Rap 要好聽順耳，句尾單字有韻腳會更好。

例：Honey ~ 卓翰威

A boy names Wesley.

He does things wisely.

He can make it easy.

Even it is crazy.

He is very happy.

Because he has a mommy

That is very sexy.

And mom always calls him honey.

現代饒舌想要聽起來更加流暢,可試著押韻不單單壓一個字,而是兩個字、三個字或以上!

例 : 偽～卓越

WoWow Lord please save me

Oh my Jesus, where to find peace?

人終有一死 你懂我意思

是莫非定律 保持氣勢 等著被你氣死

微笑 say cheese 不是意思意思

別再頤指氣使 來杯可爾必思

無法堅定意志 模糊了所有意識

想吸食你的 kiss 即使是最後一次

貪婪占有你的 miss 來參加這個儀式

We'll make them Jealous, As now we release.

步驟 4:Flow

這是 Rap 的行話,簡單的講就是一種饒舌態度、風格,你要去掌握你想要的頓點、重音、速度、呼吸甚至是押韻的說唱技巧。

步驟 5：Write It Down and Rap!

圖 發奇想

請就下列圖案發揮創意！

可隨意增減，可隨意上色，畫出音樂感十足的圖片。

但，不能全部塗黑或全部塗白。

 New Wun Ching Developmental Publishing Co., Ltd.

New Age · New Choice · The Best Selected Educational Publications — NEW WCDP

新文京開發出版股份有限公司

NEW
WCDP

新世紀・新視野・新文京 ─ 精選教科書・考試用書・專業參考書